KB177618

아이와 미술에 대해 이야기하는 법

일러두기
- 미술·영화·음악·공연·문학 작품은 〈 〉, 도서명·잡지는 《 》로 묶어 표기했습니다.
- 인명과 지명 등의 외래어 표기는 국립국어원 규정을 따르는 것을 원칙으로 했으나 관용적으로 굳어진 경우에는 통용되는 표기를 따랐습니다.
- 본문의 연령 표기는 만 나이를 기준으로 한 것입니다.

Comment parler d'art aux enfants volume 2, published in English as How to Talk to Children About Art
Text © Françoise Barbe-Gall, 2014
How to Talk to Children About Art © 2018 Quarto Publishing plc
English edition published in 2018 by Frances Lincoln, an imprint of The Quarto Group
Translated from French into Korean © Dongyangbooks
All rights reserved.

어른과 아이가 함께 배우는 교양 미술

아이와 미술에 대해 이야기하는 법

프랑수아즈 바르브 갈 지음 | 박소현 옮김

동양북스

아이와 미술에 대해 이야기하는 법
- 어른과 아이가 함께 배우는 교양 미술

1판 2쇄 발행 | 2020년 8월 10일
1판 1쇄 발행 | 2020년 7월 3일

지은이 | 프랑수아즈 바르브 갈
옮긴이 | 박소현
발행인 | 김태웅
편집 | 한진영
마케팅 총괄 | 나재승
마케팅 | 서재욱, 김귀찬, 오승수, 조경현, 김성준
온라인 마케팅 | 김철영, 임은희, 김지식
인터넷 관리 | 김상규
제 작 | 현대순
총 무 | 안서현, 최여진, 강아담, 김소명
관 리 | 김훈희, 이국희, 김승훈, 최국호

발행처 | (주)동양북스
등 록 | 제2014-000055호
주 소 | 서울시 마포구 동교로22길 14(04030)
구입 문의 | 전화 (02)337-1737 팩스 (02)334-6624
내용 문의 | 전화 (02)337-1763 이메일 dybooks2@gmail.com

ISBN 979-11-5768-630-8

이 도서의 국립중앙도서관 출판예정도서목록(CIP)은 서지정보유통지원시스템 홈페이지(http://seoji.nl.go.kr)와
국가자료종합목록 구축시스템(http://kolis-net.nl.go.kr)에서 이용하실 수 있습니다.
(CIP제어번호 : CIP2020024030)

십수 년 전 초판을 집필할 무렵에는 이 책이 그토록 많은 사랑을 받으며 수많은 독자들이 읽게 되리라고는 생각지 못했습니다. 이 지면을 빌려 독자들께 진심으로 감사드립니다. 이 책과 더불어 아이와 어른 모두 즐겁고 보람찬 여정에 나설 수 있기를.

요람을 추모하며,
에마뉘엘, 에덴, 라파엘에게 이 책을 바칩니다.

2002년 초판이 나온 이래 전 세계 다양한 문화권의 독자와 학부모, 조부모, 교사들이 이 책 덕분에 처음으로 그림을 올바로 이해하고 즐길 수 있게 됐다는 소식을 전해 왔습니다. 하지만 이 책이 아니라도 미술을 즐길 수 있는 방법은 많습니다. 미술은 폭넓은 분야 및 주제와 연관돼 있어 교과목으로서의 중요성도 어느 때보다 높아졌고 미술을 감상할 수 있는 수단도 한층 다양해졌습니다. 이러한 현실에 발맞춰 초판에서 다룬 주제를 다듬고 확장한 개정판을 펴내게 되었습니다.

하지만 걱정할 필요는 없습니다. 엄밀한 의미의 후속편은 아니므로 반드시 초판을 읽을 필요는 없으며, 각 권을 따로 읽거나 두 권에 제시된 감상법을 종합해 자신만의 방법을 만들어도 좋습니다.

아이와 미술에 대해 이야기를 나누는 것은 무엇보다 아이에게 삶을 바라보는 시각을 소개하고 주변 세계와 공감대를 형성할 수 있도록 인도하는 일입니다. 연령을 불문하고 아이는 그림에 매혹되고 위축되고 흥미를 보이고 당황하고 때론 반감을 갖기도 하면서 그림과 대화를 나눕니다. 그림은 주변 세상과 차단되거나 그만의 세계에 갇혀 있는 것이 결코 아니며, 오히려 이처럼 끊임없이 대화를 주고받는 과정을 통해서만 존재합니다. 아이들의 시선은 관습에 얽매이지 않으니 틀릴 일도 없습니다. 하지만 아이가 직관을 날카롭게 다듬고 작품을 마주할 때 느끼는 감정을 언어로 표현할 수 있도록 이끌어 줄 수는 있습니다. 이 과정을 발견의 여정으로 생각하고 접근한다면 아이의 미술 감상을 돕는 일도 훨씬 수월해질 것입니다.

이 책의 대부분을 차지하는 서른 점의 작품에 대한 해설은 아이의 이해 수준에 맞춰 단계별로 제시돼 있습니다. 아이의 연령에 따라 난이도를 세심히 조정한 설명을 읽다 보면 작품 감상에 깊이를 더할 수 있을 것입니다.

이 책의 일차 목표는 미술을 어떤 경로로 처음 접했든 누구든 즐길 수 있으며 그 감상을 일상적인 언어로 전달할 수 있다는 점을 일깨워 주는 것입니다. 회화의 역사와 화가, 다양한 표현 양식을 살펴보며 기본 지식을 다지는 데 초점을 둔 초판과 달리 그림 읽는 법에 좀 더 중점을 둔 것도 이 때문입니다. 따라서 독자는 그림 감상 연습을 통해 시각적 도구들을 차근차근 익혀 나가며 작품을 올바르게 이해하는 능력을 기를 수 있습니다.

명화가 다수 포함된 수록 작품들은 고유의 미와 다채로운 양식, 다양한 주제뿐 아니라 본보기로서의 가치를 최우선으로 두고 엄선한 것들입니다. 이 작품들에 담긴 얼굴, 사물, 형태, 색깔 들은 우리가 타인, 현실, 공간과 어떻게 공감대를 형성할 수 있는지를 독특하게 포착해 냅니다. 이 작품들을 읽어 내는 법을 익히다 보면 다른 그림을 이해하는 데 유용한 새로운 방식들도 저절로 습득하게 될 것입니다.

이 책의 취지는 한 권에 모든 주제를 망라하거나 모든 예술 형식을 빠짐없이 늘어놓는 데 있지 않습니다. 이해하기 쉽게 설명하며 희망을 심어 주는 한편으로, 여러분이 그간 문외한이라 여겼던 분야를 자유롭게 탐구하도록, 그곳에 줄곧 숨겨져 있던 보물을 발견할 수 있도록 독려하는 것이 이 책의 목적입니다.

차례

2부
아이와 함께하는 미술 산책

1부

미술을 보는
안목을 기르는 법

어른과 아이 모두를 위한
미술 가이드

아이에게 미술에 대해 설명하는 것은 전문적인 지도와는 전혀 다릅니다. 하루아침에 물리학 교사가 될 수 없듯 하룻밤 사이에 미술사가로 변신할 수는 없는 노릇이니 미적 경험이든, 역사의 단면이든, 세상을 보는 법이든 아이에게 무엇부터 소개하면 좋을지를 처음부터 정해 두어야 합니다. 그 방법은 여러분이 생각하는 것보다 훨씬 다양합니다. 미술 작품에 대해 설명하는 이유가 무엇이든 부족하고 주관적이기 마련이겠지만, 그렇기에 더더욱 값진 경험이라는 사실을 마음에 새기고 현실적으로 접근하는 것이 최선입니다. 그래야 여러분도 편하게 느낄 수 있습니다. 아직은 접하지 못했지만 평생 기억에 남을지도 모를 작품을 보고 싶은 욕구를 불어넣고 호기심을 자극하는 일은 만만치 않은 과제입니다. 그런 만큼 우리가 알고 있는 지식과 아이들에게 전하고 싶은 것, 아이들이 선뜻 받아들여 즐기게 될 것을 구별할 줄 아는 것은 더더욱 중요합니다.

아이와 함께
미술 감상하는 법

● ● ● 자신의 미적 안목에 자신감을 가지세요

이리저리 궁리해 봐도 그림에 대해 어떻게 설명하면 좋을지 도무지 갈피를 못 잡을 수도 있습니다. 성의를 다해 화가의 생애나 작품의 주제를 조사해 가며 사전 준비까지 끝냈다 하더라도 여전히 난관은 남을 수 있습니다. 우선 예술에 조예가 깊지 않다는 게 문제가 될 수 있습니다. 아니면 미술에 문외한이어서 설명하기가 난감하거나 쑥스러운 기분이 들지도 모릅니다. 어쩌면 미술관 관람이 즐거웠던 기억이 전혀 없을지도 모릅니다. 사실 이 문제를 모두 해결하는 데는 상당히 오랜 시간이 걸리지요. 그러니 포기하고 싶은 마음이 드는 것도 어찌 보면 당연합니다. 하지만 가능성의 문을 한두 개 열어 주는 것쯤이야 얼마든지 해낼 수 있는 일이니 포기하기엔 아직 이릅니다. 이 일을 해내기 위해 꼭 자신을 변화시킬 필요는 없습니다. 자신의 설명에 귀 기울여 줄 아이에 대한 믿음을 갖고 꼭 맞는 열쇠로 가능성의 문을 열어 주기만 하면 됩니다. 여러분이 이미 손에 쥐고 있는 그 열쇠로 말입니다.

● ● ● 아이가 무엇을 보는지 살피세요

형식에 얽매이지 않고 지식을 전달하는 방법에는 두 가지가 있습니다. 첫째는 여러분이 알고 있는 지식에서 출발하는 것이고, 둘째는 아이가 알고 있는 지식에서 출발하는 것입니다. 후자는 마음의 장벽을 없애고 시간 낭비를 줄여 주기도 하지만, 탄탄한 기초 지식을 쌓아 나가며 효율적으로 설명 요령을 익히게 해주기 때문에 더 효과적입니다. 집짓기에 비유하자면 아이의 지식을 토대로 삼는

것이지요. 이는 학술용어를 써 가며 아이의 지식을 '평가'하거나 판단한다는 의미가 아닙니다. 아이가 알아낸 것을 칭찬해 주는 일부터 시작하라는 말입니다. 아이는 어른 눈에 똑똑히 보이는 것을 전혀 알아차리지 못할 수도 있지만, 반대로 어른은 생각해 내지 못하는 발상을 쉽게 떠올리기도 합니다. 여기가 바로 여러분의 출발점입니다. 따라서 "이 그림을 보렴", "이건 꼭 알아 두렴"이라고 운을 떼기보다 언제고 "뭐가 보이니?"라고 질문부터 던지는 것이 좋습니다.

● ● ● 아이가 주도하게 하세요

유용한 정보와 선의로 충만해 있는 여러분은 지금 17세기 네덜란드 정물화 앞에 서 있습니다. 책, 악기, 과일, 살짝 접힌 식탁보, 눈부신 커튼 등 온갖 사물들이 그려져 있는 이 그림에서는 언뜻 해골도 비칩니다. 그러자 여러분은 '바니타스vanitas 정물화인생의 덧없음과 죽음을 상기시키는 그림-편집자주'에 대해 이야기한 다음 각 사물이 상징하는 의미를 짚어 주면 되겠다고 생각합니다. 나무랄 데 없는 설명이긴 하지만 정작 문제는 아이의 시선은 여러분의 설명과 거리가 멀다는 것입니다. 일방적으로 설명하기보다 아이 나름대로 그림을 '포착해' 낼 수 있는 기회를 줘야 합니다. 그러면 각도가 어긋난 사물이나('접시가 떨어지려고 해요') 커튼줄이나('저걸 잡아 당기면 어떻게 되나요?') 전체적인 배치('어수선해요')에 대해 자신의 느낌을 표현할 것입니다. 그러고 나면 '추락'(은유적인 의미든 물리적인 의미든)과 탐욕, 덧없는 삶, 물직적인 풍족, 연극이 막을 내릴 때 내려오는 커튼 등이 뜻하는 의미에 대해 수월하게 설명할 수 있습니다. 어떤 그림을 보든 이런 방법으로 접근해 보세요. 그러면 여러분의 지식은 외부에서 주입되는 것이 아니라 아이의 진정한 궁금증에 대한 생생한 응답으로 거부감 없이 받아들여질 것입니다.

● ● ● 아이의 태도에 익숙해지세요

어른들은 예술가의 생애와 작품에 대한 정보에 흥미를 보이기도 하고 꼭 필요하다고도 생각하지만 아이들은 전혀 관심을 보이지 않습니다. 어른 관람객들은 대체로 이런 정보들을 무심하게, 또는 적어도 예의를 갖춰 너그럽게 들어 주지만 아이는 지루한 것이라면 관심을 보이는 시늉조차 하지 않습니다. 그런 점에서 아이들이야말로 더할 나위 없이 정직한 대중입니다. 아이의 관심 부족을 애써 무시하려고 하면 역효과만 생깁니다. 우리가 알려 주는 정보가 아이에게 유용한지 아닌지를 가늠할 수 있는 최고의 척도는 아이가 보이는 반응입니다. 처음엔 시간 낭비처럼 느껴지기도 하겠지만, 그래도 괜찮습니다. 어느 수준으로 설명해야 아이의 관심을 끌지 감을 잡는 것만으로도 절반은 성공한 셈이니까요.

● ● ● 아이의 현실을 파악하세요

요즘 아이들은 인터넷 덕분에 어려서부터 어떤 주제에 대해서든 순식간에 정보를 찾아낼 수 있으며, 그림을 접하는 통로도 거의 무한합니다. 하지만 아이가 언제든 풍부한 자료를 접할 수 있다는 사실과 이것이 함정이 될 수도 있다는 사실을 함께 유념하는 것도 중요합니다. 무작정 그림을 많이 들여다본다고 해서 아이가 그림을 이해할 수 있는 건 아닙니다. 가급적이면 정보를 얻는 것과 분석적인 안목을 갖추는 것은 다르다는 사실을 깨우칠 수 있도록 지도해야 합니다. 시멘트와 벽돌을 잔뜩 갖고 있다고 해서 집을 지을 수 있는 건 아니라는 말이지요. 아이와 그림에 대해 이야기를 나누다 보면 아이가 거둔 '성과'를 스스로 평가할 수 있도록 조기에 북돋울 수 있기 때문에 아이도 자연스레 이 둘을 구별할 수 있게 됩니다.

● ● ● 아이의 조급함을 이용하세요

아이가 그림을 서둘러 보고 싶어 하거나 그림에 집중하지 못한다면 차라리 아이의 속도에 맡기는 게 좋습니다. 개념, 기법, 상징은 한 번에 하나씩만 알려 주고 바로 다른 그림으로 넘어가도 전혀 문제가 없습니다. 첫 번째 그림을 감상하는 데는 단 몇 분이면 충분합니다. 그렇게 하면 여러분도 곧바로 본론으로 넘어가 명료하고 간결하게 설명하는 연습을 할 수 있습니다. 그 과정에서 아이가 다양한 그림을 서로 연결해 가며 연관성을 발견할 수도 있으므로 이 방법을 활용하면 제법 큰 성과를 거둘 수 있습니다. 단, '억지로 주입시켜' 그림에 싫증을 느끼게 하기보다 아이의 흥미를 자극해야 합니다. 호기심이 발동하는 순간 아이의 짧은 집중력은 도리어 장점으로 변하지요. 아이가 서서히 흥미를 느끼기 시작한다면 그림을 더 자세히 들여다보고 싶다는 신호이므로 가끔은 속도를 늦추는 것도 좋습니다.

● ● ● 아이의 경험을 존중하세요

아이는 어려서부터 무수한 그림을 접하면서 구도composition의 원리를 흡수합니다. 이 그림들이 예술 작품이 아니라 하더라도 상관없습니다. 눈으로는 이미 상당량의 배경지식을 축적해 둔 셈이니 이를 외면한다면 애석한 일이 되겠지요. 그림이나 그 밖의 시각미술을 소개할 때는 이처럼 무의식적으로 다져진 바탕 지식을 활용하는 게 좋습니다. 중요한 건 지식의 빈틈을 메꿔 주는 것이 아니라 아이가 알아챈 것을 표현할 수 있도록 돕는 일입니다. 아이가 대단한 통찰력을 보여 주진 않겠지만 특유의 활기는 아이가 어른과는 다른 세계에 살고 있음을 일깨워 줍니다. 아이는 때론 어른이 좋아할 만한 것을 무시하기도 하지만 어른의 시선을 교묘히 비켜가는 것들을 알아챌 줄 알고 사물을 다른 관점에서 바라볼 줄 압

니다. 따라서 아이 고유의 시각을 마땅히 인정하고 소중히 여겨야 합니다.

●● 자유롭게 감상하게 하세요

아이는 그림을 원하는 대로 볼 수 있는 자유가 주어지면 날카로운 직관을 발휘합니다. 만일 이 자유를 최대한 누릴 수 있도록 북돋워 주지 않는다면 자라면서 어른들의 자기 검열('바보 같은 질문'으로 들릴지 모른다는 두려움)을 내면화할 가능성이 높습니다. 시선의 자유는 예술 작품을 탐구하는 데 최선의 출발점입니다. 지적인 설명으로 포장할 필요는 없습니다. 그보다는 눈에 보이는 것은 무엇인지, 단번에 눈길을 끄는 요소는 무엇인지 생각해 보세요. 그림과 장소가 풍기는 느낌, 감격스럽거나 당혹스러운 느낌, 외면하고 싶을 만큼 불편하지만 머릿속을 떠나지 않는 느낌 등의 다양한 감정이야말로 가장 중요합니다.

　회화의 역사에서 가장 위대한 순간들도 이렇게 탄생했습니다. 브라크는 피카소가 그린 〈아비뇽의 처녀들〉을 보자마자 질색하며 혐오했지만 곧 그 전례를 따라 그와 함께 입체주의를 선도하게 됩니다. 추상미술의 선구자 중 한 명인 칸딘스키도 모네의 〈건초더미〉를 혹평했지만 작품 고유의 소박함과 초연함에는 깊은 감동을 받았지요.

●● 비디오 게임의 장점을 따져 보세요

아이의 생활에 빼놓을 수 없는 일부가 된 비디오 게임은 그림 입문의 출발점이나 참고자료로 삼을 수 있습니다. 비디오 게임의 등장인물들은 대부분 신화에서 영감을 얻어 만들어집니다. 생김새와 장소, 이름은 달라도 본질은 동일하며, 예부터 신화 속 인물을 그린 그림들은 수없이 제작돼 왔지요. 가령 살아 있는 육체와 기계를 결합시킨 로봇 캐릭터는 인류를 구하는 영웅을 상징할 수도 있고 천하무적이 된 어린이를 상징할 수도 있습니다. 속도감 있는 게임을 하면 순발력

있게 반응하는 훈련도 저절로 됩니다. 조이스틱으로 무장한 아이들은 함정이 빽빽이 들어찬 까다로운 장소나 미로를 빠져나와 목적지에 무사히 도착하는 방법을 익힙니다. 매우 복잡한 건물들을 지어야 위험한 상황을 모면할 수 있는 게임도 있습니다. 이처럼 다양하게 변주된 시각적 형태들은 아이들이 그림에 입문할 때 귀중한 자산이 됩니다.

아이가 좋아하는 자료를 활용하세요

책이 유일한 학습 자료로 여겨지던 시대가 지났다는 건 분명합니다. 그렇다고 책을 거부하거나 내버려도 된다는 의미는 아닙니다. 다른 수단을 활용해 지식을 전달할 수도 있다는 말이지요. 아이가 친숙하게 느끼고 온갖 정보를 접할 기회를 제공해 주는 디지털 자료를 최대한 활용하지 않는 것은 현명하지 못한 일입니다. 가상 미술관 탐방, 예술가 인터뷰 기록, 전시회 작품 감상 앱을 비롯한 각종 아트앱은 누구든 마음껏 이용할 수 있는 풍부한 자료의 보고입니다. 온라인 자료는 아이가 가장 친숙하게 느끼는 첨단 기술과 이제 곧 발견하게 될 예술이라는 두 세계가 쉽게 결합될 수 있음을 보여 주는 훌륭한 통로가 됩니다.

아이의 잠재력을 믿으세요

아이에게 미술에 대해 설명한다고 해서 하루아침에 미술애호가로 변하지는 않습니다. 하지만 예술을 대하는 여러분의 마음가짐은 향후 아이가 작품을 바라보는 태도에 영향을 끼칠 수 있습니다. 아이와 함께 작품을 감상하는 순간적인 즐거움도 좋지만, 예술은 무엇보다 인간의 본성입니다. 아이가 이를 일찍 깨우치면 예술이 눈과 마음을 열어 준다는 사실도 그만큼 빨리 깨닫고 더 많은 영감을 얻게 돼 스스로 그림을 감상하고 사고하는 단계로 나아갈 수 있습니다. 아이는

그림을 보고 이해한 것을 마음속에 간직하고 있다가 다음 번에 다른 그림을 접할 때 더 잘 들여다보고 이해할 수 있게 됩니다. 교양은 '케이크 위에 얹은 체리' 같은 장식물이 아닙니다. 오히려 케이크를 만들어 내는 주재료인 밀가루이지요. 아이와 이야기를 나눌 때는 아이가 아직 언어로 표현할 줄 모른다 하더라도 연령이나 출신 배경을 떠나 이런 잠재력이 숨 쉬고 있음을 알려 주는 것이 최선입니다.

미술에 접근하는 여섯 가지 관점

출발점을 택하세요

미술에 대해 설명하기가 난감하다면 해결책은 간단합니다. 자신이 가장 좋아하는 주제나 잘 알고 있는 분야가 무엇인지 생각해 보고 더 익숙한 관점에서 출발하는 것이지요. 여러분은 과학자나 훌륭한 요리사, 정비사 또는 동물애호가일 수도 있고, 스포츠광이거나 탐정소설 팬일지도 모릅니다. 원예나 심리학, 또는 여행을 즐길 수도 있습니다. 활동적인 일을 즐기거나, 아니면 고요히 사색하는 시간을 선호할지도 모릅니다. 분명 하나쯤은 있을 테지요. 중요한 건 자신의 관심사를 예술과 거리가 먼 것으로 여기기보다 예술에 접근하는 주요 수단으로 생각하는 것입니다. 그림이나 조각상을 감상하는 것과 느낀 소감을 말로 전달하는 것은 직접 경험을 통해 익히 아는 지식을 토대로 합니다. 그렇게 할 때라야 개인적인 감상으로 치부되지 않고 오히려 신뢰를 얻으며, 불완전한 접근법이라 하더라도(어차피 완벽한 접근법이란 없습니다) 독창적인 관점으로 자리잡게 되지요.

미술관 소장품이 적당해 보이지 않는다면 도서관에서 자료조사를 하거나 인터넷 검색을 통해 자신 있는 분야와 관련된 작품을 찾아볼 수도 있습니다. 이 작품들에서 출발하면 해당 주제에 대해 더 많은 정보를 얻는 것도, 같은 주제를 다룬 예술가들에 대한 자료를 찾아보는 일도 수월해지며 자신의 안목에 대한 신뢰가 쌓이면서 다른 그림들도 더 쉽게 이해할 수 있게 됩니다. 이 책 한 권에 모든 방법을 담을 순 없지만 다음 몇 가지 접근법들은 방향을 설정하는 데 도움이 될 것입니다. 나아가 더 많은 아이디어를 샘솟게 한다면 더할 나위가 없겠지요.

기술로 이해하는 미술

대다수 아이들은 예술 작품에 잘 공감하지 못하고 상류층의 무익한 취미라고 넘겨짚으며 자신과는 무관하다고 생각합니다. 하지만 예술가가 창작에 따르는 현실적인 제약들을 극복하기 위해 얼마나 노력을 기울였는지를 알게 되면 그제야 예술에 관심을 보이곤 하지요. 원시인부터 고대 그리스 로마 시대의 거장과 중세 시대 장인을 거쳐 동시대 예술가에 이르기까지, 실질적인 기술 없이는 그 어떤 그림도, 그 어떤 건물도 만들어 내지 못합니다. 하지만 이런 기술적 관점으로 접근하는 방법은 부싯돌의 크기부터 현대 과학기술에 이르는 매우 폭넓은 범주를 다루기 때문에 자신 있는 주제를 골라 내는 일부터가 난관처럼 느껴질지도 모릅니다.

일반적인 통념과는 달리 대다수 화가나 시각 예술가들은 자신의 작품에 대한 질문을 받으면 아이디어보다 기법적 측면에 더 초점을 두고 답하는 경향이 있습니다. 머릿속 생각을 최대한 충실하게 구현하기 위해 어떤 도구나 기계 장치를 썼는지, 어떤 목재나 유리를 썼는지를 먼저 설명하는 식이지요. 이런 류의 질문을 일상적으로 받다보니 이런 사정을 알 리가 없는 관람자도 작품의 실질적인

창작 과정에 대해 곰곰이 생각해 보는 일이 드뭅니다. 그럼에도 기술적인 측면은 작품을 이해하고 감상하기 위한 핵심 요소이자 효과적인 출발점이 됩니다.

가령 피에르 술라주가 수십 년간 그려온 그림들은 재료와 도구, 고유의 감수성이 완벽하게 어우러져 탄생한 결과물입니다. 그가 택한 붓은 한 치의 흐트러짐 없이 반듯하게 쟁기로 일궈 놓은 들판의 고랑처럼 가늘고 두꺼운 검은 획들을 일필휘지로 그려 내는 데 결정적이었습니다. 또는 파도바에 있는 도나텔로의 〈가타멜라타 장군 기마상〉 같은 르네상스 시대의 기념비적인 청동주물상이나 베니스에 있는 베로키오의 〈콜레오니 기마상〉, 19세기 말 로댕의 일부 조각상들, 바르톨디의 〈자유의 여신상〉을 탄생시킨 전통 조각 기법들을 살펴볼 수도 있습니다. 점토로 원형을 성형해 주형을 뜨고 이를 주조해 다양한 부위를 짜맞추는 조각 과정은 어딜 가나 동일하므로 광장에 설치된 조각상이나 유명인의 동상, 분수대처럼 자신이 사는 곳에서 흔히 볼 수 있는 조각품들을 살펴봐도 좋습니다. 더불어 작품을 맨 처음 구상한 조각가와 전체 제작 공정에 빼놓을 수 없는 장인들을 비롯해 청동 주물 작업을 담당하는 주조 공장 직원, 돌이나 대리석처럼 가공하지 않은 원재료를 성형해 원래 모델의 비율을 재현해 내는 시각 예술가 등 작업자들의 역할 분담을 중점적으로 설명하기에도 더없이 좋은 기회이지요.

기계 역시 회화의 역사에서 주요 주제로 다뤄져 왔습니다. 터너, 모네, 멘젤 같은 19세기 화가들이 기관차와 철도역을 낭만적으로 재현했다면, 20세기 초반부터 약 30년간 이탈리아 미래파 운동을 이끈 화가들은 속도감과 자동차에 열띤 찬사를 보냈습니다. 인간과 기계공학의 조화로운 제휴 관계를 주제로 한 작품 활동에 일평생 매달린 페르난도 레거도 1차 세계대전이 한창이던 당시 햇빛에 반짝이는 대포의 매혹적인 포미에서 근대의 물적 아름다움을 발견하기도 했지요. 기계 자체라는 주제 말고도 1960년대 이후 예술계에서 흔히 볼 수 있었던 산

업미술적 형태 및 색깔에서 차용한 미학적 어휘에 초점을 맞출 수도 있습니다. 이 관점에서 본다면 기술도 미적 영감을 제공하는 원천이 됩니다.

빌 비올라의 기념비적인 작품들, 제임스 터렐과 올라퍼 엘리아슨의 조명 설치 작품들이 보여주듯 현대미술에서도 비디오 아트와 디지털 기술을 이용한 창작 수단이 점점 폭넓어지고 있습니다. 조각, 회화, 벽화, 건물, 심지어 난파선까지 보존하려는 운동이 일면서 최첨단 과학기술에 대한 관심도 고조되고 있지요. 이런 배경을 알아 두면 작품을 이해하는 데 유용한 길잡이가 될 수 있습니다.

●●● 운동으로 이해하는 미술

고대 그리스 로마 시대 이래로 회화와 조각상의 한결같은 주제였던 인간의 육체는 회화사의 중심에 있습니다. 신화에 등장하는 신과 영웅들을 본딴 조각상이나 이들의 고난을 형상화한 그림들은 인체의 다양한 움직임이 만들어 내는 장엄한 자세들을 보여 줍니다. 그런 의미에서 근육질 몸매가 돋보이는 고대의 원반·투창 던지기 선수들과 올림포스 12신을 묘사한 그림을 살펴봐도 좋습니다. 고대 그리스인들은 목적에 가장 부합하는 몸매를 이상적인 미의 기준으로 보았습니다. 그들에게 아름다운 육체란 어떤 상황에서든 가장 효과적으로 움직이는 몸이었지요. 이 주제에 접근하는 한 가지 방법은 그리스 조각상(고전미술)과 올림픽 챔피언의 사진(현대미술)을 비교해 보는 것입니다. 그러고 나서 르네상스 시대 철학자와 예술가들의 핵심 화두였던 진선미의 상관관계를 설명하면 외적 아름다움(고대 그리스 로마 시대 미술품에서 형상화된 얼굴과 몸)은 내면의 아름다움이 표출된 형태임을 이해시킬 수 있습니다.

남성 누드를 묘사한 아카데미즘 회화와 데생은 이 주제를 탐구하는 데 훌륭한 자료가 됩니다. 남성 누드화는 다비드, 앵그르, 플랑드랭 같은 19세기 화가들의

작품에서 흔히 볼 수 있지요. 아카데미즘 화가들은 해부학을 바탕으로 한 이 '습작들'을 데생 연습 삼아 그리며 회화 기법에 통달할 수 있었습니다. 한편, 지금까지의 관행대로 그림의 모델은 육체미가 돋보여야 했습니다. 조지 벨로스가 묘사한 권투 선수들p.174 같은 현대미술 속 인물들을 보고 미칼란젤로의 작품p.78이나 고대 그리스 로마 시대의 인물을 떠올리기 쉬운 것도 이 때문이지요.

운동하는 신체를 묘사한 작품들은 해부학적 특징을 보여 주기도 하지만 균형 감각, 중력, 긴장감, 민첩함, 강인함 같은 다양한 개념들을 담고 있기도 합니다. 움직임을 그대로 묘사하든 넌지시 암시하든 서커스 곡예, 팀 스포츠, 발레 공연 등을 그린 작품들은 모두 운동적 관점에서 살펴볼 수 있습니다. 18세기 말 헨리 레이번이 그린 〈더딩스턴 호수에서 스케이트를 타는 로버트 워커 목사〉는 얼어붙은 호수 위에서 미끄러지듯 스케이트를 타는 목사의 모습을 통해 사제 특유의 신중함과 평온함이 뒤섞인 장면을 포착해 냅니다. 이에 반해 20세기 중반 니콜라 드 스탈이 그린 〈축구 선수들〉은 선, 색, 긴장감만으로 캔버스를 가로지르는 축구 경기의 에너지를 표현하고 있지요.

그림이든 조각상이든 신체를 꼭 정교하게 묘사할 필요는 없습니다. 비율을 왜곡시켜 팔다리가 뒤틀린 모습으로 그리는가 하면 아예 불완전한 형태p.78로 나타내기도 합니다. 이런 작품들을 관찰하다 보면 화가들이 왜 이런 선택을 하는지, 이들이 표현하거나 찬미하거나 공격하는 것은 무엇인지 궁금증이 생기게 마련입니다. 스포츠 애호가의 안목을 가진 사람이라면 이상주의, 삽화, 기민함, 근육이 도드라지는 날쌘 실루엣, 지친 몸 등 운동적 관점에서 살펴볼 수 있는 다양한 요소들을 대화의 출발점으로 삼는 것도 좋습니다.

그림의 수학적 배치를 관찰하면서 화가가 어떤 방식으로 그림을 그렸는지 살펴 볼 수도 있습니다. 르네상스 시대 화가들은 공간을 철저하게 배치해 깊이감이라 는 3차원적 환영을 만들어 냅니다. 그림은 관람자의 상상이 투영되는 극장인 셈 이지요. 요즘은 수많은 연구를 통해 이러한 시각적 효과를 이끌어 내는 정밀한 계산법들이 속속 밝혀지고 있습니다. 이런 방식으로 그린 그림들 중에서도 15 세기에 산술론에 관한 저작을 남기기도 한 피에로 델라 프란체스카의 작품들은 정밀한 그림의 전형을 보여 줍니다.

이들은 기하학에 대한 지식을 바탕으로 자연에서 발견한 비율을 화폭에 그대 로 재현해 냈을 뿐만 아니라 이를 철저하게 배치해 숭고한 천지창조의 순간p.72 을 묘사해 보이기도 합니다. 대칭성, 규칙성, 양각과 음각의 균형, 조화로운 비 율 역시 인간과 신의 평화로운 관계를 연상시키는 요소였지요.

때론 시각적 심리적 편안함을 느끼게 해 주는 황금비율(황금률, 황금분할)에 따라 화면을 분할하기도 했습니다. 두 선분의 비율이 1:1.618을 이루는 황금비 율은 르네상스 시대 고전주의 건축 분야에서 먼저 등장한 개념이지만 그림이라 는 평면에도 똑같이 적용되었지요.

대체로 선원근법(소실점을 이용한 투시도법)을 적용한 모든 작품들은 좋은 본 보기가 됩니다. 사실성보다 상징성을 우선시해 현실을 있는 그대로 옮기지 못할 때도 선원근법을 이용합니다. 가령 16세기 초 라파엘로가 그린 〈성모자〉와 1960 년대에 바넷 뉴먼이 그린 〈예리코〉처럼 결과는 달라도 동일하게 삼각구도를 이 루는 두 그림을 비교하며 이를 구체적으로 살펴볼 수 있습니다. 일찍이 이집트 의 피라미드 형태에서 찾아볼 수 있는 삼각형은 영원성(그리고 삼위일체)을 상 징하며 '하느님의 빛'을 떠올리게 하지요.

방과 기둥의 배열, 거울상 등을 다양하게 활용해 혼란스러운 구도를 만들어 내는 그림도 있습니다. 수학적 사고력이 뛰어난 사람이라면 17세기 스페인의 궁정 화가이자 원근법의 대가였던 벨라스케스의 가장 유명한 작품인 〈시녀들〉에서 세 가지 시점이 교차되는 모순적인 구도를 살펴봐도 흥미로울 것입니다.

순열 알고리즘에 익숙하다면 1960년대에 등장한 옵아트의 창시자 빅토르 바자렐리가 색색의 기하학적 형태들을 수학적으로 배열한 그림을 단번에 알아볼 것입니다. 그는 다양한 색상을 프로그램화된 순열로 나타낸 연작에 실제로 〈순열〉이라는 이름을 붙이기도 했지요.

수학적 접근법은 특히 엄격한 구조가 돋보이는 그림을 살펴볼 때 유용합니다. 가령 몬드리안의 추상화에서는 직각으로 교차되는 선들이 만들어 내는 사각형이 가장 중요한 요소처럼 보이지만, 사실 그의 작품 세계를 이루는 핵심은 양면성에 있습니다. 몬드리안의 작품에서 포착되는 미묘한 직선들의 떨림은 완벽을 지향하는 지적 열망과 인간의 연약함을 동시에 드러내지요. 기하학적 모양들이 빈틈없이 맞물린 모습을 형상화한 파울 클레의 그림도 다르지 않습니다. 후드득 찢겨 나갈 듯 씨실처럼 뻗어 나가는 즉흥적인 직사각형들은 어느덧 리듬에 맞춰 숨을 쉬고 춤을 추는 모습으로 다가옵니다. 그는 이 그림에서 기하학적 구조의 순수함과 이 구조에 생명을 불어넣고자 하는 뿌리칠 수 없는 유혹을 동시에 표현하고 있지요. 이렇듯 상황에 따라 수학의 확실성은 그림의 원리로도, 주의를 돌리거나 향수를 느끼게 하는 요소로도 작용할 수 있습니다.

과학으로 이해하는 미술

미술관에 전시된 그림들은 세월이 흐르면서 훼손되는 경우도 있습니다. 하지만 15세기 이탈리아 제단화의 밝은 색채와 19세기에 제작된 제리코의 대작 〈메두

사호의 옛목)에서 역청으로 표현한 흐릿한 검은색이 아직까지 본모습을 유지하는 이유는 바로 재료의 화학 성분 때문입니다. 그런 의미에서 과학적인 접근법도 그림 감상에 유용한 길잡이가 됩니다.

가령 중세와 르네상스 시대, 17세기 작품에 두루 쓰인 파란색 계열 색상을 비교해 볼 수도 있습니다. 청금석에서 추출한 군청색은 희귀하고 값비싸며 수백 년이 지나도 강렬한 색을 유지합니다. 프라 안젤리코의 작품에 등장하는 성모의 베일이나 군청색 망토가 청명함과 귀태를 잃지 않는 것도 그 때문이지요. 반면 남동석에서 추출한 파란색은 암녹색으로 변질되는 특성이 있습니다. 〈성녀 이렌느의 간호를 받는 성 세바스티아누스〉를 예로 들어 1649년경 거장 조르주드 라 투르가 그린 원본(파리 루브르 박물관 소장)과 이후 그의 아들이 그린 복제품(베를린 회화관 소장)을 비교해 보면 그 차이가 확연히 드러납니다. 조르주드 라 투르의 그림에서 한 여성이 쓰고 있는 베일은 군청색으로 칠해져 있습니다. 루이 13세에게 바치는 그림인 만큼 청금석같이 귀한 재료를 써야 했던 것이지요. 반면 빠듯한 예산으로 그린 복제화의 파란색 베일은 세월이 흐르면서 한층 어두운 색깔로 변질됩니다.

안료와 그 밖의 혼합 재료(오일, 동물성 접착제, 달걀 등)가 표면(돌, 나무, 캔버스, 납 등)에 도포된 방식을 관찰하면 곧바로 시대를 가늠할 수 있습니다. 화가의 일상과 화가라는 직업의 물적 여건도 짐작할 수 있지요. 이처럼 미적 분류에 따라, 또 작품의 상징적 중요성에 따라 화가가 쓰는 색깔이 결정되기도 합니다.

물론 작품이 제작된 시대가 모든 걸 좌우합니다. 화학 물감이 최초로 등장한 18세기 이후로 색상 조합의 범위는 더욱 넓어졌지만 그림의 수명은 장담하지 못했습니다. 정도가 제각각인 노화 현상으로 인한 보존 처리 문제가 대두되면서 연구가 뒤따랐고, 이는 곧 그림의 복원 및 복원 기술에 대한 관심으로 이어졌지요.

재료의 성분뿐만 아니라 시간이 지나도 유지되는 내구성, 그림의 외형, 그림을 청소하거나 열화 속도를 지연시키는 방법 등도 그림 보존에 필수적입니다. 그런 점에서 조명의 종류와 강도, 전시 공간의 습도도 빼놓을 수 없습니다.

개인적인 호불호를 떠나 실용적인 관점에서 인상파 회화의 역사를 살펴보는 것도 유용합니다. 1859년 주석 튜브 물감이 새롭게 등장하면서 화가들은 야외로 나가 그림을 그릴 수 있게 되었습니다. 화실이라는 한계에서 벗어난 이들은 구조광의 효과와 꼼꼼한 묘사 기법에 더는 의존할 필요가 없었지요. 19세기에 물감 장수라는 직업이 생기면서 화가도 점차 다양한 제품을 이용할 수 있었습니다. 20세기에는 초산비닐수지 수성 물감과 아크릴 물감이 등장해 그림의 외형을 더욱 변모시키면서 산업미학적 색깔도 한층 더 짙어졌지요.

아이가 알아듣기 쉽게 설명하고 싶다면 처음부터 한 가지 작품에 집중하는 편이 낫습니다. 조각상만 해도 합성 수지나 돌의 종류, 주형에 사용되는 금속 합금 등등 다룰 주제는 넘쳐납니다. 색상과 재료 말고도 물체의 운동 에너지나 현대 미술의 필수 요소가 된 전기에 대해 살펴보는 것도 유용합니다.

지금까지 언급한 방향은 극소수에 지나지 않습니다. 그렇다고 방대한 정보를 찾아볼 필요는 없습니다. 위 예들은 화가가 자신의 미학적 언어를 변화시키고 개선시키고 확장해 나가고 단순화한 방법들을 보여주는 일부 사례에 불과하지만 이를 참고하면 좀 더 다양한 단서를 얻을 수 있을 것입니다.

위의 방법들이 그다지 끌리지 않는다면 베르메르의 〈천문학자〉(1668년), 조셉 라이트의 〈진공 펌프 안의 새에 대한 실험〉(1768년), 다비드의 〈앙투안 로랑 라부아지에 부부의 초상〉(1788년), 알베르트 에델펠트의 〈루이 파스퇴르의 초상화〉(1885년)처럼 과학사와 미술사가 교차하는 장면을 묘사한 작품이나 초상화같이 전형적인 그림을 참고해도 좋습니다.

모든 작품은 역사를 바탕으로 한다는 점에서 이 접근법은 그나마 만만하게 느껴질지도 모릅니다. 그림이 제작된 시대를 자세히 살펴보거나 당대의 상황을 간단히 언급하는 것은 누구든 단번에 떠올릴 만한 접근법이지요.

역사적 관점은 정치적 인물의 초상p.84, p.114, 장관을 이루는 공식 행사의 재현(전쟁, 군사적 승패, 대관식 등), 역사의 특정 측면을 조명한 일화 등 그림 속에 나타난 다양한 역사적 주제를 살펴보는 접근법입니다. 이처럼 다양한 유형의 도상학적 이미지들은 교과서를 대충 훑어보기만 해도 거의 모든 페이지에서 찾아볼 수 있습니다.

하지만 친숙함이 단점이 될 때도 있습니다. 역사적 사건과 이를 묘사한 가장 유명한 그림을 자동으로 연관지을 수 있기 때문입니다. 이런 연상 작용은 다른 해석의 여지는 끼어들 틈이 없을 만큼 관람자의 시각에 큰 영향을 끼칩니다. 따라서 이 그림들을 감상할 때는 반드시 한 걸음 물러나서 봐야 하며, 이들 그림이 역사적 사실에 대한 화가의 주관적인 해석을 제시할 뿐 역사기록물이 아니라는 사실을 명심해야 합니다. 그림의 구도, 즉 '연출' 방식은 그 자체로 역사적 사건에 대한 비평입니다. 아이에게 이런 유형의 그림을 보여 주고 설명할 때는 예술가의 '진실'도 중요하지만 역사적 '사실' 또한 중요하다는 점을 이해시켜야 합니다.

가령 다비드가 1801~3년경에 제작한 나폴레옹의 유명한 기마초상화 〈생 베르나르 협곡을 넘는 나폴레옹〉은 화가가 역사적 사실을 어떻게 그리는지를 단적으로 보여 줍니다. 이 그림은 진취적이며 자부심 넘치는 영웅이자 유럽 대륙 정복을 위해 이탈리아 원정에 나선 지도자 나폴레옹이 말에 올라탄 모습을 묘사하고 있습니다. 주인공과 말, 바람의 움직임이 한데 어우러지는 모습은 자연과 나폴레옹이 일체가 된 듯한 순간적인 감흥을 불러일으키지요. 발치의 바위에는 나

폴레옹의 이름과 함께 알프스 산맥을 넘은 선인들인 한니발, 카롤루스 마그누스 (샤를마뉴 대제)의 이름이 새겨져 있습니다. 이 작품이 유명해지면서 다비드는 여러 개의 복제품을 만들기도 했지요.

1848년, 폴 들라로슈도 같은 주제를 택합니다. 하지만 거의 반 세기가 지난 후에 그려진 나폴레옹의 모습에서는 숭고함이 아니라 임무의 무게와 피로가 느껴집니다. 이 위대한 남자는 나귀를 타고 잿빛의 암울한 풍경을 가로지르며 힘없이 웅크린 채 눈을 헤쳐가고 있습니다. 같은 장면을 전혀 다르게 표현한 두 그림 중 무엇이 역사적 사실을 담고 있을까요?

아이에게 이 두 그림(또는 이처럼 같은 주제를 다룬 다른 그림들)을 보여 주며 역사적 유산이나 역사적 개연성을 살펴보고 이러한 차이 이면에 놓인 화가의 의도를 이해시킨다면 흥미로울 것입니다.

이처럼 제작 시기를 막론하고 정치적 인물을 묘사한 모든 초상화들은 화가의 주관성을 드러냅니다. 한 나라의 수장이나 유명인의 공식 사진, 뉴스 보도 사진 p.216도 생각할 거리를 던져 주는 풍부한 원천이 됩니다. 이 이미지들은 동시대의 단면들을 보여주므로 아이들의 눈길을 끌기가 더 수월하지요.

역사의 한 장면이라는 주제 말고도 당대에 새롭게 탄생한 미학 형태와 미학적 어휘가 그림에 끼친 영향을 살펴볼 수도 있습니다. 가령 '대항해시대'는 거리의 개념을 바꾸어 놓았습니다. '먼 거리'는 이제 말을 타고 달린 날로 계산할 수 없었습니다. 상상조차 하지 못한 새로운 세계가 눈앞에 모습을 드러내기도 했지요. 레오나르도 다빈치, 페루지노p.72, 요아힘 파티니르 같은 르네상스 시대 화가들의 그림에는 한층 미묘한 색깔들이 등장하기 시작했고, 먼 곳까지 실제로 여행을 떠날 수 있게 되면서 풍경화의 개념도 발달하게 되었습니다.

19세기 후반에는 (그 자체로도 완전히 새로운 주제였던) 철도망이 구축되면

서 미술계에도 더욱 급진적인 변화가 나타납니다. 인상파 화가들이 열차 차창 너머로 펼쳐진 풍경을 바라보며 시시각각 변화하는 자연의 모습을 새롭게 발견한 것이지요. 열차의 빠른 속도 탓에 이전이라면 세밀하게 묘사됐을 장면들이 이제는 흐릿한 점으로 처리되었습니다. 찰나의 순간을 예민하게 포착해 내는 인상파 화가들은 휴대 가능한 물감을 갖추게 되면서 이처럼 빠른 속도로 움직이는 현대의 풍경을 언제든 화폭에 옮길 수 있었습니다. 고전 회화의 시대가 막을 내린 것이지요. 대다수 인상파 화가들이 공장 직원이 아닌 시골 풍경과 소풍 장면을 묘사했음에도 불구하고 미적 측면에서 산업 혁명의 영향이 엿보이는 이유도 바로 이 때문입니다. 그런 점에서 역사적인 관점은 회화의 역사를 이해하는 데나 역사적 사건들이 끊임없이 변하는 세상을 바라보는 우리의 시각을 어떻게 형성하는지를 살펴보는 데 탁월한 접근법이 될 수 있습니다.

●●● 지리로 이해하는 미술

옛날 그림에서 지나치다 싶을 만큼 자주 등장하는 천체의, 지구의, 지도p.84는 당시 지리가 중요했다는 것, 그리고 지리가 권위와 지식을 암시했다는 것을 짐작하게 해 줍니다. 중세 이후 풍경화가 하나의 장르로 자리잡고 점차 전문화한 경향을 좇아가면 이를 폭넓게 관찰할 수 있지요. 이를테면 17세기 네덜란드 풍경화에서는 기후를, 컨스터블, 터너, 아돌프 멘젤의 그림에서는 19세기 영국과 독일 시골의 풍경 변화를, 코로의 그림에서는 1850년경 파리의 특성을 엿볼 수 있습니다. 화가의 여행은 이 관점에 한층 깊이를 더해 줍니다. 이들은 여행지에서 자신들의 시야에 일대 변혁을 가져온 다채로운 빛과 새로운 색깔에 눈뜨게 됩니다. 들라크루와는 1832년 모로코에 도착했을 때 '고대 그리스 로마 시대'에, 반 고흐는 1888년 프랑스 남부의 프로방스에서 '일본에' 온 듯한 인상을 받았다고

전했으며, 이로부터 수년 뒤 튀니지로 떠난 파울 클레는 새로운 색채와 조화로 움이라는 신세계를 경험하면서 '진정한 색의 의미를 찾았다'는 기록을 남기기도 했습니다.

지난 수백 년간 우리 생각보다 훨씬 더 자주 여행길에 올랐던 화가들의 여정을 따라가며 이들이 거쳐간 풍경을 눈여겨볼 수도 있습니다. 가령 얀 반 에이크는 포르투갈 외교 사절을 따라나서면서 플랑드르를 떠나야 했고 홀바인은 스위스에서 영국으로 건너갔으며 파리에서 활동하던 푸생은 로마로 옮겨갑니다. 화가들은 새 후원자의 지원을 확보하기 위해서나 자신의 견습 기간을 채우기 위해 이곳저곳을 전전하는 일이 다반사였으니 그 사례를 열거하자면 끝이 없겠지요.

때론 화가로 활동하며 거쳐간 다양한 장소들이 작품에 영향을 주기도 합니다. 반 고흐는 이를 단적으로 보여 줍니다. 네덜란드에서 태어난 그는 프로방스에서 파리로 건너갔다가 오베르 쉬르 우와즈에서 생을 마감합니다. 10년이 채 되지 않는 기간 동안 제작된 그의 작품들은 다양한 빛의 변화와 색깔의 향연을 선보이지요.

미술을 알기 쉽게 설명하는 법

견문을 넓히세요

잘 모르는 주제에 대해 이야기하기란 까다로운 법입니다. 그 주제가 과학이라면 더없이 타당한 말이지만, 예술은 과학만큼 진지한 주제로 여기지 않을 때가 많지요. 하지만 그럴 만한 시간의 여유가 없다 하더라도 정확한 정보를 알아보

거나 적어도 부족한 지식을 요긴하게 보완해 줄 (사전, 입문서, 미술관 가이드북 등의) 참고자료를 갖춰 두는 것이 좋습니다. 이는 미술관에 데려갈 아이의 연령을 불문하고 반드시 해야 할 일입니다. 실은 아이의 연령이 낮을수록 더 많은 준비가 필요합니다. 저학년 아이에게 미술에 대해 설명해야 할 경우 아이의 이해 수준에 따라 접근법도 그때그때 달라져야 하기 때문이지요.

●●● 유용한 정보부터 찾아보세요

명화를 어떻게 감상해야 좋을지 모를 때, 더군다나 믿을 만한 정보를 어디서 구해야 할지 모를 때 우리는 무엇이 중요한지 우선순위를 정하지 못해 우왕좌왕하는 경향이 있습니다. 이 함정에 빠지고 싶지 않다면 (역사, 작가의 생애, 작품의 주제 같은 정보를 찾아보는) 방법론적 접근이 당장은 도움이 될 수 있습니다. 기억해 뒀다가 전달하기 좋은 관련 정보가 무엇인지 판단하는 기준은 알고 보면 매우 간단합니다. 바로 참고자료를 읽고(듣고) 나서 그 작품이 이전과 다르게, 더 분명하게 보이는지 자문하는 것이지요. 질문의 답이 '그렇다'라면 나중에 아이에게 설명할 때도 유용하므로 해당 자료는 눈여겨볼 만한 가치가 있습니다. 답이 '그렇지 않다'라면 건너뛰는 편이 좋습니다. 적어도 지금 당장은 말입니다.

●●● 지적 자극제를 기록해 두세요

강의나 콘퍼런스를 들으며 필기한 내용을 반복해 읽기는커녕 들여다볼 시간조차 없을 때도 있습니다. 복사해 둔 기사와 자료들도 재빨리 소화해 지식을 쌓고 싶은 바람과는 달리 수북이 쌓여만 가지요. 따라서 무작정 자료를 모아 두는 것보다는 새로운 것을 발견할 때마다 간단히 목록을 만들어 두는 게 더 실용적입니다. 작품을 볼 때마다 더 깊이 '감상하는' 데 도움이 된 요소들을 하나씩 추가

해 나가는 것이지요. 한 단어, 단편적인 생각, 재치 있는 비교, 인용구, 개인적인 추억 등 자기만의 감상법을 만들어 나가는 데 유용한 자극 요소라면 뭐든 기록해 두세요. 이 목록이 단숨에 늘지는 않겠지만 머지 않아 그림 감상의 밑바탕이 될, 그 무엇과도 바꿀 수 없는 자신만의 '도구'가 돼 줄 것입니다.

●●● 학술적인 정보는 멀리하세요

아이들은 전문적인 학술 정보에는 일절 관심이 없습니다. 예를 들어 '입체파 Cubism' 미술의 역사를 상세하게 설명하거나 화가의 생애를 시기별로 늘어놓는다면 아이가 금방 흥미를 잃을 가능성이 높습니다. 연대표, 사전적 정의, 주제 및 미술 양식에 따른 분류법은 요긴하게 참고할 만한 자료들이긴 하지만 대화 주제로는 바람직하지 않습니다. 이런 개념들은 작품 이후에나 등장하며, 그 목적도 작품을 기술하고 분류하는 데 있기 때문에 미술사가 또는 예술 전공자에게나 필요한 작업 도구들이지요. 단, 청중을 대상으로 강연하는 경우라면 전부 무관하다고만 볼 순 없으며 오히려 유용할 때도 있습니다. 가장 중요한 건 예술가의 눈에 포착된 삶의 모습에 대해 아이와 이야기를 나누는 것입니다. 이때 여러분이 그림을 직접 접해 본 소감은 늘 최고의 자산이 되지요.

●●● 지나친 일반화는 피하세요

아이를 애써 이해시키려다가, 또는 대충 얼버무릴 생각에 가장 쉬운 길을 택하려다가 지나치게 단순화해 설명하는 경우가 있습니다. 사실 대다수 예술 작품의 주된 공략층이 아이가 아니다 보니 이렇다 할 결론 없이 설명을 최소화하는 게 일견 타당해 보이기도 합니다. 문제는 꼭 필요한 설명마저 줄이려다 보면 의미가 왜곡될 가능성이 커진다는 점입니다. 이는 결코 바람직한 방법이 아닙니다.

아이도 배우는 게 없고 여러분도 노력한 것에 비해 별다른 성과를 얻지 못하니 누구에게도 득이 되지 않기 때문이지요. 또한 아이에게 보여 주려 했던 작품도 그 의미를 외면받아 어찌 보면 '배신당한' 셈이 됩니다. 그럴 만한 여유나 시간이 없다면 어쩔 수 없지만, 이런 경우라도 부실한 설명은 아예 하지 않는 게 좋습니다. 아무런 설명 없이 그림을 보여 주는 것도 그만큼 유익한 경험이 될 수 있습니다. 아이가 그림을 보고 기억에 담아 두는 것만으로도 굉장한 일이지요.

● ● ● 자기만의 언어로 설명하세요

전문용어를 쓰면 우쭐한 기분이 들긴 하겠지만 그것도 어디까지나 자신감을 얻기 위한 목적에 불과하다는 것을 명심해야 합니다. 전문용어를 곁들여 설명하면 (물론 용어에 대한 지식이 전문가다운 인상을 줄 순 있지만) 우리가 하는 말에 더 귀를 기울일 거라고 생각합니다. 하지만 적어도 아이가 진심으로 경청하고 이해하길 바란다면 이런 인식이야말로 버려야 합니다. 아이들을 맥빠지게 하는 데다 주제에 한 발 더 다가가기도 전에 아이와 금세 단절돼 버리기 때문입니다. 이럴 때 제 궤도로 돌려놓는 간단한 방법은 자신의 일과나 최근 다녀온 휴가에 대해 친구에게 이야기하듯 풀어놓는 것입니다. 그림에 대해 설명할 때는 일상적인 언어를 쓰는 것이 중요합니다. 나머지는 부차적인 요소들이지요.

● ● ● 생생하게 전달하세요

미술 작품의 조형 원리나 그림 속 상황을 실생활에 대입시키면 설명하기가 더 수월합니다. 가령 아이에게 색색의 선들로 뒤덮인 잭슨 폴록의 그림을 설명한다면 맨 먼저 바닥에 놓인 캔버스 위에 물감을 흩뿌린 방식에 대해 이야기해야 합니다. 하지만 그림을 그린 '방식'을 안다고 해서 화가의 심리 상태나 불안, 또는

시대와의 관계에 대해서도 알 수 있는 건 아닙니다. 이럴 땐 복잡다단한 요인들을 고려하느라 골치를 썩이기보다 그때그때 떠오르는 대로 이야기하는 것이 좋습니다. 머릿속에 떠오르는 이미지는 뭐든 이용해 보세요. 아이들이 (그리고 대다수 어른들이) 이해할 수 있는 것이라면 더더욱 좋습니다. 아이에게는 이어폰 줄이 평행을 이루는 모습이나 (잡아당겨도 풀어지거나 아프지 않을 만큼) 여러 가닥으로 땋은 머리가 액션 페인팅물감 등을 캔버스에 떨어뜨리거나 흩뿌려 그림을 그리는 기법-편집자주 강의보다 훨씬 더 효과적입니다.

주제를 유념하세요

너무 당연한 말이라 생뚱맞게 들릴지도 모르겠군요. 하지만 구체적인 내용이 빠진 채 그림(또는 다른 주제)에 대해 설명하는 경우를 누구나 접해 본 적이 있을 겁니다. 개괄적인 설명(역사적인 배경, 예술가의 생애, 주제에 대한 해설, 해당 국가나 시대의 양식 등)을 최우선으로 두면 이런 일이 생깁니다. 논의를 한 단계 끌어올리기 위한 기본 지식이라는 본래 취지가 무색하게 본질은 놓치고 마는 결과로 나타나는 것이지요. 해당 작품이 다른 작품으로 바뀌어도 설명은 변함없이 그대로지만 알아채기가 어렵다 보니 더 큰 악영향을 끼칠 수 있습니다. 언제고 그림이 최우선이어야 합니다. 그림은 해설을 증명하기 위해 존재하는 것이 아닙니다. 오히려 해설이 존재하는 가장 중요한 이유이지요.

독창성의 가치를 알려 주세요

예술 작품은 저마다 고유하다는 점을 반드시 기억하고 이를 아이에게 이해시켜야 합니다. 라파엘로는 다수의 성모상을 그렸지만 모든 작품이 제각기 다른 메시지를 전달합니다. 렘브란트는 50점의 자화상을 남겼지만 비슷한 그림은 단

한 점도 없지요. 각각의 작품들은 저마다 다른 선택과 색깔, 다양한 단계의 인생 행로를 보여 줍니다. 이를 조금만 의식해도 그림이 지닌 무한한 가치를 알아보고 그 진면목을 전달할 수 있게 되지요. 더욱이 금전적 가치를 보장받는 이유를 이해시키는 데도 작품의 독창성은 탄탄한 근거가 됩니다.

잘못된 분석을 경계하세요

작품의 전반적인 통일성은 염두에 두지 않고 형식적으로 낱낱이 뜯어보는 '분석'은 아무런 결실을 거두지 못하므로 피하는 게 상책입니다. 물론 전경과 후경을 구분할 줄 알면 그림 감상에 유용합니다. 명암의 차이를 식별하고 다양한 색깔을 구분하고 수직선, 수평선, 사선 들이 만들어 내는 구도를 알아보는 것도 중요합니다. 하지만 의미 있는 통찰을 얻을 수 있다면 모를까, 이처럼 그림을 해부하는 것은 시계를 분해하는 일과 다르지 않습니다. 시계든 그림이든 일단 분해하고 나면 자투리만 남습니다. 더러 예외가 있긴 하지만 그림은 모든 요소들이 서로서로 의존해 만들어 낸 결과물입니다. 빛과 색깔, 공간 등을 하나하나 따로 떼놓고 들여다본다고 더 많은 깨달음을 얻을 수 있는 건 아니라는 말이지요. 중요한 건 첫눈에 우리의 눈을 사로잡은 것이 무엇인지, 어떤 요소가 왜 우리의 시선을 끄는 것인지를 간파하고 이를 말로 표현하는 것입니다.

상투적인 설명은 피하세요

누구나 한 번쯤은 상투적인 표현을 접해 봤거나 직접 사용한 적이 있을 겁니다. 상투적인 표현은 사실 알맹이가 없는 말입니다. 그림을 감상하고 설명할 때는 특히 다음과 같은 상투어에 유념해야 합니다. 상투적인 설명을 피하되 왜 피해야 하는지를 이해시키면 아이의 비판적인 사고력을 키워 줄 수 있습니다.

_'이 화가는 ~의 '영향을 받았다': 꼭 그렇진 않습니다. 예술가는 쉽게 휘둘리지 않습니다. 이들은 스스로 스승을 정하고 지금까지 이어져 온 전통을 분석하고 학습하면서 자신만의 길을 닦아 갑니다. 앙드레 지드는 이를 누구보다 잘 표현한 바 있지요. '영향이란 없다. 만남만 있을 뿐이다'

_'이 화가는 당대를 대표하는 예술가였다': 틀린 말은 아닐 테지만 고유의 양식을 확립한 이상 당대를 대표하지 않는 화가는 없습니다. 사람들은 선구적인 화가들을 종종 이런 식으로 표현합니다. 하지만 이들만큼 혁신적이진 않다 하더라도 모든 예술가들은 저마다 나름의 방식으로 '당대'를 반영합니다.

_'이 화가의 작품에서는 (추상주의 또는 초현실주의 등등)의 전조를 엿볼 수 있으므로 '현대'미술가다': 오히려 그 반대입니다. 예술가는 자신에게 가르침을 줄 수 있는 스승을 찾기 위해 과거를 돌아보기 때문입니다. 그런 점에서 화가의 접근법과 미술사가들이 화가 사후에 재구성해 내는 논리를 구별할 줄 아는 것도 중요합니다. 가령 1851년에 사망한 터너는 엄밀히 말해 '추상' 화가가 아닙니다(추상주의는 1912년경에 등장). 마찬가지 이유로 16세기 히에로니무스 보스도 초현실주의(1920년 초반에 등장)의 선구자라고 단정할 수 없지요.

_'잘 그렸다'/'데생이 사진처럼 사실적이다': 화가가 그림을 잘 그리는 건 당연합니다. 더욱이 관람의 진정한 목적은 잘 그리고 못 그린 부분을 알아보는 것이 아니라 메시지를 이해하는 것입니다.

●●● 일화는 가끔씩만 덧붙이세요

일화는 어떤 사실을 기억해 두거나 상황을 자세히 밝힐 때 도움이 되기도 하고, 감정이입을 유도해 인물을 친숙하게 느끼게 해 줄 때도 종종 있습니다. 하지만 지나치게 의도적으로 쓰지 않도록 주의해야 합니다. 흥미 위주의 일화('사실이 아닐 수도 있지만 ~라는 이야기[말]가 있습니다')는 자칫 선입견을 만들어 내는 결과로 나타나 그림 감상을 방해하는 요인이 되기 때문입니다. 반 고흐와 관련된 일화들이 대표적입니다. 그의 일화들은 고난의 시기였던 1888년, 아를 지방

에 초대한 고갱과 심한 말다툼을 벌인 후 스스로 귀를 잘라 낸 이야기에 치중돼 있습니다. 그 자체는 거짓 없는 사실이지만 대다수 아이들이 '고흐' 하면 가장 먼저, 때론 유일하게 떠올리는 일화라는 점은 애석한 일입니다. 설명할 시간이 부족하다면 그저 반 고흐는 교양 있는 사람이었고 그의 작품들은 이성을 상실하는 위기를 겪으면서 만들어 낸 결과물이 아니라 명석한 사고와 각고의 노력 끝에 우러나온 것이라고 설명하는 편이 더 유익합니다.

정답이 없는 질문을 던지세요

역사나 문학 교과서에 나올 법한 학문적인 질문과 실제로 그림을 감상하는 데 유용한 질문을 구별할 줄 아는 것도 중요합니다. 물론 학계의 공신력에 기대 학술 정보에서 아이디어를 얻거나 질문을 그대로 가져다 쓰고 싶은 유혹을 느낄 때도 있을 것입니다. 가령 "화가는 신체 언어의 사용역$_{register}$을 어떻게 활용해서 인물의 감정을 전달한 걸까?", "빛의 분포를 어떻게 표현해야 이렇게 신비스러운 분위기를 강조할 수 있을까?" 등의 질문이 그렇습니다. 정답이 이미 정해져 있는 이런 유형의 질문을 그대로 베끼는 것이야말로 가장 큰 문제입니다. 그림을 자유롭게 감상하는 시선을 방해할 뿐 아니라 아이에게 고정 관념에 따르라고 강요하는 셈이니까요. 그렇다 보니 아이가 그림에서 본 것과 보지 못한 것이 무엇인지 알 수 없는 것도 당연합니다. 그림에 대한 안목을 진심으로 키워 주고 싶다면 "이 빛을 보면 어떤 느낌이 드니?", "너도 비슷한 몸동작을 할 때가 있니?" 등의 질문을 던진 후 서서히 아이의 주의를 이끌어 내는 방법이 훨씬 더 효과적입니다. 우리 예상과 달리 대다수의 아이들은 훨씬 깊이 있는 대답을 내놓지요.

시간이나 관심, 지식이 부족한 탓에 모든 주제를 총망라하기란 불가능합니다. 여러분도 화가나 작품에 대해 이야기를 나누고 익히 아는 요소들을 살펴보는 것 이상으로 깊이 설명할 일은 없으리라 생각하겠지요. 그렇다 하더라도 아이들에게는 이것이 결코 전부가 아니라는 사실을, 이야깃거리는 아직도 많이 남아 있다는 사실을 분명히 알려 주는 것이 현명합니다. 그림을 있는 그대로 묘사하고 설명하는 것만이 최종 목표라면 애석한 일입니다. 모든 아이들이 지식을 쌓는 데 열의를 보이는 건 아니지만, 단 한 명이라도 관심을 보인다면 그만한 가치가 있습니다. 이 아이들은 여기가 끝이 아님을 알게 될 것입니다. 어쩌면 수년이 지난 뒤에 여러분의 가르침에 힘입어 제대로 살펴보지 못하고 덮어 두었던 부분을 되새길지도 모를 일입니다.

대다수는 미술관이나 전시회에 가기 전에, 더욱이 아이와 함께라면 사전 준비가 필수라고 생각합니다. 물론 미술관에서 지켜야 할 관람 예절은 따로 있으며, 몇 가지 기본 규정을 알아 두는 것쯤이야 전혀 나무랄 일이 아닙니다. 하지만 준비가 지나치면 본질을 벗어나고 맙니다. 아이들은 배운 대로만 그림을 관람하려 하고, 지식을 확인하는 데 그치거나 설문지를 모범 답안으로만 채우려고 하기 때문이지요. 따라서 가볍게 접하게 하는 편이 더 바람직합니다. 정 필요하다면 역사적인 요소와 화가의 생애에 대한 자료들을 찾아보거나 주제의 중요성을 강조하는 정도는 괜찮지만 그림을 아이 나름대로 감상하는 데 방해가 되는 요소가 있다면 무조건 피하는 게 좋습니다. 그래야 미술관 관람이 신나는 경험이자 귀한 발견의 시간으로 각인될 수 있습니다.

미술 작품, 어떻게 감상해야 할까

미술관이나 전시회를 다니며 수많은 작품을 둘러본다고 해서 안목이 저절로 생겨나는 건 아닙니다. 이 그림들은 처음에는 하나의 인상으로만 남아 있다가 차츰 친숙해지면서 평생 소중히 여길 작품으로 자리잡게 되지요. 하지만 아름다운 예술 작품을 알아보는 예민한 감수성을 지니고 있더라도 미술사에 대한 기본 지식을 어느 정도 갖추고 있다면 여전히 뭔가 놓치고 있는 듯한 느낌이 들지도 모릅니다. 아이가 주도하게 하고 감상을 자유롭게 표현하도록 독려하며 유용한 정보를 찾아보고 설명의 장단점을 짚어보는 일도 좋지만, 정작 그림을 마주했을 때 어떻게 설명하면 좋을지 궁금증은 여전히 남아 있을 것입니다. 이럴 땐 자신의 안목을 신뢰하는 것이 최선입니다. 약간의 상식과 한 줌의 직관을 더해 작품을 감상하는 연습을 하다 보면 누구나 예술을 보는 안목을 익힐 수 있습니다. 아이와 이야기할 때는 영리해 보이려고 애써 봤자 소용이 없습니다. 그보다는 미술에 입문한 초보자로 보이는 편이 낫습니다. 친구와 산책을 하며 수다를 떤다는 기분으로 아이와 대화를 시작해 보세요. 그러면 실타래를 풀어내듯 아이와 동시에 이야깃거리를 찾아내게 될 것입니다. 신선한 공기를 쐬러 바깥으로 나서는 산책이 아니라 그림 속으로 떠나는 산책이라는 점만 다를 뿐이지요.

미술을 대하는
아홉 가지 방식

지식과 감성을 연계하세요

아이가 미술을 접할 때는 두 가지 함정에 유의해야 합니다. 첫째는 연대표와 미학적 분류, 사건 등을 집대성한 목록에 치중해 감상을 제약하는 것입니다. 이런 정보들은 정확하고 적절함에도 불구하고 창작 분야에 접근하기에는 오히려 부실합니다. 둘째는 이와는 정반대로, 예술이 영감과 감성의 전유물인 만큼 굳이 설명할 필요가 없으며 관람자의 생각과 느낌이면 족하다는 인식입니다. 사실 이두 관점 모두 편향돼 있습니다. 예술은 그처럼 단번에 구별되는 것이 아니기 때문입니다. 예술은 이성과 감성이 가장 조화롭게 어우러질 때라야 제 모습을 드러냅니다. 아이가 균형 잡힌 시각을 갖도록 독려한다면 여러분도 아이에게 그림을 설명할 수 있는 진정한 역량을 갖추게 되고 보람도 느끼게 될 것입니다.

당대의 현실을 고려하세요

대다수 그림들은 말문이 막힐 정도로 현실을 (또는 적어도 현실의 면면들을) 매우 사실적으로 묘사합니다. 사실 고대 그리스 로마 시대 이래로 그림을 그리는 가장 중요한 목적 중 하나는 한 치도 틀림없이 완벽하게 현세를 모방하는 것p.162이었으며, 미술 이론과 관행도 19세기까지 이를 자양분 삼아 발전해 왔습니다. 하지만 아이들은 이처럼 극사실적인 세부 묘사를 넋을 잃고 바라보는 만큼이나 그 의미에도 비상한 관심을 보입니다. 그림을 설명할 때 열쇠 또는 브로치가 빛을 받아 반짝거리는 모습이나 들판에 돋아난 풀잎을 정교하게 묘사한 솜씨를 높이 평가했다면 당대의 현실에 따라 정밀한 세부 묘사의 대상도 달라진다는 사실

을 함께 이해시켜야 합니다. 가령 얀 반 에이크의 〈헨트 제단화〉에서 볼 수 있듯 15세기 네덜란드 플랑드르파 화가들이 종교적인 장면을 세밀하게 묘사하는 데 공을 들였다면, 17세기 네덜란드 풍경화가들은 이제 막 정치적 종교적 자유를 획득한 조국의 땅을 예찬하며 이를 꼼꼼하게 묘사하는 데 집중했고, 19세기 아카데미즘 화가들은 이를테면 장부를 확인하는 회계원의 철두철미한 모습을 묘사함으로써 부르주아 계급의 삶을 사실적으로 표현하는 데 주력했습니다.

정확한 묘사보다 메시지에 집중하세요

반 고흐가 그린 꽃p.156과 생화의 생김새가 다르다는 사실은 굳이 말로 표현하거나 분석하지 않아도 그림만 보면 쉽게 알 수 있습니다. 어른이 화가의 솜씨에 경탄하듯 아이도 '잘 그린 그림', 즉 판박이처럼 베낀 듯한 그림을 예리하게 알아봅니다. 하지만 현실과 동떨어진 그림도 그만큼 잘 알아보지요. 현실과의 거리감을 알아챈 아이는 자신만의 관점으로 그림을 바라보며 화가가 이런 방식으로 자신의 느낌과 감상뿐 아니라 자신의 눈으로 포착해 내지 못한 것까지 그림에 담아 둔다는 사실에 눈뜨게 됩니다. (미술관에 함께 간 어른도 마찬가지이지만) 아이는 화가와 이렇게 친밀감을 다지며 벅찬 희열을 느낍니다. 그리고 중요한 건 '완벽'의 성취가 아니라 고유한 메시지의 진정성이라는 사실을 일찌감치 깨닫게 되지요. 따라서 그림을 감상할 때는 잘 그렸느냐 아니냐를 평가하는 것이 아니라 왜 그림이 매번 다르게 보이는지를 이해하는 것이 관건입니다.

서두르지 마세요

첫눈에 그림을 파악하기란 쉬운 일이 아닙니다. 어떤 그림은 더 오래 들여다봐야 이해할 수 있습니다. 디테일이 풍부해 주의 깊게 관찰해야만 눈에 보일 때도

있고 온통 돌아가는 길뿐이거나 복잡하게 얼키고설켜 있어 신중하게 살펴봐야 할 때도 있습니다. 피터르 브뤼헐의 그림처럼 많은 인물들이 등장한다면 그림 속에 좀 더 머물며 이들을 만나보고 싶다면 모를까 군중 사이를 요리조리 헤치며 빠져나올 궁리를 해야 합니다. 그림 속에 있으면 마음이 편안해져 떠나고 싶지 않을 때도 있습니다. 앙리 마티스의 그림처럼 캔버스 전체에 한없이 펼쳐진 매혹적인 아라베스크 무늬를 보고 있노라면 그런 생각이 들곤 하지요. 아이들도 요아힘 파티니르의 풍경화에 펼쳐진 길고 구불구불한 길을 따라가고 조르조 모란디의 정물화에 나타난 미세한 빛의 변주와 로스코의 추상화 속 생동하는 여백을 관찰하며 이와 비슷한 경험을 합니다. 강을 건너는 데도 인내심이 필요하다는 사실을, 단조로운 흰색이 회색으로 바뀔 때처럼 하나의 색깔이 다른 색깔로 변하거나p.234 육안으로 포착할 수 없을 만큼 매우 미묘하게 색이 변화하는 모습을 발견하는 것이지요.

●●● 조화를 감지하세요

조화의 원리는 그림에 대한 해석의 차이를 떠나 누구나 감지할 수 있습니다. 그런 만큼 회화의 역사를 통틀어 미술 작품에서 다양하게 나타나는 조화의 형태들을 아이가 나름의 감수성을 발휘해 발견하게 하는 것이 중요합니다. 예를 들어 프라 안젤리코, 페루지노 같은 르네상스 화가들의 그림에서는 선들이 만나면서 나타나는 효과를 눈여겨봐야 합니다. 인체와 건축물을 이루는 선들이 서로 반향을 일으켜 길게 뻗어 나가거나 포개지며 통일된 리듬 속에서 완벽한 조화를 만들어 내는 장면은 무질서한 자연의 모습에 질서정연한 리듬을 부여하는 과정에 다름 아닙니다. 이는 당시 회화의 주목적 중 하나로, 비단 종교 미술에만 국한되지는 않았습니다. 이 원리는 17세기 네덜란드 실내 풍경화에도 적용돼 잘 정돈

된 집안의 평온한 분위기를 전달하기도 합니다. 18세기 프랑스의 풍속을 화폭에 옮긴 장 시메옹 샤르댕은 스카프, 장난감, 서랍장 내부, 팔걸이 의자의 자수, 하녀의 스타킹 등을 짝을 맞추듯 같은 색(푸른색 또는 분홍색)으로 표현해 색과 색이 조화롭게 어우러지는 장면을 연출합니다. 시시각각 변화하는 현실 세계의 요소들을 무시함으로써 미세한 부분까지도 완벽하게 조응하는 장면을 만들어 낸 것이지요. 수직선과 수평선이 교차하고 색색의 면들이 반복 등장하는 몬드리안의 그림도 다르지 않습니다. 선들이 캔버스를 넘나들며 이동하고 그에 따라 균형감이 사라지거나 되살아나는 모습에서 독창적이면서도 연약한 조화로움을 감지할 수 있지요.

충격을 느껴 보세요

때론 그림이 너무나 충격적인 나머지 심리적인 타격에서 쉽게 회복되지 못하는 경우도 있습니다. 모든 요소(클로즈업, 강렬한 색, 폭력적인 주제 등)를 동원해 잠시 생각할 겨를도 없이 단숨에 우리의 마음을 뒤흔들어 놓기 때문이지요. 가령 에밀 놀데, 피카소, 웨민쥔p.240의 그림을 보면 감흥에 사로잡힐 수밖에 없습니다. 문제는 그림이 마음에 드느냐 아니냐, 우리의 눈을 즐겁게 해주느냐 아니냐가 아닙니다. 우리가 선택할 수 있는 문제가 아니라는 것, 즉 화가의 메시지는 협상의 여지가 전혀 없다는 사실을 깨닫는 것입니다. 어떤 화가들은 격정에 휩싸여, 또는 역사에 대한 응답으로 창작에 임하며, 이들은 한가로이 들여다보는 그림으로는 자신을 마음껏 표현해 내지 못합니다. 보기에만 좋을 뿐인 작품을 만들어 내는 것은 작품을 배신하는 셈이니까요. 그런 점에서 특히 19세기 후반 이래로 제작된 대다수 그림들이 공격적으로 느껴지거나 정신을 어찔하게 만들거나 마음을 동요시킨다는 점은 주목할 만합니다. 관람자는 이 그림들을 보면

서 종종 가학적인 인상을 받습니다. 하지만 그런 효과는 공격하려는 의도에서가 아니라 화가 자신이 겪은 불안감과 괴로움이라는 감정을 담아 내려는 의도에서 나온 것으로 볼 수 있습니다. 대다수 아이들은 이런 그림을 보고 '추하다'고 생각 하거나 불편함을 느낄 테지만, 때로는 감동을 받기도 합니다. 어떤 아이들은 그 림 속에서 낯익은 모습을 발견하고 더 큰 충격에 휩싸이기도 하지요. 바로 그 시 점부터 아이들은 더 이상 혼자가 아닙니다. 반 고흐, 카임 수틴, 조지 벨로스p.174, 에드워드 호퍼p.204, 노먼 록웰p.222이라는 대화 상대이자 듬직한 귀감을, 진정한 친구를 찾았기 때문입니다.

숨은 이야기를 찾으세요

수 세기에 걸쳐 수천 가지의 이야기가 그림으로 그려져 왔습니다. 성경 속 인물, 고대 그리스 로마 신화의 신과 영웅, 문학 작품 속 주인공에 관한 이야기나 실화 또는 지어낸 이야기, 유명인이나 가공의 인물, 낯선 인물에 관한 이야기, 방대한 이야기, 안타까운 이야기, 기괴한 이야기 등등 화폭에 담아 낼 수 있는 이야기는 무궁무진합니다. 그림을 본다는 것은 이런 이야기를 그림 속에서 알아보는 일이 자 똑같은 이야기를 묘사한 다른 그림을 마주했을 때 차이점을 알아채는 일입니 다. 화가가 어떤 주제를 다룬다는 건 나름의 해석을 풀어놓는다는 의미나 마찬 가지입니다. 누가 어떤 사건에 대해 이야기하면서 다른 사실은 생략한 채 한 가 지 사실만 강조하고, 자신의 관점을 덧붙이거나 등장인물에 대한 편견을 표출하 는 것과 비슷하지요. 화가가 반복적인 주제를 다루면서 다른 접근법을 취하는 일 역시 흔합니다. 아이들도 한 가지 주제를 다양하게 표현한 여러 가지 그림을 감상하다 보면 차츰 그림에 숨은 복합적인 의미들을 더 쉽게 파악하게 되고 단 하나의 절대 해석은 존재하지 않는다는 사실을 깨닫게 되지요.

초상이든 움직이는 형체든 자연물을 그린 삽화든 이야기 속 한 장면이든 아무리 큰 그림이라 해도 캔버스 크기만큼만 보여줄 뿐입니다. 그런데도 주제를 이해하거나 감상하는 데 전혀 부족함이 없는 완전한 세계를 보여 주지요. 이는 르네상스 시대와 17세기 고전주의 회화에서 두드러지게 나타나는데, 이 그림들은 자아실현과 통일된 세계를 표현하는 데 목적이 있었습니다. 하지만 그림이 다른 세계를 향한 염원(바로크 시대 제단화)이나 곧 벌어질 사건(들라크루와의 낭만주의 예술), 빠르게 변하는 현대 사회p.150, 화가의 절박감p.156 등을 표현하는 데 목적을 두면 사정은 달라집니다.

이 경우 그림은 하나의 관문으로 변합니다. 사람들이 그림 속에 머물지 않고 마치 어쩌다 그곳에 나타난 것처럼 캔버스 가장자리를 건너다니며 그림 속을 드나드는 것이지요. 그리고 우리는 사람들의 마음을 사로잡는 그림 바깥의 요소가 그림에 보이는 요소만큼이나 중요하다는 사실을 알게 됩니다. 그림은 삶의 순간순간을 포착할 뿐, 모든 것을 다 말해 줄 의도는 전혀 없다는 것을 천명합니다. 애초의 목적도 아닐 뿐더러 그럴 시간도 없이 순간적으로 지나가 버리기 때문p.132이지요. 20세기 초반으로 넘어오면서 그림 속 사물은 색깔과 재료, 모호한 형태만으로 대략 묘사될 뿐, 이를 그러모아 의미를 짜맞추는 일은 관람자의 몫으로 남겨집니다. 아이들은 사물p.192과 이야기p.210 들을 나름대로 재구성함으로써 불완전하게나마 현실 속에서 자신이 직접 경험한 일들을 드문드문 떠올리고 참조하며 그림을 읽어 냅니다. 무엇보다 아이들은 눈앞에 보이는 것들에 의문을 갖고 그림에 빠져 있거나 숨어 있는 것을 용케 찾아냅니다.

중세와 르네상스 시대 그림은 붓질의 흔적을 조금도 찾아볼 수 없을 만큼 표면이 에나멜처럼 매끄러운 경우가 많습니다. 마치 인간의 흔적은 숨겨야 한다는 듯 그림은 천지창조에 바치는 찬사의 극치를 보여 주는 것이었지요. 이는 실질적인 작품 제작 과정보다 관념을 우선시한 당대의 현실을 드러내기도 합니다. 이처럼 흠잡을 데 없는 마감 기법은 특히 아카데미즘 회화에서 적어도 20세기 초반까지 이어져 왔습니다. 하지만 그것이 변치 않는 절대 규칙이었던 건 아닙니다. 티치아노나 틴토레토 같은 16세기 베네치아 거장들의 붓질은 눈에 띌 만큼 선명해 캔버스 표면에 붓자국이 그대로 드러날 때도 있습니다. 엘 그레코, 벨라스케스, 프란스 할스, 렘브란트는 그림 표면의 질감을 풍부하게 표현한 대표적인 화가들입니다. 두텁고 반투명하고 까끌까끌하고 거칠고 알아차릴 수 없을 만큼 미세한 재료들이 이들 덕분에 그림 속에서 제자리를 찾을 수 있었습니다. 벨라스케스가 단 몇 차례의 붓질만으로 어떻게 레이스가 달린 깃을 묘사할 수 있었는지, 프란스 할스가 얼굴에 드리워진 실망감을 어떻게 표현해 냈는지를 발견하는 일은 아이들에겐 언제고 즐거운 경험입니다. 인상파 화가들은 이 기법을 한 단계 더 끌어올려 대상을 뚜렷하게 묘사하지 않고 암시하는 붓놀림p.132을 구사했다는 사실을 알려 주는 것도 좋습니다. 이처럼 옛날 화가들의 솜씨를 알아볼 수 있도록 유도하는 것은 추상미술을 감상하는 유용한 방법 중 하나입니다. 그러면 아이들도 티치아노의 매끄러운 붓질과 반 고흐의 요동치는 두꺼운 붓놀림p.156, 잭슨 폴록의 길게 흘러내리는 물감, 사이 트웜블리의 광대한 평면p.246 등에 나타난 다양한 화법을 관찰하며 시대를 초월한 화가와 재료의 관계를 이해할 수 있게 되지요.

그림을 보는
열세 가지 방법

그림 속으로 들어가세요

그림은 무엇보다 하나의 공간입니다. 전형적인 풍경, 실내 장면, 다채로운 색깔이나 형태 등 무엇을 펼쳐놓든 그림은 관람자가 눈으로 탐험하는 장소입니다. 그림 속으로 떠나는 이 '탐사 여행'은 경우에 따라 얼마간 시간이 걸릴 수도 있으며, '방랑객'인 관람자는 선뜻 발을 떼지 못하거나 미지의 세상으로 들어가거나 역동적인 모양에 이끌려 캔버스 이편에서 저편으로 옮겨다닐 수도 있습니다. 그림 속을 헤매다가 발견하고 마주하고 건너뛰었던 사물이나 사람, 눈길을 끈 물감 자국 등의 의미에 대한 의문도 차차 생겨나게 되지요. 그림을 그만의 세계에 매몰된 공간으로 보지 않고 그림 속에 흩어진 개체들을 눈여겨보면 하나의 진정한 공간이 펼쳐지면서 그 안에 놓인 통로를 따라갈 수 있습니다. 그렇게 하면 기분 좋은 산책에 나설 때처럼 자기만의 경로를 택해 자기만의 속도로 나아갈 수 있습니다.

황금빛 배경을 바라보세요

중세 시대 판넬에 그린 종교화(성화)의 황금빛 배경은 눈부시게 빛나는 영원한 세계를 나타냅니다. 아이는 주로 종교화에 등장하는 인물들과 이들 생애의 중요한 순간을 알아보는 데 재미를 느낍니다. 그렇다고 성화의 주제를 모조리 기억해 둘 필요는 없습니다. 관람자의 눈길을 단숨에 사로잡는 성화의 휘황찬란한 빛은 3차원의 환영을 만들어 내지 않는다는 사실만 알아 둬도 충분합니다. 절대자(하느님)를 상징하는 화려한 황금빛 배경은 관람자에게는 시각적 장벽으로

작용합니다. 환한 캔버스 표면이 벽처럼 단단하게 느껴지기 때문이지요. 아이는 성화의 구체적인 주제를 떠나 이 장벽은 이해될 수도, 극복될 수도 없는 것을 상징한다는 사실을 깨닫습니다. 클림트 역시 19세기 후반 충산층의 관습에 맞닥뜨렸을 때 황금빛을 이용해 외부와 벽을 쌓은 비엔나의 사회상을 표현했지요.

● ● ● 캔버스의 평면에 주목하세요

그림에서는 원근법을 철저히 적용하든 여러 색깔을 사용해 암시하든 3차원적인 깊이감의 환영을 일부러 부각시키지는 않습니다. 배경을 황금색으로 처리한 그림처럼 특수한 경우를 제외하면 대다수는 의도적으로 캔버스의 2차원적인 평면성을 강조하지요. 이 경향은 19세기 중반부터 더욱 짙어지는데, 가령 1868년 마네의 〈피리 부는 소년〉을 본 파리 관람객들은 '카드에 그려진 그림'이라고까지 혹평합니다. 마네는 이 그림에서 입체감이 느껴지는 실제 공간이 아니라 평면에 가까운, 균일하지 않은 회색 바탕에 인물을 배치해 강렬한 대비 효과를 보여 줍니다. 아이들은 당시 파리의 관람객들이 터무니없다고 여긴 이 기법을 눈여겨보며 예술 작품의 목적이 오로지 현실의 모방하는 데 있는 것만은 아님을 깨닫게 됩니다. 마치 글씨가 인쇄된 지면 위에 자유로운 공간이 펼쳐지듯, 화가는 관람객의 눈을 캔버스 표면으로 이끌어 평범한 일상 세계와 결부돼 있으면서도 그와는 비교 불가능할 만큼 자유롭게 펼쳐진 공간을 우리 눈앞에 그려 보이지요.

● ● 수평선(지평선)을 바라보세요

어떤 이들은 아이들이 인물이나 이야기에 더 예민하게 반응한다고 넘겨짚으며 풍경화에는 관심이 없을 거라 짐작합니다. 하지만 아이들은 언제라도 풍경화에 상상력을 투영할 준비가 돼 있습니다. 아이들이 전혀 관심을 보일 것 같지 않은

풍경화의 구도는 실질적인 문제들에 대한 해답을 제시해 줍니다. 풍경화의 구조를 이루는 선들과 명암의 균형 등은 구체적 행위의 가능성을 부각시키며 온갖 추측과 의문을 낳기 때문이지요. 이렇게 먼 곳은 어떻게 갈 수 있을까? 어떤 길로 가야 할까? 이 장애물을 돌아가면 이 여정을 계속 이어갈 수 있을까? 이 여정은 실제로 얼마나 걸릴까? 몇 시간이나 걸릴까? 푸생의 그림p.96에서라면 아마 평생이 걸리겠지? 그림 속 조그마한 집에 들러도 좋을 듯한데, 멈추지 않고 가던 길을 계속 가야 할까? 귀스타브 쿠르베가 그린 그림의 바위 꼭대기는 얼마나 높을까? 거기서 떨어지면 얼마나 위험할까? 모네의 그림을 보고 있으면 왜 첨벙첨벙 물속을 걷는 느낌이 들까? 그림의 전경이 뚜렷하지 않으면 어디쯤에 자리를 잡고 서 있는 게 좋을까? 세잔의 그림처럼 전경이 캔버스 꼭대기까지 들어차 갇혀 있는 느낌이 들 땐 어떻게 해야 할까? 첫눈에 평범하게 보였던 풍경화도 이런 물음을 던지며 접근하면 경험 가능하고 재구성할 수 있는 현실로 바뀌게 됩니다. 그러면 아이들도 다양한 풍경화를 쉽게 구별하는 법을 익히게 되지요. 중요한 건 그림을 '고전주의', '사실주의', '인상주의' 등으로 분류하는 것이 아니라 그때그때 다른 방식으로 접근하는 것입니다.

● ● 좌에서 우로, 우에서 좌로 시선을 옮겨 보세요

우리는 글을 읽을 때처럼 그림을 볼 때도 왼쪽에서 오른쪽으로 자연스럽게 시선을 옮기는 경향이 있습니다. 따라서 이야기의 전개나 인물이 향하는 방향, 추상적인 형태의 움직임을 따라갈 때마다 늘 '어느 방향으로 시선을 옮기면 좋을지'를 먼저 생각해 보는 것이 유용합니다. 수태고지를 주제로 한 그림들의 경우 대체로 왼편에는 천사 가브리엘을, 오른편에는 성모 마리아를 그려 넣습니다. 이는 사자使者 가브리엘이 전하는 하느님의 말씀이 캔버스를 가로질러 성모 마리

아의 몸에서 육화되는 방향성을 나타내지요. 반대로 성모 마리아를 왼편에, 천사를 오른편에 그려 넣은 그림도 있습니다. 이 그림은 어떻게 다를까요? 주제는 변함이 없지만 이제 두 가지 해설이 가능합니다. 시선은 여전히 좌에서 우로 이동하지만 사건이 일어나는 순서가 정반대로 바뀌면서 인간의 이성을 역행하게 되는 것이지요. 게다가 시선이 천사에 더 오래 머물면서 천상의 세계를 만물의 진정한 시초로 인식하게 됩니다. 이렇게 뒤바뀐 방향은 다양한 영감을 받아 제작된 세속화 및 그밖의 작품에서도 찾아볼 수 있습니다.

● ● 건축물을 눈여겨보세요

건축물은 어느 그림에서나 흔히 볼 수 있습니다. 거대한 크기로 장면의 뼈대를 이루거나 사람들을 둘러싸고 있거나 광장을 에워싸기도 하고, 한없이 펼쳐진 지평선보다 닿기 쉬운 현실적인 목적지로 보이도록 멀찍이 서 있기도 합니다. 건축물은 대체로 성스러운 주제를 상징하며p.72 더러는 관람객이 건물 안에서의 삶을 상상하도록 유도하기도 하지요p.204. 그림 속 건물의 건축 양식p.204이나 건립 시기p.150를 살펴볼 수도 있습니다.

중요한 건 기하학적 구조와 높이, 선명한 밝은 색, 섬세한 장식이 돋보이는 건축물이 딱히 형체를 띠지 않는 묵직한 소재를 제치고 그림에 전면 등장했다는 사실입니다. 건축물의 표현력은 매우 풍부해서 마치 연극 무대의 배경처럼 등장 인물의 행위를 이끌어 내는 분위기를 조성합니다. 인근 건물이나 돌기둥, 아치 모양이 인물의 행동과 어떤 유사점(또는 차이점)을 보이는지 관찰하면 주인공이 지닌 신념과 도덕성, 반감의 정도를 짐작할 수 있습니다. 그림에 등장한 고대 그리스 로마 시대 건축물의 경우 주제를 연출하는 역할은 물론 고귀함에 대한 염원을 상징할 때가 많습니다. 가령 1784년 자크 루이 다비드가 그린 〈호라티우

스 형제의 맹세〉에서 등장인물들은 세 개의 아치문 앞에 그려져 있습니다. 로마 공화국을 위해 목숨을 바치겠노라 맹세하는 호라티우스 삼형제는 왼쪽 아치문 앞에, 울부짖으며 통곡하는 여자는 오른쪽 아치문 앞에, 국가를 상징하는 호라티우스의 아버지는 중앙의 아치문 앞에 서 있지요. 이 건축적 틀 안에서 각 인물은 역사의 법칙에 종속된 존재로서 자신이 맡은 역할을 충실히 수행합니다. 이 그림은 로마 시민의 의무를 극명하게 보여 주는 일종의 성명서인 셈이지요.

건축물이 슬며시 멀어지거나 무너지거나 길게 늘어나거나 붙박이로 고정된 모습으로 그려지기도 합니다p.186. 건물이 균형을 상실하면 걷잡을 수 없는 상념만 남긴 채 혼란과 불안을 초래합니다. 사람이 살 수 있는 공간이 사라진 곳은 방향을 상실한 세계의 징조로 풀이됩니다. 기하학이 특권을 잃고 이성이 감성에 패하고 만 것이지요. 이처럼 그림 속 건축물은 장소 그 이상을 의미합니다. 주인공에게 장소를 부여함으로써 이들을 성장시키기도 하고 힘든 길로 돌아가라고 강요할 때도 있지만, 하나의 철학을 시각적으로 구현한 상징물인 경우가 대부분입니다. '폐허'가 늘 인기 있는 주제인 이유도 현재의 승리와 과거에 대한 향수를 동시에 담고 있기 때문이지요.

● ● ● 명암을 관찰하세요

우리는 명암의 중요성에 대해서는 잘 몰라도 그림을 보면 단번에 알아봅니다. 낮이든 밤이든 가로등 불이 켜져 있든 어둠에 잠겨 보이지 않든 명암이 그림 특유의 분위기를 연출하는 장치임은 두말할 나위가 없습니다. 하지만 아이들은 명암이 그 이상의 역할을 한다는 사실을 재빠르게 알아채지요. 이는 특히 중세 시대 그림에서 확연히 드러납니다. 완벽한 세계의 배경은 황금색 등 선명한 색으로 표현하는 데 반해, 어둠이나 밤은 신성의 빛을 차단하는 상징으로 여겨진

까닭에 그림에 끼어들 여지가 없었습니다. 인물의 무게감을 표현하기 위해 바닥에 살짝 흔적만 나타낼 때p.72를 제외하면 화가들은 오랫동안 그림자를 기피해 왔습니다. 수백 년이 흐르면서 이 원칙도 빛이 바래긴 했지만 그림자는 여전히 의혹 어린 시선을 떨쳐내지 못했지요p.132, p.186.

하지만 16세기 초반에 이르러 레오나르도 다 빈치가 과학적인 명암법을 도입하면서 이 같은 원칙도 무너지고 맙니다. 자연에서 쉽게 볼 수 있는 키아로스쿠로 기법chiaroscuro, 명암의 단계적인 변화를 묘사하는 기법-편집자주을 새롭게 선보이면서 선(빛)과 악(어둠)이라는 극단적인 이분법이 밀려나고 만 것이지요. 다빈치는 눈에 보이는(그리고 이해 가능한) 것과 우리 눈에 포착되지 않는 것(우리의 지식)이 있다고 생각했습니다. 더욱이 이 두 범주를 뚜렷하게 구분하지 않았다는 사실에서 그의 통찰력을 엿볼 수 있지요. 우리도 모르는 사이에 밤이 낮으로, 낮이 밤으로 변하듯 우리의 마음은 빛을 향해 나아갈 수도, 어둠이 삼켜 버릴 수도 있습니다. 이편에서 저편으로 서서히 변화하는 과정도 결코 멈추는 법이 없지요. 이렇게 인식이 바뀌자 모든 것이 가능해졌고, 명암은 더 이상 배경에 고정된 요소가 아니었습니다. 등장인물들처럼 명암에도 화가가 전달하고 싶은 메시지와 역할이 부여된 것입니다. 명암을 이용하면 얼굴을 훤히 밝힐 수도 있고, 밝고 어두운 얼굴로 분할해 내적 갈등을 드러낼 수도 있고 관람객을 어둠 속으로 몰아넣어 겁을 줄 수도 있습니다. 또는 흔들리는 촛불로 안도감을 주기도 하고 눈부신 하늘로 황홀경을 선사하기도 합니다. 인간의 약점을 암시할 수도 있고 해가 뜨고 지는 광경이나 하루 동안 빛이 순환하는 모습을 묘사할 수도 있으며 지나가는 사람을 에워싸는 유혹적인 빛을 표현할 수도 있습니다. 명암으로 표현 가능한 장면이 무수한 만큼 아이가 일일이 그 사례를 알아 둘 필요는 없습니다. 그림 속에 펼쳐지는 풍부한 의미의 향연을 알아보는 것만으로도 충분하지요.

1830년 들라크루아가 그린 〈민중을 이끄는 자유의 여신〉은 자유를 상징하는 여성이 한 손에 프랑스 국기를 든 채 충성스러운 동지들을 이끌고 정면을 향해 곧장 걸어오는 모습을 보여 줍니다. 들라크루아는 이 여성을 캔버스에서 불쑥 튀어나올 듯한 모습으로 묘사하고 있지요. '자유'가 정면으로 향하는 모습은 약속이자 확신을 나타냅니다. 이 자유의 여신이 뒤쪽 배경으로 황급히 사라지거나 이집트 벽화에서 보듯 측면으로 걸어가는 모습으로 그려졌다면 그 효과는 물론이고 이야기가 갖는 무게도 달라져 관람자인 우리가 전혀 개입할 여지가 없는 구경거리나 기념식을 그린 그림에 지나지 않았겠지요. 달리 말해 칭송의 대상일지는 몰라도 쟁취의 대상은 되지 못했을 것입니다. 이처럼 그림의 주제를 연출하는 것은 관람자의 역할을 어디까지 볼 것인지, 즉 관람자가 일개 관찰자인지 목격자인지 비난의 대상인지를 결정하는 일입니다. 다른 배치 방식을 상상하는 것만으로도 그림의 의미는 완전히 달라질 수 있지요. 이는 현대미술도 다르지 않습니다. 가령 빌 비올라의 비디오 작품을 감상하는 관람객들은 지평선에서 나타난 인물들이 정면으로 느릿느릿 더디게 걸어오는 장면을 지켜보며 기다림과 욕망과 절망이 교차하는 감정을 맛보고 이들이 도착하는 마지막 순간에야 비로소 기쁨에 겨워합니다.

그림을 볼 때 인물들의 뒷모습에 눈길이 가기 시작했다면 생각보다 뒷모습이 등장하는 그림이 많다는 사실을 알게 될 것입니다. 물론 등을 보이는 데는 나름의 이유가 있습니다. 예를 들어 14세기 조토의 그림에서 뒷모습을 보인 인물들은 우리더러 자신들과 같은 방향을 봐 달라고 요청하고 있습니다. 우리 쪽을 바라

보고 있었다면 그들이 바라보는 곳에서 무슨 일이 벌어지고 있을지 궁금한 마음이 들진 않겠지요. 하지만 이들의 시선이 반대 방향을 향하는 순간 우리도 이 시선을 따라가게 됩니다. 그림이 연극 무대를 정면에서 바라보는 듯한 평면적 공간이 아니라 저마다 다른 인물들의 양감을 통해 가늠하는 입체적 공간으로 여겨졌던 당시엔 인물들의 시선이 향하는 방향이 매우 중요했습니다. 이 시선이 인물의 의도와 계획, 향후 진로를 알려 주기 때문이지요. 공간의 깊이감을 만들어 내는 원근법이 등장하기 전에 제작된 그림들은 이러한 시선 처리를 통해 새로운 가능성을 제시합니다. 수 세기가 지난 뒤, 인물의 시선이 향하는 방향은 내면의 여정을 암시하는 장치로 바뀝니다. 장 앙투안 와토의 그림에 묘사된 여성들의 뒷모습은 움직이지 않는데도 왠지 자신을 따라오라 말하는 듯하고, 카스파르 다비트 프리드리히가 그린 인물들의 뒷모습은 자연과 교감하는 데 심취한 것처럼 보입니다. '창가의 사람들'도 인물의 내면을 묘사할 때 자주 등장하는 테마입니다. 프리드리히부터 카유보트를 거쳐 살바도르 달리에 이르기까지, 이들의 작품에 등장하는 창가의 인물들은 하나같이 다른 세상에 대한 염원을 환기시키지요.

● ●● 인물들의 시선을 따라가세요

우리는 그림을 마주했을 때 그림 속 인물이 우리를 바라보는 듯한 인상을 종종 받습니다. 실제로 눈빛을 주고받는 듯한 3차원의 환영을 일으키는 이 기법은 화가가 관람자의 주의를 끌어 그림에 집중시키기 위한 눈속임 장치입니다. 반면 등장인물들도 그림 안에서 나름의 삶을 꾸려 가며 서로 관계를 맺고 있지만 그들 사이의 관계는 첫눈에 잘 드러나지 않습니다. 따라서 두 눈길이 만나거나 어긋나는 방식에 주의를 기울이는 것도 그림을 읽는 데 도움이 됩니다. 이 눈길은 몸싸움의 선포나 유혹의 서막을 알리기도 하고 반역의 징후를 보여 주기도 합

니다. 19세기 인상파 화가인 마네, 드가, 카유보트가 그린 대다수 그림들은 인물들 간 눈 맞춤을 한사코 거부합니다. 먼산바라기를 하며 일부러 서로를 외면하는 것까지는 아니더라도 그저 애매한 시선으로 서로를 바라보는 척할 뿐이지요. 이런 시선 처리는 기존에 확립된 표현법과의 단절을 보여 주는 동시에 고독이나 침묵을 나타내기도 합니다. 캔버스 바깥의 물체를 응시하는 듯한 시선도 몽상에 빠진 모습이나 인물의 결연한 의지를 나타내는 가장 간단한 방법입니다. 어느쪽이든 그림의 제약을 뛰어넘어 당면한 현실을 넘어서고자 하는 개인의 독립성을 표현하는 데 목적을 두지요p. 216.

●●● 다양한 몸짓과 자세를 살펴보세요

종교나 신화를 주제로 한 그림에 나타난 다양한 신체 언어와 자세는 알아보기 쉽습니다. 가령 로마 시대 웅변가는 신언神言의 화신인 아기 예수가 축복을 내릴 때처럼 한 손을 들어 연설하는 모습으로 묘사됩니다. 이러한 상징들은 대중이 모인 자리에서나 교실에서 손을 들어 의사 표시를 하는 것처럼 현대에도 여전히 사용되고 있습니다. 사람들의 몸짓이나 (특히 선생님들의) 별난 습관을 잘 알아차리는 재주가 있는 아이라면 미술사에 등장하는 신체 언어에 담긴 메시지를 예리하게 알아볼 것입니다. 또한 19세기 이후에 등장해 미술사에 혁신을 일으킨 화가들은 예배당이나 연극 무대p. 102, 상류층의 관습p. 114에서 볼 수 있는 코드화된 신체 언어에서 탈피한 새로운 시각적 어휘를 사용해 인물의 성격(앵그래의 〈베르탱 씨의 초상〉), 즉흥적인 행동(드가의 〈목욕하는 여인들〉), 깊은 내면(루치안 프로이트의 누드화들)을 묘사한다는 점도 알아챌 것입니다.

동화의 전개 방식을 잘 알고 있거나 익숙한 아이들에게는 당연한 말로 들리겠지만, 가장 크게 그려졌다고 해서 가장 중요한 인물은 아니라는 사실을 염두에 두는 것이 좋습니다. 어떤 그림이든 '엄지둥이 톰Tom Thumb'그림 형제의 동화에 등장하는 인물로, 엄지손가락만큼 키가 작다는 의미로 붙여진 이름-편집자주이 있게 마련입니다. 이들은 미미한 역할을 맡거나 배경 속 한 자리를 차지합니다. 규모나 거리를 가늠하게 해 주는 비교 대상에 지나지 않을 때도 있으며 일상 세계와의 접점이 되어 주인공이 지닌 긴장감을 해소해 줄 때도 있습니다. 반면, 주제를 표현하는 데 빼놓을 수 없는 요소로 작용할 때도 있고 시대에 따라 크기가 완전히 달라지기도 합니다. 가령 성聖가족어린 예수, 성모 마리아, 성 요셉으로 이루어진 가족-편집자주이 거대한 풍경화 속에서 아주 작은 공간만 차지하는 경우도 있습니다. 윤곽선만으로 어둠 속에 묻힌 사람의 형상을 표현한 프리드리히의 〈해변의 수도승〉처럼 명상에 잠진 성자의 모습을 광대한 자연에 파묻힌 세부 요소로 처리할 때도 있습니다. 그렇다고 크기를 무시해도 된다는 의미는 아닙니다. 오히려 그 반대이지요. 인물이 필히 통과해야 하는 땅, 마음을 어지럽히는 것, 내면 깊숙한 곳에서 들리는 하느님의 부름 등 주변을 둘러싸고 있는 모든 것들은 이들의 삶이나 상념이 구체화된 것으로 볼 수 있습니다. 그런 의미에서 작게 그려진 등장인물들은 늘 이야기의 핵심에 놓입니다. 그림에 압도당하기는커녕 생기를 불어넣어 그림이 존재해야 할 이유를 부여하는 매우 중요한 요소인 셈이지요.

● ● 옷 주름의 언어에 귀 기울여 보세요

패션과 관습을 세세히 따져 보지 않더라도 그림 속 대다수 인물들의 옷차림을 보면 아무리 다를지언정 한 가지 점에서는 유사하다는 사실을 알게 됩니다. 튜닉,

토가스, 드레스, 망토 등 어떤 옷이 됐든 소재를 막론하고 실제보다 더 길게 늘어뜨리거나 넉넉하게 늘어지는 모습으로 연출된다는 점이지요. 인물들은 단순히 옷을 입고 있거나 몸을 가리고 있는 것이 아니라 느슨하게 걸치고 있는 모습을 보여 줍니다. 이런 점에서 모든 화가들은 고대 그리스 로마 시대의 조각상을 세밀하게 관찰했음을 알 수 있습니다. 이들은 흘러내리는 듯한 자연스러운 주름을 화폭으로 옮겨와 그 시각적 효과를 한층 더 강조해 표현합니다. 우아한 실루엣과 늘어진 드레스 옷자락, 깃털처럼 가벼운 소매를 자세히 들여다보는 것만으로도 눈이 즐겁긴 하지만, 옷 주름이 지닌 풍부한 표현력을 알아보는 감각도 필요합니다. 가령 직선으로 떨어지는 돌기둥의 세로 홈이 만들어 내는 시각적 효과와 풍성한 옷 주름이 만들어 내는 시각적 효과는 다릅니다. 레오나르도 다빈치는 빛과 그림자가 교묘하게 만들어 내는 옷 주름을 그려 넣으며 마치 인간을 그릴 때처럼 풍부한 감정을 담아 내지요. 프라 안젤리코의 그림에 등장하는 성자들의 단정한 옷차림은 이들의 통제력을 나타낼 뿐 아니라 주변 세계와의 평화로운 관계를 암시합니다. 반면, 페테르 파울 루벤스의 대작에 등장하는 인물들의 옷에서 물결치는 풍부한 주름은 인간의 영역을 초월한 신성을 나타냅니다. 이는 세속 미술도 다르지 않습니다. 어떤 주제를 다루든 옷을 표현하는 방식에는 화가의 의도가 함축돼 있기 마련입니다. 하늘거리든 찢겨 있든 무겁든 투명하든 무늬가 복잡하든 무늬가 없든 지나치게 화려하든 낡았든 비현실적이든 너저분하든p.102 볼품없든p.228 직물은 단순한 장식물 이상이며, 주인공의 경험과 생각을 외부로 드러내 이야기를 전달하는 독창적인 장치입니다.

그림에 다가가는
네 가지 방법

● ● ● 간접적인 방법을 활용하세요

작품이나 화가에 대한 정보를 찾아보는 것이 항상 최선은 아닙니다. 때론 다른 경로가 더 효과적이지요. 가령 다른 예술가의 작품을 먼저 접하는 방법도 있습니다. 브라크의 〈새〉 연작에는 그다지 감흥이 일지 않지만 생 존 페르스가 같은 주제로 쓴 시는 마음에 들지도 모릅니다. 쇠라의 〈그랑드자트 섬의 일요일 오후〉가 큰 감동을 주진 못하지만 이 그림에서 영감을 얻은 스티븐 손드하임의 뮤지컬 〈조지와 함께 일요일 공원에서〉에는 마음을 빼앗길지도 모릅니다. 모네의 〈수련〉에는 시큰둥한 반응을 보여도 드뷔시의 피아노곡 〈물의 반영〉은 즐겨 들을 수도 있습니다. 이처럼 선호하는 예술 분야의 작품은 처음에는 잘 와닿지 않았던 그림을 감상하는 데 가장 무난한 방법이 될 수 있습니다. 반대로 음악을 들으며 파울 클레의 그림을 보다 문득 지금껏 들리지 않았던 부분이 들릴 수도 있고, 피카소의 그림을 보고 나서야 미처 알지 못했던 서커스 공연의 비극적인 단면을 발견할 수도 있습니다. 다양한 문화예술 분야가 연계된 작품이라면 뭐든 효과적인 매개가 될 수 있지요.

● ● 미술 작품들을 연결해 보세요

청년 라파엘로는 스승 페루지노와 같은 해에 〈성모의 결혼〉을 그렸지만 라파엘로의 그림은 스승의 그림p.72과 달리 제사장의 머리가 한쪽으로 기울어져 있고 원근법을 이용한 공간감이 더 뚜렷하며 성전의 돔 모양 지붕도 형태가 온전히 드러나 있습니다. 이처럼 비슷한 그림이나 같은 주제의 그림을 비교하는 연습

을 하게 하면 아이의 관찰력을 키워 주는 데 도움이 됩니다. 가령 아이는 라파엘로가 페루지노였다면 생각지도 못했을 움직임을 표현해 인간을 이상화된 원형이 아닌 실제하는 물리적 존재로 묘사했다는 사실을 깨닫습니다. 첫눈에는 전혀 공통점이 없어 보였던 작품들의 지리적 역사적 접점을 찾아내 연결시키는 방법도 있습니다. 예를 들어 미국 흑인민권운동사의 한 장면을 묘사한 노먼 록웰의 그림p.222은 흑인 소녀 뒤로 인종차별적 낙서로 뒤덮인 벽을 보여 줍니다. 이 사건은 흑인이었던 미국의 천재 낙서화가 장 미셸 바스키아가 태어난 해인 1960년에 일어난 일로, 흥미롭게도 바스키아는 훗날 낙서를 미술관에 전시될 가치가 있는 예술 작품으로 승화시킵니다.

자유로운 사고를 북돋워 주세요

눈 앞에 있는 그림에 집중하는 것도 물론 중요하지만 한 걸음 물러나 바라볼 줄 아는 자세도 그 못지않게 중요합니다. 그림은 때론 징검다리가 되어 다른 세상을 상상하게 해 줍니다. 따라서 예술 작품을 마주할 때 불현듯 떠오르는 두서없는 생각들이 모두 쓸모없거나 무익한 것만은 아닙니다. 여느 예술 분야가 그렇듯, 또는 우리가 행복을 느끼는 순간순간이 그렇듯 그림은 현실의 제약에서 벗어나게 해 주는 힘을 지닙니다. 우리의 사고를 확장시켜 주는 것이지요. 아이가 이를 이해하면 그림은 현실과 단절돼 있기는커녕 오히려 연결돼 있다는 사실에 눈뜨게 됩니다. 아이는 어떤 작품이 예술적이며 호평을 받을 자격이 있고 어떤 작품이 진부하고 평범한지를 엄격히 가려 가며 자신이 실제로 느끼는 감정과 머릿속 지식을 분리시키지도, 현실에 갇혀 있지도 않습니다. 조금은 유별나 보인다 할지라도 다른 아이디어를 이끌어 내거나 생각의 닻을 내리게 해 주는 한 어떤 감상도, 어떤 그림도 좋습니다. 아이가 그림을 보고 '~ 가 생각나요', '~처럼

보여요'라고 자기 생각을 말한다면, 더욱이 아이의 감상이 그림과 무관해 보인다면 오히려 더 잘된 일입니다. 예술과 삶을 자연스레 넘나들 만큼 아이의 마음도 자유롭다는 뜻이니까요.

● ● ● 현실에 적용하도록 격려해 주세요

그림을 보며 아름다움을 발견하고, 어른들은 전혀 생각해 내지 못했던 것을 알아내고, 다양한 그림을 보면서 떠오르는 생각들을 보태 가며 차츰 더 자유로운 안목을 기르는 즐거움이 아이에겐 그 무엇과도 바꿀 수 없는 경험입니다. 또한 미술은 한 가지 질문에 한 가지 정답만 있는 건 아니라는 사실을 일깨워 주는 최적의 분야이기도 합니다. 같은 주제를 두고도 다양한 그림이 나올 수 있다는 사실은 누구는 맞고 누구는 틀린지를 판단해서는 안 되며 어떤 그림들은 여러 가지 시각으로 바라보아야 비로소 이해할 수 있다는 점을 보여 줍니다. 가령 홀바인의 유명한 작품인 〈대사들〉은 어느 방향에서 보느냐에 따라 전혀 다른 메시지를 전달합니다. 이 그림이 전하는 모순적인 메시지는 감상의 걸림돌이 아니라 메시지를 더욱 분명하게 읽어 내는 사고력을 자극합니다. 이 사고력을 일상생활에서도 그대로 발휘할 수 있는 힘이 아이에게 있음을 알려주는 것이야말로 어쩌면 가장 중요한 일인지도 모릅니다.

미술과 친해지는
연령별 맞춤 감상법

그림에 대해 이야기할 때는 아이의 연령을 떠나 되도록 단순하게 설명하고 그때그때 떠오르는 대로 가볍게 대화를 나누는 것이 중요합니다. 화제도 형식에 얽매이지 않고 편하게 이야기할 수 있는 것으로 골라야 합니다. 프로그램을 만들거나 아이의 취향을 시험하고 교육시키는 것은 그리 도움이 되지 않습니다. 아이들이 가능한 한 다양한 관점에서 더 많은 것을 발견할 수 있도록 내버려 두면 머지않아 자연스레 자신만의 취향을 만들어 나가게 될 것입니다. 처음부터 시대나 미술 양식, 화가나 주제에 따라 보여 줄 그림을 정해 놓는 건 통하지 않는다는 말이지요. 아이들은 관습에 얽매이지 않는 시선으로 사물을 바라보기 때문에 이런 기준들은 어른에게나 편리하고 유익할 뿐입니다. 다만 보여 줄 작품이 다양하면 다양할수록 더 좋습니다.

●●● 그림을 모으세요

이 연령대의 아이들은 여러 그림을 두 개씩 짝짓거나 둘 이상으로 한데 묶는 활동을 좋아합니다. 미술관에 갔을 때나 책 또는 엽서 세트를 볼 때도 마음에 드는 그림을 쉽게 골라내지요. 그림을 쉽게 떠올릴 만한 기준을 정해 주고 고르게 할 수도 있습니다. 다음 예를 참고해 원하는 만큼 그림을 많이 모아 보세요. 중요한 건 아이가 마음에 드는 그림과 그렇지 않은 그림을 구분하면서 자기만의 세계를 만들어 내는 과정입니다.

_키가 큰 사람들 그림/작은 사람들 그림

_밝은 그림/어두운 그림

_정교한 그림/흐릿한 그림

_기분 좋은 그림/무서운 그림

_행복한 그림/슬픈 그림

_여백이 없는 그림/여백이 (대부분이거나) 많은 그림

_실내 그림/야외 그림

_매끄러운 그림/특별한 질감을 살린 그림

_차분한 그림/움직임이 있는 그림

_가까운 대상을 그린 그림/멀리 있는 대상을 그린 그림

_아이가 이해할 수 있는 그림/이해하지 못하는 그림

_아이가 아름답다고 생각하는 그림/추하다고 생각하는 그림

● ● ● 그림 속에 있는 모습을 상상하세요

이 연령대의 아이들은 자신이 그림 속에 있는 모습을 곧잘 상상합니다. 따라서 아이가 그림 속에 들어가 자리를 잡을 수 있도록 다양한 방법으로 상상력을 자극하는 것이 좋습니다. 아이가 자신이 고른 그림 속에서 '초대 손님'이 되는 것이지요. 그렇다고 꼭 풍경화여야 할 필요는 없습니다. 점, 선, 면, 색채 같은 추상적인 요소도, '여행자'의 시선으로 지나치듯 보는 요소들도 그림으로 들어가는 통로가 될 수 있습니다. 아이가 그림 안에서 한 자리를 차지하면 모든 디테일을 관찰해야 할 이유가 자연스레 생겨나지요.

_아이는 어떤 종류의 그림 속에서 살고 싶어 하나요?

_아이는 어떤 방법으로 그림 속에 들어가려 하나요?(길, 전경의 한 지점, 열린 문, 특정 색깔 등)

_그림에서 아이가 숨을 만한 곳은 어디인가요?

_아이는 그림 속에서 어떻게, 어떤 속도로 길을 찾아가나요?(특정 방향에서 시작하는지, 뒤로 향해 가는지, 어떻게 숨는지, 곧장 나오려면 어떻게 하는지 등)

_인물이 등장하는 그림에서는 누가 되고 싶어 하나요?

_한 가지를 바꿔야 한다면 무엇을 바꾸고 싶나요?(색깔, 사물, 디테일 등) 그리고 한 가지를 추가할 수 있다면 무엇을 덧붙이고 싶나요?

_그림의 제목을 바꾸게 하면 아이가 뭐라고 지을까요?

_그림이 거꾸로 걸려 있다면 어떻게 보일까요?

● ● ● 화가의 선택을 이해하세요

이 연령대의 아이들은 가령 모네의 그림에서는 색색깔의 모양을, 호퍼의 풍경화에서는 미묘하게 연출된 장면을, 밀레이의 그림에서는 인물들의 관계를, 다비드가 그린 나폴레옹의 초상화에서는 가구가 배치된 방식을, 발로통의 그림에서는 역사를 중점적으로 살펴보는 게 좋습니다. 중요한 건 좋은 방법도, 나쁜 방법도 없다는 점입니다. 각각의 그림은 이미 확립된 진리가 아닌 화가의 선택에 의해 탄생한 결과물입니다. 따라서 예술 작품을 창조하는 데 필요한 것을 만들어 내고 표현하고 포기할 줄도 아는 화가의 능력을 알아볼 수 있도록 독려해야 합니다. 화가가 우리 눈앞에 제시해 보이는 것은 보이는 그대로의 그림이 아니라 바로 삶을 대하는 자세입니다.

● ● 과거를 돌아보며 미래를 내다보세요

고대 그리스 로마 신화에 등장하는 두 얼굴의 신 야누스처럼 화가도 과거를 돌아보는 동시에 미래를 내다봅니다. 지나간 역사를 알고 이를 헤아린다는 것은 종래의 규칙이나 고리타분한 권위를 따른다는 의미가 결코 아닙니다. 오히려 진정한 문화를 흡수함으로써 이에 굴하지 않는 힘을 얻지요. 추상미술을 주도한 말레비치도 도상학 전통에서 지대한 영향을 받았습니다. 샤갈은 18세기 유대교 신비주의 이면에 놓인 사상에 정통한 까닭에 '초현실주의'의 선구자가 될 수 있었습니다. 피카소도 라파엘로, 앵그르, 마네, 벨라스케스 같은 거장들의 그림이 전시된 미술관에서 끊임없는 영감을 받았지요.

변화의 시점을 알아채세요

몇몇 대가들은 도중에 직업을 바꾸면서 이 '두 번째 선택'으로 명성을 누립니다. 마욜은 원래 화가로 경력을 쌓았지만 시력이 좋지 않아 훗날 조각가의 길을 택할 수밖에 없었고, 주식중개인으로 활동하던 고갱은 30세 때 하던 일을 그만두고 그림에 매달렸습니다. 모딜리아니는 조각가가 되고 싶었던 꿈을 이루었지만 건강이 좋지 않았던 데다 생계도 어려웠기 때문에 결국 화가의 길로 돌아설 수밖에 없었습니다. 20세기 최고의 화가 중 한 명으로 꼽히는 요제프 보이스는 원래 의학도였으며, 칸딘스키는 법학과 교수 임용을 앞두고 돌연 화가가 되기로 결심하지요.

멀리 내다보는 안목을 다지세요

예술가가 '지금 당장, 전부'를 이루는 일은 드뭅니다. 예술가들은 각고의 노력을 기울이지만 특히 19세기 이후 대다수 화가들이 그랬듯 당대에 인정받지 못했거나 오랜 세월이 흐른 뒤에야 위대한 화가로 평가받았으며(반 고흐는 평생 딱 한 작품밖에 팔지 못했습니다), 현실에 맞서 싸우거나 심지어 감옥에 투옥되는 일까지 겪어야 했습니다. 하지만 그 모든 역경에 부딪히면서도 멈추지 않고 부단히 노력한 결과 자신의 정체성과 사상을 지켜낼 수 있었지요.

2부

아이와 함께하는
미술 산책

성모의 결혼

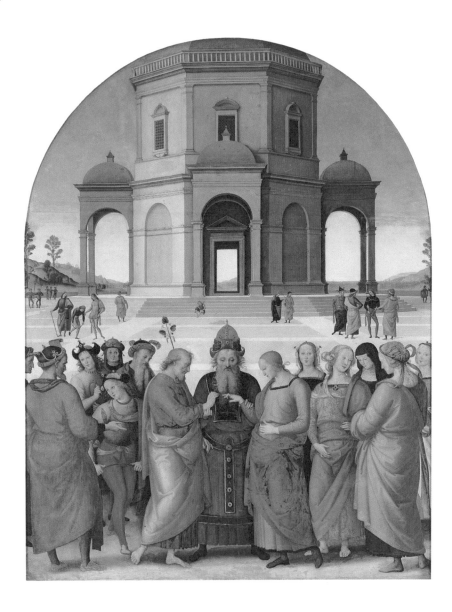

결혼식을 올리고 있어요!

우리는 요셉이 마리아의 손가락에 반지를 끼워 주고 있는 중요한 순간을 지켜보는 중입니다. 화가는 단번에 눈에 띄도록 그림 중앙에 이 두 사람과 주례인 대사제를 함께 그려 넣었지요. 결혼식에 참석한 하객들은 이들 양편에 서 있지만 우리는 이들이 가장 잘 보이는 자리인 정면에 서 있습니다.

신랑 신부가 춤을 추는 모습 같아요.

두 사람은 서로를 마주하며 똑같은 동작을 취하고 있습니다. 한 다리를 살짝 구부린 채 발을 약간 뒤쪽으로 젖히고 있어 가만히 서 있는데도 서로를 향해 걸어가는 듯하군요. 긴 여정 끝에 마침내 하나가 돼 융화하는 모습처럼 보입니다.

요셉의 머리 위로 꽃이 보여요.

요셉이 왼손에 든 막대기 끝에 꽃 장식이 보입니다. 요셉 자신은 마리아와 결혼하게 될 줄 몰랐지만 죽은 나뭇가지에서 작은 꽃들이 피어난 것으로 보아 하느님이 그를 기적을 행할 사람으로 선택했음을 알 수 있습니다. 요셉 뒤편으로는 나무가 몇 그루 더 심겨 있어 자연 풍경도 더 활기 넘쳐 보이지요.

왼편에 몸을 살짝 숙이고 있는 사람은 나뭇가지로 뭘 하고 있나요?

그는 마리아에게 청혼한 젊은이 중 한 명입니다. 청혼을 거절당하자 실망한 그는 허벅지로 나뭇가지를 부러뜨리고 있습니다. 성모 마리아의 결혼을 묘사한 그림에서는 그와 같은 사람이 으레 한두 명씩 등장하지요.

빈자리가 없어서 지붕을 못 그린 건가요?

지붕을 그릴 필요가 없다고 생각했을 가능성이 더 큽니다. 그림 위쪽이 아치 모양으로 돼 있어 커다란 돔 지붕처럼 보이리라고 생각한 것이지요. 그래서인지 눈에 보이진 않아도 둥근 지붕이 머릿속에 쉽게 그려집니다.

8~10세 눈높이

남녀가 양쪽에 따로따로 서 있어요.

유대교 결혼식이기 때문에 유대교 회당의 전통을 따르는 것입니다. 실은 기독교 예식도 다르지 않았지요. 차분한 분위기 속에서 남자는 남자끼리, 여자는 여자끼리 저마다의 관심사에 대해 이야기를 나누는 중입니다. 동행 없이 혼자 파티에 가면 흥이 나지 않는 법이지만, 이렇게 나뉘어 있으면 혼자 온 사람이 누구인지 알 수 없고 소외감을 느낄 일도 없지요. 따라서 남자들은 요셉 쪽에, 여자들은 마리아 쪽에 서 있는 것입니다.

사제가 두 발을 크게 벌리고 서 있어요.

그는 쉼 없이 흔들리는 배에 탄 선원처럼 무슨 일이 있어도 휘둘리지 않겠다는 듯 꼿꼿하게 서 있습니다. 그의 두 다리와 뒤편으로 보이는 회당 입구는 일직선상에 놓여 있습니다. 회당의 일부인 것처럼 인물과 건물의 연결성을 부각시켜 사제가 평범한 사람이 아니라 신성한 역할을 수행할 책무를 지닌 사람임을 보여주는 것이지요. 이 자세는 결코 흔들리지 않는 굳건한 신념을 나타내기도 합니다.

● 야외에서 결혼식을 올리는 건가요?

이 그림이 그려질 당시 이탈리아에서는 기독교 결혼식이 교회 입구 계단에서 진행되기도 했습니다. 오랫동안 증인 없는 비공개 예식으로 치러지면서 자신이 결혼한 사실을 '잊거나' 상속권을 주장해도 자격을 입증해 줄 사람이 없는 등 복잡한 문제가 생겨났기 때문이지요. 모두가 지켜보는 공개적인 장소에서 결혼식을 올리면 하객은 자연히 증인이 됩니다. 페루지노는 으레 그렇듯 여기서도 당대의 실생활과 허구를 뒤섞어 보여 줍니다. 원래 요셉과 마리아는 이보다 앞선 1천 5백 년 전에 그림 속에 등장한 예루살렘 사원 안에서 결혼한 것으로 전해지지요.

● 머리가 다 한쪽으로 기울어져 있어요.

다 그런 건 아닙니다. 관람자도 결혼식에 참가한 하객이라는 듯 양편에 고개를 든 채 이쪽을 바라보는 인물들이 한 명씩 서 있습니다. 왼편에 있는 사람은 화가 자신처럼 보입니다. 나머지 사람들은 머리를 살짝 기울이고 있어 막대기처럼 뻣뻣하게 서 있을 때보다 더 생생하고 자연스럽게 느껴지지요. 그런데 이 효과가 전부는 아닙니다. 고개를 약간 숙이고 있으면 이들의 관심이 향하는 방향이나 눈여겨보는 사람을 알 수 있습니다. 귀를 기울이는 사람이 있는가 하면 생각에 잠겨 있는 사람도, 새로운 아이디어를 떠올린 사람도 있겠지요. 중요한 건 가볍고도 부드러운 선율처럼 이들이 나누는 교감이 느껴진다는 점입니다. 음표가 하나만 빠져도 선율의 흐름은 끊어지고 말겠지요.

● 옛날 그림에 나오는 옷들은 다 똑같아요.

옛날에는 고대 그리스 로마 시대 복장을 그대로 따라 그리는 일이 흔했기 때문에 비슷비슷해 보이는 것이지요. 그렇다고 판에 박은 듯이 똑같은 건 아닙니다.

옷 색상이 다채로운 데다 작품마다 특유의 조화로움을 보여 주기 때문이지요. 특히 소재에 따라 두꺼운 주름을 만들어 내 뻣뻣하게 늘어지는 효과가 나타나는가 하면, 빛과 공기가 투과될 듯한 얇은 베일처럼 투명하게 비치는 효과를 자아내는 경우도 있습니다. 옷이 너무 헐렁하면 형체가 왜곡돼 안에 감춰진 몸을 상상하기가 어려울 때도 있지요. 옷은 인물과 주변 세계의 관계를 나타냅니다. 여기서는 인물들을 느슨하게 휘감은 옷이 규칙적인 변화를 만들어 내며 질서 있게 늘어져 있어 고결하고 평온한 분위기를 고조시키고 있습니다.

11~13세 눈높이

배경에 있는 사람들은 앞에서 벌어지는 일에 관심이 없어요. 지금 벌어지고 있는 모든 일에 관심을 두기란 어렵지요. 화가들이 일상적인 분위기를 연출하기 위해 배경에 사람들을 그려 넣는 일은 흔합니다. 이 그림을 자세히 들여다보면 그저 무관심하다고 볼 수만은 없습니다. 분명한 특징이 드러나기 때문이지요. 가령 실망을 감추지 못하는 구혼자 왼편에는 예수가, 계단에는 세례자 성 요한이 앉아 있습니다. 이들 역시 주제의 일부인 셈이지요. 조그맣게 그리긴 했지만 이들의 존재감은 앞으로 펼쳐질 이야기를 예고한다는 점에서 전경의 주된 장면을 더욱 극적으로 고조시키고 있습니다. 게다가 배경에 있는 사람들은 먼 곳의 메아리 소리가 되돌아오듯 전경에 있는 인물들의 몸짓을 그대로 따라 하고 있군요.

제단화이기 때문이지요. 현재는 박물관에 소장돼 있지만 이 그림은 원래 페루자 대성당 내 홀리 링 예배당의 제단 장식용으로 제작된 것이었습니다. 이곳에는 성모 마리아의 귀한 결혼 반지가 보존돼 있지요. 따라서 이 아치 모양은 심오한 의미를 지닙니다. 측면에 놓인 세 개의 작은 돔 지붕과 똑같은 그림 상단의 둥근 형태를 보면 이 그림에서 잘려 나간 돔 지붕을 쉽게 연상할 수 있지요. 이 둥근 천장은 천상의 공간을 상징합니다. 일련의 아치 모양들이 들어맞는 구조의 이 그림은 지상과 천국, 그리고 인간이 창조해 낸 것과 소망하는 것 사이의 영속적인 연결 고리를 암시합니다.

문을 안쪽으로 활짝 젖혀 놓아 정면에서는 안 보이는 걸지도 모릅니다. 중요한 건 이곳을 통해 지평선이 내다보이고 그 너머로 끝없이 펼쳐진 무한한 공간을 느낄 수 있다는 점입니다. 인간과 하느님이 맞닿아 있음을 천명하는 데 이상적인 구조이지요. 둘로 나뉜 남녀 집단의 대칭성, 균형 및 조화로움은 사원의 형태와 어우러져 인물들이 지닌 종교적 상징성을 보다 분명히 드러냅니다. 가령 사제가 쓰고 있는 관 모양의 머리 장식은 뒤로 보이는 사원의 돔 모양과 똑같습니다. 지붕의 비율은 초기 르네상스 시대 브루넬리치가 설계한 피렌체 대성당의 돔 지붕과도 동일하지요. 둘로 갈라진 사제의 수염도 활짝 열린 사원 문의 축과 정확히 맞아떨어지는데, 이는 구약과 신약, 율법과 은혜의 연속성 및 차이점을 동시에 암시합니다.

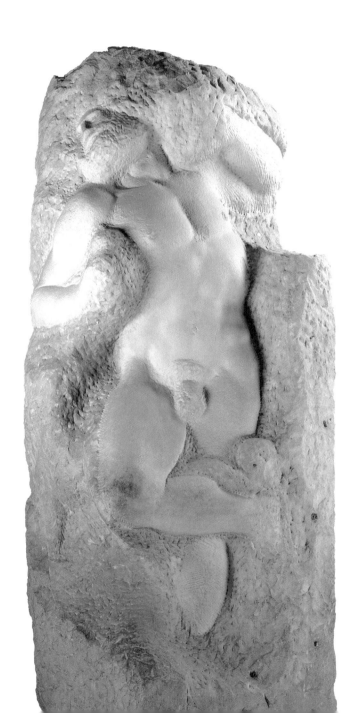

돌 속에 사람이 있어요!

정말 남자가 돌에서 빠져나오려는 모습처럼 보이는군요. 몸통과 오른 다리는 이미 바깥으로 나와 있습니다. 사실 이 대리석 덩어리에는 아무도 없답니다. 조각가가 만들다 말았기 때문에 그런 인상을 주는 것이지요.

몸을 비틀고 있어요.

잠을 자다 몸을 뒤채는 것처럼 한쪽 다리가 구부려져 있습니다. 몸부림치느라 근육은 팽팽하게 긴장된 상태고 자세도 불편해 보이는군요. 악몽이라도 꾸는 걸까요. 옴짝달싹 못하게 자신을 가두고 있는 이 육중한 돌에서 빠져나오려 진땀을 빼는 모습처럼 보입니다.

이 사람은 누구인가요?

그건 알 수 없답니다. 조각가는 그에게 이름을 붙이지 않았습니다. 특별히 누군가를 염두에 두고 만든 것이 아니라 그저 자유를 빼앗긴 사람, 즉 노예라는 끔찍한 처지를 묘사하는 것이 목적이었기 때문이지요.

발이 없어요.

발이 파묻혀 있는 모습을 통해 조각가는 떠날 수도, 원하는 곳으로 갈 수도 없는 남자의 이야기를 전합니다. 남자는 불완전하지만 근육질인 데다 가슴도 부풀어 있습니다. 조각가가 숨 쉬는 능력을 부여했기 때문입니다. 이제 막 살아나려는 그는 자신이 지닌 힘을 알지 못합니다. 아직은 자유의 몸이 될 수 없는 것이지요.

8~10세

눈높이

○ 조각상을 완성하지 못했나 봐요.

그럴 이유가 없었기 때문입니다. 이 석상은 원래 교황 율리우스 2세의 드넓은 묘소에 놓일 예정이었습니다. 하지만 처음 이 작품을 의뢰한 사람들이 여러 번 계획을 수정하면서 맨 처음 구상했던 것과는 딴판인 작품이 되고 말았지요. 수많은 작품들이 그렇듯 〈잠에서 깬 노예〉도 미완성으로 남았습니다. 이 석상을 부숴 버릴 수도 있었지만 그러기엔 너무 아까웠습니다. 그때쯤에는 이미 석상이 스스로 대리석에서 솟아나올 듯 생명을 지닌 것처럼 보였을 테고, 미켈란젤로도 그런 일이 일어나기를 기다리기라도 하듯 그 모습 그대로 두기로 한 것이지요.

○ 그래도 조각상이 돌을 뚫고 나올 수는 없어요.

물론 불가능한 일입니다. 하지만 여느 예술가들처럼 미켈란젤로도 그렇게 되길 바랐는지도 모릅니다. 피그말리온 이야기에서 볼 수 있듯 p.162 고대 그리스 로마 시대 이래로 이와 비슷한 수많은 이야기들이 전해져 내려오고 있습니다. 그림이든 조각이든 아니면 현대 영화 〈토이스토리〉(1995년)에 등장하는 장난감이든 사물이 불현듯 살아 움직이는 상상은 예나 지금이나 변함없는 인간의 원초적 욕망입니다. 미술사, 문학, 영화를 막론하고 심심찮게 다뤄지는 주제이기도 하지요. 미켈란젤로는 이 작품과 함께 무덤에 놓일 예정이었던 모세 석상을 완성한 직후 이렇게 말했다고 합니다. "말을 좀 해 보시오."

○ 왜 '깨어나는' 노예라고 부르는 건가요?

평범한 잠에 빠진 것이 아니기 때문에 깨어나는 일도 특별한 것입니다. 머리는 보이지 않지만 정신과 인간성은 이미 빚어지는 중이지요. 미켈란젤로는 탄생의

이미지뿐 아니라 새로운 희망의 형상을 창조해 냈습니다. 이 돌을 부수고 깨어 남으로써 노예는 자신을 감금시킨 자들과 자신의 한계, 부족한 용기, 무지 등 인류를 단단히 옭아맨 모든 것으로부터 해방될 수 있습니다. 자신도 자유의지를 가질 수 있다는 사실을 이제 막 깨달은 것이지요. 이로부터 한참 뒤인 1877년, 로댕도 인본주의의 한 시기를 연상시키는 남성 나체상을 실물 크기로 조각해 선보인 〈청동시대〉를 통해 이와 똑같은 은유를 구사합니다. 한 손으로 이마를 짚고 서 있는 이 청동 조각상은 잠에서 막 깨어난 듯한 모습입니다. 로댕은 바로 전해에 피렌체에서 미켈란젤로의 작품을 보고 극찬한 일이 있었지요.

솜씨가 좋은 것 같진 않아요.

군데군데 거친 대리석 덩어리가 보이는군요. 조각가가 끌로 대리석을 조각한다고 해서 생각처럼 매끈한 완성작이 탄생하는 건 아닙니다. 또다시 표면을 연마해야 하니까요. 따라서 완벽하게 마무리된 조각상을 보면 얼마나 고된 과정을 거쳤을지 미처 상상하지 못할 때가 많습니다. 조각가가 연마되지 않는 부분들을 그대로 둔 걸 보니 다음 작업 단계를 짐작할 수 있겠군요. 돌이 오돌토돌한지 매끄러운지에 따라 빛이 반사되는 형태도 달라지기 때문에 빛이 표면을 흐르는 듯하거나 스치는 듯하거나 붙들려 있는 듯한 다양한 효과도 자아낼 수 있습니다. 가령 움푹 들어간 음각선으로 빛이 스며들면 돌출된 부분은 더욱 선명하게 도드라지지요. 언뜻 노예의 거친 형체가 아직은 원석에 가까워 보이는 것도 그 때문입니다. 이제 섬세한 끌질이 더해지면 차츰 살아 있는 생명체로 변해 가겠지요. 그러면 대리석도 살결처럼 매끈하게 보일 것입니다.

완성된 사람이 안에 있는 것 같아요.

독립된 전체 형상을 먼저 적당히 조각해 놓고 세부를 조각하는 것이 아니라 대리석 덩어리들을 떼어 내지 않은 채 몸통 같은 특정 부위들을 하나씩 완성해 가는 방식으로 작업했기 때문입니다. 작업에 들어가기 전에 머릿속에 완성작을 그려 보고 이를 그대로 실물로 형상화한 것이지요. 그러려면 왁스로 원하는 형상을 빚어내는 일부터 시작해야 합니다. 그리고 직접 돌에다 조각하며 형상을 만들어 내는 것이 아니라 대리석 덩어리 안에 왁스 형상과 똑같은 완성작이 들어 있다고 상상하며 마치 불투명한 대리석 덩어리는 제거해야 할 폐기물에 지나지 않는다는 듯 조각해 나가는 것이지요. 미켈란젤로는 돌덩어리가 형상을 '낳는' 일을 돕고 있는 셈입니다.

다른 작가들도 그렇게 작업했나요?

그렇진 않습니다. 미켈란젤로의 석상은 르네상스 시대 이탈리아에서 매우 흔했던 신플라톤주의 사상을 구현한 것이었지요. 그는 관념의 세계(근본적 원리)와 우리가 살아가는 현실 세계를 명확히 구분했습니다. 그의 손을 거쳐 드러나는 형상은 불활성 물질에 갇힌 정신이나 다름없었지요. 20세기 화가 조르주 브라크p.192도 그림을 그리는 작업을 붓으로 캔버스의 여백을 깨끗하게 '지워 나가며' 이미지가 눈에 드러나게 하는 일이라고 말한 바 있습니다. 배경과 정황은 달라도 미켈란젤로와 브라크 둘 다 예술가를 작품을 만들어 내는 사람이 아니라 작품의 존재를 드러내는 사람으로 여기는 겸손한 자세를 보여 줍니다.

미켈란젤로는 노예를 만들어 내는 상황을 걱정했나요?

여기서 '노예'라는 용어는 당시 정상으로 여겨졌던 '노예제'라는 현실과 무관하게 종교적 상징적 의미로 쓰였습니다. 당시엔 극소수를 제외하면 교회 사제를 비롯한 그 누구도 노예제에 문제를 제기하지 않았지요. 거대한 묘소에 새겨진 미켈란젤로의 초기 노예상들은 기독교 이전 인간의 상태를 보여 줍니다. 구원이라는 상징은 떠올리지 못했던 거지요. 그러다 세월이 흐르면서 노예상은 세속적 현실에 얽매여 죄수 신세가 된 인류 전체를 상징하게 되었습니다. 수년이 지난 후 미켈란젤로는 〈노예〉 연작에 역사적 종교적 의미뿐 아니라 인간 본성 자체와 자유의 의미까지 포괄하는 주제를 담아 냅니다.

조각을 미완성 상태로 두는 경우가 많나요?

미완성인 채로 두거나, 아니면 적어도 일부러 다듬지 않고 날것 그대로 두는 경향은 특히 19세기 이후 조각사와 회화사에서 더 강하게 나타납니다. 미완성 작품은 결론을 거부하는 역동성을 강조합니다. 그때그때 변화하는 세계의 가변성을 작품에 반영한 것이지요. 미켈란젤로는 여기서 한 발 더 나아갑니다. 그가 말년에 만든 〈론다니니의 피에타〉는 화려한 초기 작품과 전혀 닮지 않았습니다. 미켈란젤로가 거의 손대지 않았다고 봐도 좋을 이 미완성 조각상은 그럼에도 흡사 환영처럼 생생해 보입니다. 말년의 미켈란젤로는 완벽한 겉모습에 더 이상 연연하지 않았습니다. 그는 눈에 보이지 않는 것, 즉 찰나의 감정 그 자체를 전달하는 데 더 힘을 쏟았지요.

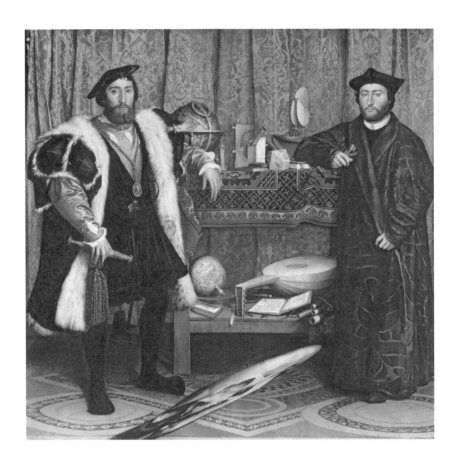

🔘둘다 부자인가 봐요.

입고 있는 옷을 보니 이 대작을 주문한 사람은 상당한 재산가인가 봅니다. 이들은 프랑스 국왕의 직무를 수행하는 대사들이랍니다. 빛이 분홍빛 사틴의 광택을 한층 돋보이게 하고 검은색 벨벳의 윤기를 더해 주며 모피의 두께감을 강조하고 있습니다. 화려하면서 아늑한 분위기가 감도는군요.

🔘친구 사이인가요?

두 사람이 초상화의 공동 모델을 자청했다는 사실은 이들의 우정을 여실히 보여줍니다. 요즘 사진에서처럼 함께 있는 모습을 보여 주고 싶었던 거지요. 이 그림에서는 두 사람의 특징과 더불어 이들의 두터운 우정도 엿볼 수 있습니다.

🔘뒤에 커튼이 쳐져 있어요.

당시엔 창문을 가리는 커튼이 없었기 때문에 이렇게 에메랄드빛 초록색 비단을 걸어 두고 벽을 장식하는 한편으로 한기와 습기를 차단한 것이지요. 색실로 그림을 짜 넣은 태피스트리도 입구 가림막으로 쓰였답니다. 두 사람이 걸친 모피 안감을 보면 실내임에도 온도가 꽤 낮다는 걸 알 수 있지요.

🔘양탄자가 멋져요.

동양에서 가져온 이 양탄자는 매우 값비싼 물건이기 때문에 밟고 다니면서 때가 타거나 손상되는 일이 없도록 원래 용도에 맞지 않게 바닥이 아닌 중앙 테이블 위에 펼쳐 놓았습니다. 그래서인지 단번에 눈에 띄는군요. 강렬한 빨간색과 규

칙적인 패턴이 시선을 사로잡아 우리도 모르게 이 아라베스크 무늬에 눈길이 갑니다. 이 무늬를 눈으로 따라가다 보면 어딘가에 있을, 따뜻하고 아름다운 나라로 떠나는 듯한 상상에 빠지게 되지요.

8~10세 눈높이

왼쪽에 있는 사람이 훨씬 더 몸집이 커요.

그렇진 않습니다. 왼편에 있는 장 드 댕트빌이 이 그림을 의뢰한 사람이라 화가가 더 큰 몸집으로, 더 권위 있는 사람처럼 그린 것이지요. 떡 벌어진 어깨에 더 고급스럽고 두꺼운 코트를 걸친 그는 몸에 붙는 분홍색 상의를 입고 있습니다. 두 다리로 꼿꼿하게 선 자세로 보아 굳이 예의를 차리지 않는 느긋한 성향에다 잘 위축되지 않는 성격임을 알 수 있지요. 게다가 빛도 더 많이 받고 있습니다. 곁에 있는 친구 조르주 셀브는 예의 바른 손님처럼 약간 뒤로 물러나 조심스레 서 있습니다. 머리에 쓴 검은색 사각 모자는 그가 성직자임을 알려 줍니다. 아마 옆의 친구보다는 성격이 더 차분하겠지요.

방이 지저분해요.

이들이 평소 생활하는 곳은 아닙니다. 화가가 지리, 과학, 예술 등 두 사람의 취향과 관심사를 반영한 물건들로 배경을 연출한 것이지요. 선반 위의 파란색 천체의와 아래쪽에 있는 지구의는 서로 상대적인 영역을 나타냅니다. 조르주 셀브 옆에 있는 현악기 류트는 음악에 대한 그의 조예를 드러내지요. 화가는 두 모델

사이에 이 물건들을 배치해 이들의 대화 주제를 암시하고 있습니다.

바닥이 화려해요.

웨스트민스터 대성당의 타일을 떠오르게 하는군요. 두 사람이 바닥을 내려다보면 정교하게 설계된 그림이 보이겠지요. 이 그림은 하느님의 완벽한 천지창조를 상징합니다. 기하학적 무늬들이 조화롭게 어우러지는 모습은 행성들의 움직임이나 4원소의 결합을 암시하기도 합니다. 이 타일은 화가의 뛰어난 장인 정신을 강조하는 장치이기도 하지요. (상단의 나침반과 천문 시계 등의) 천문 관측 기구, 서적, 류트, 플루트 케이스, (터키산) 카펫 등은 이들의 수준 높은 교양을 보여 줍니다.

아래쪽에 있는 이상한 물건은 뭔가요?

물건이 아니라 빗각으로 영사된 사진처럼 보이는 왜곡 이미지입니다. 그림을 오른쪽에서 비스듬히 보면 길게 누운 이 왜상_{정면에서 보면 왜곡된 모양이지만 특정한 지점에서 비스듬한 각도로 보면 정상적으로 보이는 형태-편집자주}의 정체, 즉 전통적인 죽음의 상징인 해골 이미지가 나타나지요. 두께를 가늠하듯이 이 책을 오른쪽 가장자리에서 봐도 해골이 나타납니다. 16세기에는 액자틀에 아이피스가 부착돼 있어 특정 각도에서 이 왜상을 제대로 볼 수 있었지요.

왜 해골을 평범하게 그리지 않았나요?

이런 고전미술 양식을 '바니타스_{vanitas, 허무·덧없음을 뜻하는 라틴어-편집자주}'라고 부릅니다. 실제 물건과 상징적인 물건 들을 함께 묘사한 정물화를 의미하지요. 홀바인은 지리 및 천문 관측 기구, 찬송가집, 해골, 대사의 손에 들린 단검, 칼집에 새겨진

대사의 나이(29세), 성 미셸 기사단원임을 증명하는 금목걸이 등을 통해 단순한 묘사를 넘어 시점에 따라 주제가 달라지는 그림을 완성했습니다. 그림을 정면에서 보면 부귀영화를 누리는 삶을 축하하는 듯하지만 특정 시점에서 보면 이 모두가 사라진 후에는 죽음이라는 담담한 진실만 남을 뿐이라는 메시지를 전합니다. 죽음과 부귀영화는 공존할 수 없음을 나타내는 것이지요.

11~13세 눈높이

악기랑 과학 도구가 왜 같이 놓여 있나요?

오늘날에는 정반대까지는 아니라 하더라도 예술과 과학을 별개의 분야로 생각합니다. 하지만 르네상스 시대에는 기하학, 산술, 천문학, 음악이 모두 '숫자'를 바탕으로 한다는 이유로 하나의 통합적인 학문으로 여겨졌지요. 이 4과는 규칙성과 계량법이 엄격하게 적용된다는 공통점이 있습니다. 따라서 이 사물들을 한데 뒤섞어도 이야기를 전달할 수 있습니다. 이를테면 한가운데로 책장이 펼쳐진 산술책과 현이 끊어진 류트는 음악이든 수학이든 정치든 우정이든 어떤 결속이라도 깨질 수 있으니 주의하고 경계해야 변함없이 유지할 수 있음을 의미합니다.

여기는 어디예요?

런던에 있는 헨리 8세의 궁정입니다. 장 드 댕트빌은 외교 임무를 수행하기 위해 1533년 2월부터 영국에 머물고 있었지요. 어려운 시기를 보내고 있을 친구를 위로할 생각으로 그의 친구인 조르주 셀브가 부활절을 맞아 그를 찾아옵니

다. 몇 주 전 잉글랜드 왕 헨리 8세가 앤 불린과 몰래 결혼한 일이 있었기 때문입니다. 헨리 8세는 교황의 반대에도 불구하고 스페인 아라곤 출신의 캐서린과 곧 공식으로 이혼하지요. 당시 프랑스 왕이었던 프랑수아 1세는 당장은 헨리의 편에 섭니다. 스페인 국왕이자 독일 황제였던 카를 5세와 영국의 관계가 틀어지길 원했으니까요. 지리적으로 두 나라에 끼어 있던 프랑스의 위치를 감안하면 위험 부담이 큰 결정이었지요.

그림이 복잡해요.

당대인들은 정치적 종교적 갈등으로 몸살을 앓으면서 세상이 갈수록 복잡해지고 있다고 생각했습니다. 댕트빌 대사는 이 사실을 잘 알 만한 사회적 지위에 있었으며 이 초상화도 바로 이 점을 포착하고 있지요. 당시 지식은 나날이 발전하고 있었지만 종교적 문제는 날로 심각해지고 있었습니다. 특권을 지닌 권력자들은 타인의 미래를 좌지우지했지요. 이런 가운데서도 우정만은 변치 않는 귀한 가치를 지니고 있었습니다. 죽음을 의식하는 것은 이런 세상사를 균형 잡힌 시각으로 바라볼 수 있게 해 주었지만 영생을 소망하는 마음도 여전했습니다. 커튼과 액자틀 사이에 가려져 거의 보이진 않지만 그림 상단 왼편에 구원의 약속을 나타내는 은색 십자가를 그려 넣은 것도 그래서입니다. 사실 외교관의 진면목은 극명하게 갈리는 관점의 차이를 중재할 때라야 유감없이 드러나는 법입니다. 이 작품은 눈 앞에 놓인 그림을 이해하고 싶다면 외교에 임하는 댕트빌 대사처럼 세상을 바라봐야 한다는 것을 보여 줍니다. 댕트빌의 마음을 제법 정확하게 묘사한 이 초상화를 선보인 이후로 홀바인은 잉글랜드에서 가장 애호하는 궁정 화가가 되었지요.

은하수의 기원

틴토레토 Tintoretto
1575년경 | 캔버스에 유채
148×165.1cm | 영국 국립미술관

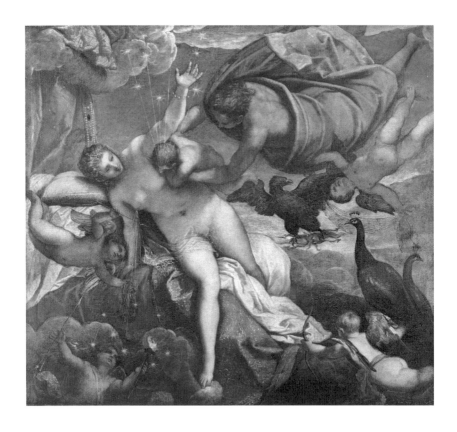

아이를 빼앗고 있어요!

그 반대랍니다. 분홍색과 파란색 천을 두른 제우스(주피터)가 하늘에서 내려와 아들 헤라클레스를 헤라(주노)에게 맡겨 젖을 먹이게 하는 장면입니다. 문제는 헤라가 이 사실을 모른다는 것입니다. 그녀에겐 너무나도 뜻밖의 일이었지요.

그림이 어지러워요.

신화에 주로 등장하는 주제인 복잡한 가족사를 묘사한 그림이라 좀 어수선해 보입니다. 헝클어진 침대보를 보니 헤라는 잠에서 막 깨어난 모양이군요. 누구의 아이인지 모르니 저도 모르게 밀쳐 내고 있지요. 우리도 그저 어리둥절할 뿐입니다.

이 여자는 헤라클레스의 엄마가 아닌가요?

헤라클레스의 어머니 '알크메나'는 신이 아닌 인간입니다. 인간과의 사이에서 아들을 낳아 무척 기뻤던 제우스는 아들이 신처럼 불멸의 몸을 갖길 바랐지요. 그러기 위해서는 아내인 헤라의 신성한 젖을 먹이는 방법밖엔 없었습니다.

큰 새들이 보여요.

하늘을 나는 이 독수리는 신들의 왕인 제우스와 어디든 함께합니다. 발로 움켜 쥔 번개는 제우스가 벼락을 던져 폭풍우를 일으키게 해 주지요. 우아하고 허영심 많은 공작은 헤라의 새입니다. 공작의 긴 꼬리를 장식하는 무늬는 헤라의 옛 하인이었던 아르고의 눈이라는 전설이 있습니다. 아르고가 죽자 그와 영원히 함께하고 싶었던 헤라가 그의 두 눈을 꼬리에 붙였다고 전해지지요.

옛날부터 전해지는 이야기인가요?

이 신화는 오비디우스가 서기 1세기에 쓴 《변신 이야기》에 수록돼 있습니다. 16세기 중반 베네토어로 번역되기도 한 그리스 농업 백과사전 《농경서》에도 등 장하지요. 이 책에는 기원전 8세기에 쓰인 헤시오도스의 글을 비롯해 전통 농경 에 대한 방대한 지식이 담겨 있습니다.

헤라가 구름 위를 걷고 있어요!

이 이야기는 올림포스 산에 사는 그리스 신들의 초자연적 세계를 배경으로 펼쳐 집니다. 그리스 신들은 구름에 가려져 있어 인간의 눈에는 보이지 않지요. 실화 가 아닌 지어낸 이야기인 만큼 무슨 일이 일어나도 놀랄 건 없습니다. 종교화에 등장하는 구름도 주로 신의 존재를 나타내지요.

천사는 뭘 하는 건가요?

'푸토putto'라고 불리는 이 작은 큐피드들은 상징적인 물건을 한두 개씩 들고 있 습니다. 제각기 손에 든 활, 횃불, 쇠사슬, 그물과 화살은 우리가 사랑에 빠질 때 느끼는 슬픔과 상처, 속박당한 듯한 감정을 떠올리게 하지요. 푸토는 온갖 문제 를 일으키는 말썽꾼이지만 일사불란하게 움직이기도 합니다. 여기서는 네 명의 푸토가 직사각형에 가까운 형태로 헤라에게 모여들고 있으니 그저 어수선하기 만 한 그림은 아니로군요.

헤라가 찬 금팔찌만큼이나 고귀한 별들이 그녀의 머리 위에서 빛나고 있습니다. 이 별들은 헤라의 모유 방울이 공중으로 흩어지면서 만들어진 것이지요. 사람들은 은하수의 기원을 설명할 때 이 이야기를 들려주곤 합니다. 은하수는 육안으로 보면 그림 상단의 구름처럼 희끄무레 밝은 모양이지요. 고대 그리스 시대 사람들은 은하수가 헤라의 모유라고 생각했습니다. 지구에 이 모유가 몇 방울 떨어져 백합꽃으로 변했다는 이야기도 함께 전해지지만 그림 하단이 잘려 나갔으니 이 이야기까지 확인하기는 어렵겠군요. 이런 상징들은 서양인들만 알아본답니다. 가령 중국인들은 은하수를 하늘의 강이라고 생각하지요.

🔵 헤라와 제우스는 왜 근육질의 몸매로 그려졌나요?

고대 그리스 로마 시대에는 신이 가장 아름다운 자태를 지녔다고 생각했으며, 따라서 이들은 운동 선수 같은 탄탄한 몸매로 형상화되었습니다. 화가들도 이 전례를 따라 그리스 로마 시대 조각상에서 영감을 얻어 신화 속 장면들을 재현해 왔으므로 자연히 해부학적 묘사에 정통한 솜씨를 보여 주지요. 틴토레토가 미켈란젤로의 작품p.78을 보며 매우 찬탄했다는 사실은 이 같은 신체 묘사 기법에 그의 영향이 크게 작용했음을 짐작하게 해 줍니다. 하지만 이 그림에서 중요한 건 근육질 몸매가 강인한 인상을 풍기는 겉모습에 불과한 것이 아니라 실제로도 자연의 힘을 상징한다는 사실입니다.

🔵 이야기를 좀 더 쉽게 전달할 수는 없나요?

지식을 과시하기 위한 그림이기 때문에 복잡하게 그린 것이지요. 이 그림은 방대한 그림 수집가이자 복잡한 작품을 즐겨 감상한 것으로 알려진 합스부르크의 루돌프 2세에게 바치는 것이었습니다. 이 그림을 보면 세상이 창조되는 순간이 눈앞에 그려집니다. 그림 속 상징들의 의미를 하나씩 풀어내다 보면 자연의 비밀도 차츰차츰 드러나지요. 이런 그림은 화려한 장식품이면서 지적 흥미도 함께 자극하기에 관람자의 지적 쾌감과 감각적 쾌감을 동시에 충족시켜 줍니다. 그런 점에서 당시 그림의 주 관람층은 미술 언어에 정통한 극소수였다는 사실을 알아둘 필요가 있습니다. 현대인의 눈에 이 그림이 쉽게 파악되지 않는 건 어찌 보면 당연한 일이지요.

그림 내용이 비과학적이에요.

물론 은하수가 이렇게 탄생하지는 않았겠지요. 하지만 옛날 사람들은 자연에서 거의 모든 것에 대한 유래를 찾을 수 있다고 생각했습니다. 신의 행위가 자연물로 나타난다는 믿음에서 얼마간 위안을 느꼈던 것이지요. 신들 사이에서 벌어지는 사건과 대결, 사랑, 전쟁 등은 인간사를 닮은 모습으로 그려졌습니다. 갈대를 스치는 바람 소리는 흐느끼는 요정으로, 이슬로 덮인 바위는 아이를 잃은 어머니가 슬픔에 못 이겨 굳어 버린 형상으로, 달이 떠 있는 와중에 떠오르는 태양은 야행성인 연인의 품을 떠날 수밖에 없었던 디아나 여신이라는 식으로 해석했지요. 온 세계는 써 내려 가는 중인 시였으며, 우리 인간도 시의 일부였답니다.

요즘 사람들은 이런 이야기를 안 믿을 거예요.

그럴 테지만, 그건 중요하지 않습니다. 오래된 이야기들은 오늘날에도 여전히 감수성과 상상력을 자극합니다. 산책을 하며 나무나 하늘을 관찰할 때도, 주변 세계를 바라볼 때도 겉모습에 감춰진 이면을 들여다볼 수 있게 해 주지요. 허구라고 생각하지 않고 있는 그대로 받아들이면 더 세심하게 관찰하게 되고 현실도 더 예민하게 자각하게 됩니다. 그러면 풍경은 더 이상 풍경으로만 보이지 않습니다. 이것이 바로 이야기의 목적이지요. 현대미술가들도 이 사실을 잘 알고 있습니다. 생각할 거리를 던져 주고 의문을 품을 수 있게 해 주는 까닭에 안젤름 키퍼처럼 여전히 신화에서 영감을 찾는 이들도 있습니다. 그런 의미에서 과거를 돌아보는 것은 고고학자처럼 발굴지에서 유물을 찾아내는 작업과 다르지 않습니다. 우리가 화가와 함께 현실의 토대가 된 과거를 이해하려고 노력하는 것도 비슷하지요. '은하수galaxy'라는 단어가 '우유 같은'을 뜻하는 그리스어에서 유래한 말이라는 사실을 알게 되는 것처럼 단어의 기원을 배우는 일도 마찬가지입니다.

세월이라는 음악의 춤

니콜라 푸생Nicolas Poussin
1634~6년경 | 캔버스에 유채
82.5×104cm | 영국 월리스 컬렉션

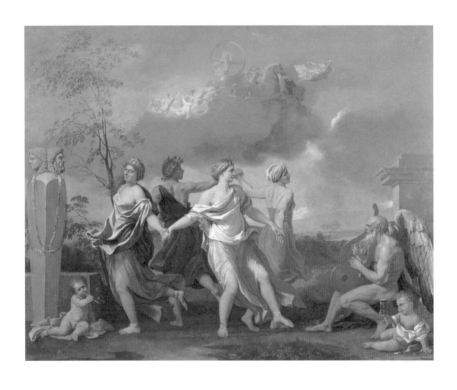

5~7세 눈높이

여자들이 빙글빙글 돌며 춤추고 있어요.

뒤쪽에 초록색 옷을 입은 사람은 남자랍니다. 네 명의 젊은이가 노인의 수금 연주에 맞춰 춤을 추고 있습니다. 한 여자는 우리도 동참하길 바라는 듯 우리 쪽을 바라보며 웃음 짓고 있지요.

어린아이들이 놀고 있어요.

다들 제 나이에 어울리는 행동을 하고 있습니다. 노인은 선율을 연주하며 춤을 이끌어 내고 춤추는 젊은이들은 호흡을 맞추느라 애쓰고 있지요. 아이들도 각자 얌전히 놀고 있습니다. 한 아이는 비누 거품을 만드는 데 푹 빠져 있고 또 다른 아이는 모래시계를 들고 모래알이 떨어지는 모습을 가만히 지켜보고 있군요.

연주자는 왜 옷을 벗고 있나요?

신화에 등장하는 신들은 추위를 느끼지 못하기 때문에 종종 벌거벗고 있습니다. 옷은 장식용일 뿐이지요. 땅에 떨어진 파란색 외투는 노인의 옷인가 봅니다. 조금 남은 머리숱과 긴 수염이 하얗게 셌군요. 그는 '시간의 신' 크로노스입니다.

파란색과 노란색이 많이 보여요.

구름 사이로 해가 비치고 따뜻한 미풍이 불 듯한 화창한 날씨라 전반적으로 파란색과 노란색이 두드러집니다. 그런데 날씨가 곧 바뀌려는지 다양한 명암으로 나타낸 회색 계열과 옅은 오렌지 빛깔, 짙은 녹색도 군데군데 눈에 띄는군요.

춤추는 사람들은 누구예요?

사계절을 상징하는 인물들입니다. 파란색 옷을 입고 머리에 꽃을 꽂은 여자는 '봄', 흰색과 노란색 상하의에 황금색 샌들을 신은 여자는 '여름', 터번을 두른 여자는 '겨울', 청일점인 술의 신 '디오니수스(바커스)'는 '가을'을 상징합니다. 하지만 푸생은 주제를 조금 비틀어 가을에게는 빈곤, 겨울에게는 노동, 여름에게는 부, 봄에게는 행복이라는 새로운 의미를 부여합니다. 이들이 상징하는 1년이라는 주기를 흥망성쇠와 부귀빈천이 돌고 도는 운명의 바퀴로 변모시킨 것이지요.

구름 속에서 무슨 일이 일어나고 있나요?

이제 막 연극 무대에 오른 배우들처럼 각 계절을 상징하는 네 명의 주인공들이 제각각 자리를 잡고 있는 걸 보니 아침인 모양입니다. 태양의 신 포이보스(아폴론)가 두 눈이 강렬한 햇빛에 차츰 익숙해지도록 돕는 새벽의 신 오로라를 앞세운 채 네 마리 말이 이끄는 마차를 타고 등장해 밤의 어둠을 몰아냅니다. 그는 떠오르는 태양을 상징하므로 위쪽으로 향하고 있지요. 두 신은 곧 사라질 참이라 뒤편에서 사뿐히 날고 있습니다.

아폴론은 왜 큰 고리를 들고 있나요?

둥근 모양은 시간의 주기(1년)와 12개의 별자리를 상징합니다. 신의 손에 들려 있으니 장난감처럼 보이기도 하고 반짝거리는 액자틀 안의 인물을 감싼 눈부신 후광 같기도 합니다. 시작점도 끝점도 알 수 없는 원은 영원성을 상징하지요. 그림 상단 중앙에 그려진 이 고리는 끝없이 이어지는 하루하루를 환기시킵니다.

머리 하나는 미래를 향하고 있고 다른 하나는 과거를 향하고 있는 야누스 석상이랍니다. 둘 중 수염이 없고 젊은 머리는 '봄'과 같은 방향을 바라봅니다. 수염이 덥수룩하고 이목구비가 도드라진 머리는 원숙함과 연륜이 우세한 방향을 바라보지요. 이 석상은 세월의 흐름뿐 아니라 과거와 미래의 모순 관계도 상징합니다. 석상에 걸린 두 개의 화관은 이 극단적인 대립에도 불구하고 과거와 미래, 젊음과 나이듦이 똑같이 존중받아야 한다는 점을 보여 주지요.

시간의 신은 원래 커다란 낫을 들고 다니잖아요.

목숨을 '거두어들이는' 저승사자 역할을 하기 때문에 주로 낫을 들고 다닙니다. 프란시스 고야의 〈시간과 두 노파〉에서는 양손으로 빗자루를 든 무시무시한 모습으로 등장하지요. 하지만 푸생은 죽음에 대한 공포라는 단면에는 관심이 없습니다. 리듬과 박자에 따라 움직이는 생명에 초점을 둘 뿐이지요. 그림을 그리는 일이 작곡과 비슷하다고 생각한 그는 음악과 춤의 대가였던 크로노스를 등장시켜 그림의 조화를 꾀하고 있습니다.

어느 방향으로 춤추고 있나요?

끊임없이 변화하는 생의 순환이 주제임을 감안한다면 (관람자의 시선을 기준으로) 왼쪽으로 움직인다고 보는 게 타당하겠지요. 행복(봄)은 빈곤(가을)이 있는 쪽으로 이동하고 빈곤(가을)은 노동(겨울)의 손을 잡고 있으며 노동(겨울)은 부(여름)를 잡으려 손을 뻗고 있습니다. 부는 이를 애써 외면하려 하며 행복이 이끄는 대로 몸을 내맡기고 있지요. 가장 눈에 띄는 두 인물이 부와 행복이라는 사실은 푸생에게 그림을 의뢰하면서 이 주제를 당부한 줄리오 로스필리오시의 의도를 짐작케 합니다. 수년 후 클레멘트 6세라는 이름으로 교황에 선출되기도 한 그는 덧없는 삶에 대한 자각을 드러내면서도 가장 행복했던 시절을 기념하고 싶었던 거지요.

왜 서로 등지고 있나요?

사람들은 이렇게 춤을 추기도 합니다. 어쩌면 삶의 각 주기가 서로를 애써 외면하려는 듯한 모습을 보여 주려는 건지도 모르겠군요. 빙빙 도는 다리가 향하는 방향을 보면 회전 동작이라고 할 수만은 없습니다. 이 원에서 벗어나고 싶은 충동을 무심코 드러내고 있기 때문이지요. 영원토록 매어 있을 운명인 이들은 서로에게서 해방되기를 염원합니다. 우리는 이러한 세부 묘사에서 푸생의 뛰어난 재능을 엿볼 수 있습니다. 그는 지나간 과거와 앞으로 펼쳐질 미래를 외면하는 지금 이 순간, 즉 현재에 충실하라는 메시지를 전하고 있습니다. 과거와 미래 사이에서 갈피를 잡지 못하고 괴로워하는 가엾은 야누스와는 정반대인 셈이지요.

이 그림에는 이야기가 담겨 있지 않아요.

그렇긴 하지만 어느 이야기에나 핵심적인 요소인 시간의 흐름을 보여 줍니다. 시간이 흐르지 않고는 이야기가 전개될 수 없지요. 그림에 묘사된 인물과 사물들은 우리가 다양하게 경험하는 시간을 상징합니다. 길흉과 화복, 노년에 찾아오는 허탈감, 근심 걱정 없던 유년 시절, 현재를 붙잡고 싶은 마음, 피할 수 없는 세대 갈등, 기억에서 사라지고 나면 또다시 새롭게 벌어지는 끊임없는 사건 등 자연을 관찰하며 사계절을 보내다 보면 우리는 이 모든 일들을 변화무쌍하게 경험하게 됩니다.

디테일을 자세히 봐야 해요.

푸생은 이야기를 풀어내듯 그림을 그리고 있습니다. 자신의 그림은 '읽을' 수 있다고 말할 정도였으니 이 그림 속의 형태, 색깔, 사람은 하나하나의 단어나 다름없습니다. 상징적인 사물이나 비유만 가지고 그림을 그렸다고 볼 수만은 없는 것이지요. 마치 한 편의 연극을 무대에 올리듯 디테일을 배치했다는 점에서 이 요소들이 공간을 차지하는 방식도 중요합니다. 사소한 디테일은 단 하나도 없지요. 우리 눈에 보이는 것도, 외면하게 되는 것도 모두 눈여겨봐야 할 요소입니다. 단순한 장식에 불과해 보이는 것조차 경이로운 특징을 담고 있지요. 가령 나무를 그려 넣은 행복 주변의 자연 풍경은 더 영화로워 보입니다. 반면 크로노스 곁에는 석조 기념비가 놓여 있군요. 세월이 흐른 뒤에 기념비를 세우는 인간의 특성을 나타내는 장치인 셈이지요. 크로노스는 노령임에도 불구하고 봄이 선사하는 기쁨을 선연히 기억하고 있습니다. 그래서 그의 외투도 여전히 밝은 하늘색을 유지하고 있습니다.

벌 받는 아들

장 밥티스트 그리즈Jean-Baptiste Greuze
1778년 | 캔버스에 유채
130×163cm | 프랑스 루브르 박물관

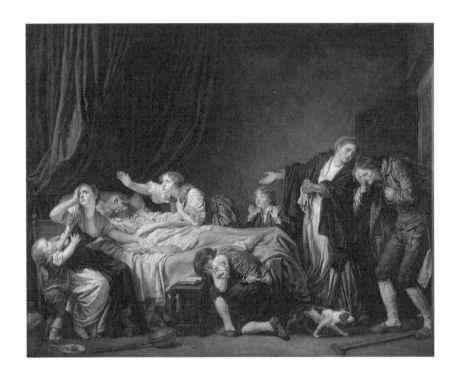

5~7세 눈높이

할아버지가 돌아가신 건가요?

방금 벌어진 일이라 온 가족이 주변에 모여들었습니다. 침대 양편의 두 딸은 아직도 그의 손을 잡고 있군요. 뒤편에 있는 딸은 노인이 더는 반응을 보이지 않자 어쩔 줄 몰라 하며 머리 위로 손을 흔들어 댑니다. 앞쪽에 있는 딸은 어느새 상황을 직감하고 슬픔에 잠겨 한 손으로 머리를 짚은 채 하늘을 올려다보고 있지요.

남자아이가 누나의 팔에 매달리고 싶어 해요.

아직은 어려서 왜 모두들 야단법석인지 영문을 몰라 합니다. 그래도 누나가 슬픔에 빠져 있다는 건 눈치챈 모양이군요(보통은 손위가 손아래를 돌보지요). 아이의 눈엔 오로지 누나만 보입니다. 자신을 달래 줄 사람이 필요한 거지요.

전부 잿빛이에요.

침통한 상황인 만큼 노인의 수척한 얼굴처럼 빛바랜 장면이 연출되고 있습니다. 다들 몇 날 며칠을 노인 곁에서 보냈을 테니 지칠 대로 지쳐 있겠지요. 모두 깊은 슬픔에 잠겨 있어 바깥 날씨가 화창해도 이를 알아채는 이는 아무도 없습니다.

개가 밖으로 나가고 싶어 해요.

개는 코를 쿵쿵대며 방금 들어온 남자의 냄새를 맡곤 그를 알아봅니다. 모든 인물들이 침대를 향해 있는 와중에 이런 전체적인 흐름과는 반대로 오른쪽 문으로 걸어가는 개는 극적인 사건이 펼쳐지는 상황과는 무관하게 삶은 계속된다는 사실을 보여 줍니다. 개는 그저 맑은 공기를 쐬고 싶을 뿐이지요.

● **지금 방에 들어온 남자는 누구예요?**

노인의 맏아들이랍니다. 아버지의 말을 거역하고 군대에 지원했기 때문에 관계가 소원해졌지요. 집으로 돌아왔지만 화해하기에는 이미 늦은 뒤라 아들은 이 상황을 받아들이기가 더 힘듭니다. 어머니의 몸짓만 봐도 뭐라 하실지 훤하군요. '네가 아버지께 무슨 짓을 한 건지 똑똑히 봐라' 하고 호통치는 소리가 들릴 것만 같습니다.

● **왜 물건들이 바닥에 나뒹굴고 있나요?**

충격 탓에 전부 바닥에 내버려 둔 것입니다. 음식 찌꺼기가 놓인 접시와 숯을 채워 침대를 덥히는 청동 난로 등 와병 중이었던 노인에게 필요한 물건들이 잠자리 옆에 놓여 있습니다. 이제는 전부 소용 없는 물건이 돼 버렸지요. 어린 아들은 책장을 덮을 새도 없었나 봅니다. 아마도 성경일 이 책의 글귀를 아버지 곁에서 읽어 주며 함께 기도했을 테지요. 맏아들이 방에 들어서자마자 떨어뜨린 지팡이도 보입니다. 이 물건들만으로도 이야기가 전해지는 듯하군요.

● **침실에 빈자리가 별로 없어요.**

화가는 세세한 실내 장식을 그려 넣어 실제 같은 방을 묘사하는 대신 이야기에 꼭 필요한 요소들만으로 연극의 한 장면을 포착한 듯한 그림을 완성합니다. 3차원적 깊이감을 거의 느낄 수 없는 공간에 배우들을 배치해 숨막힐 듯한 분위기를 강조하고 있어 침실이 흡사 무덤처럼 보이는군요. 따라서 관람자도 숨통이 트일 수 있도록 벽을 밀어내고 싶은 충동을 느끼게 됩니다.

자연스러운 (옷)주름이 정돈된 느낌을 주는군요. 그런데 이 작품에 묘사된 주름은 페루지노의 부드럽게 떨어지는 옷 주름p.72과는 전혀 딴판입니다. 그뢰즈는 드레스와 소매, 맏아들의 상하의까지 곳곳에 접히고 구겨진 주름을 눈에 띄게 그려 넣었습니다. 막내아들의 양말은 발목까지 접혀 있고 침대보도 구겨져 있습니다. 침대 프레임 위에 걸쳐 있는 커다란 초록색 커튼조차 묘한 각도로 흘러내립니다. 이야기 전개를 고려하면 등장인물들이 그런 세심한 데까지 관심을 쏟을 새가 없을 만도 합니다. 우리는 방을 이처럼 어수선하게 묘사한 데서 이 장면의 심오한 의미를 전달하고 싶었던 화가의 의도를 알아챌 수 있습니다. 어지럽게 접혀 있는 주름처럼 인간의 삶도 질서정연하지 않습니다. 사람의 감정은 더 말할 것도 없지요. 이 작품에 나타난 선형 구도는 고전주의 미술의 특징을 나타냅니다. 돋을새김으로 표현한 듯 '조각된' 인물들은 고전미술의 위엄을 부활시키려는 시도로 볼 수 있습니다. 하지만 고대 그리스 로마 시대의 완벽함은 이제 추억에 지나지 않지요.

왜 다들 몸짓을 과장하고 있나요?

말소리를 몸짓으로 표현했기 때문입니다. 신체 언어가 목소리를 대신하는 것이지요. 오늘날엔 감정을 이보다 절제해 표현합니다. 이제는 과거와 달리 슬픔을 표현하려고 눈을 굴리거나 두 팔을 벌릴 필요가 없습니다. 하지만 이렇게 과장된 몸짓은 오랜 관습이었습니다. 배우가 쓸 법한 기교이자 관객에게 익숙한 규칙이지요. 실제로는 괴로움을 표현할 때 이처럼 극적인 행동을 하지 않습니다. 자연스럽지도 않고 가식적으로 보이니까요. 지금이야 이상해 보일지 모르지만 당시에는 이 같은 신체 언어를 하나의 미학으로 보았고 몸짓의 규범을 완벽히 통달할 때 미적 아름다움이 드러난다고 생각했습니다. 당대 철학자 디드로는 《배우에 관한 역설》이라는 대화 형식의 글에서 이런 생각을 풀어나가지요. 그는 감정을 더욱 실감나게 표현하는 전문적인 연기력은 오히려 배역에 몰입하지 않는 데서 나온다고 주장합니다. 이처럼 과장된 몸짓과 익살스러운 표정들은 20세기 초 무성영화에서도 흔히 볼 수 있습니다.

제목이 왜 <벌 받는 아들>인가요?

18세기, 그리고 그후로도 오랫동안 아버지의 권위는 성역이었습니다. 아들이 전쟁터로 떠나자 절망에 빠진 아버지가 결국 죽음에 이르고 말았으니 아버지의 말을 거역한 죄로 아들이 벌을 받는 것이지요. 이 그림은 아들의 죄의식과 후회를 강조하고 있습니다. 이 이야기의 1부에 해당하는 <배은망덕한 아들>에는 가족의 반대를 무릅쓰고 전쟁터로 떠난 맏아들이 등장합니다. 등에 작은 봇짐을 메고 지팡이를 짚으며 들어선 걸 보니 빈털털이로 걸어서 돌아온 모양이군요.

맏아들로서 아버지를 부양하고 무조건 순응하는 것이 도리임에도 책임감 없이 제멋대로 군 것이지요. 어머니의 생각도 다르지 않습니다. 당연히 안도하며 두 팔 벌려 환영할 것 같지만 오히려 돌아온 아들에게 매몰찬 모습을 보입니다.

진짜 있었던 일인가요?

그렇진 않습니다. 대다수 가정에서 있을 법한 평범한 상황을 다소 변형시켜 보여 준 것뿐이지요. 그뢰즈는 〈배은망덕한 아들〉과 〈벌 받는 아들〉이라는 2부작의 제목에 '아버지의 저주'를 덧붙여 도덕적 교훈을 전하려 합니다. 그리고 교훈적 성격을 부각시키기 위해 배경을 현실로 설정하고 있지요. 성자의 삶, 지옥에 떨어진 사람에게 내리는 형벌 등 종교적 소재 위주로 표현하던 도덕적 주제를 평범한 속인의 세계로 옮겨 놓은 것입니다. 계몽주의 시대에 발맞춰 종교적인 요소를 없애고 '효'라는 주제를 골랐다는 점에서 이 작품은 진정 현대적입니다.

가혹해 보이기도 해요.

디드로는 그림이 교훈을 전달할 때만 가치가 있다고 말한 바 있습니다. 이 그림도 교훈을 전달하는 데 목적을 두고 있지요. 그런 것 치고는 세부를 대담하게 묘사한 감도 없진 않습니다. 가령 울먹이는 누나의 옷매무새를 굳이 헝클어뜨려 놓지 않아도 충분히 슬픔에 잠긴 모습을 표현할 수 있었겠지만 대중의 취향도 무시할 순 없었던 거지요. 루키노 비스콘티 감독의 영화 〈표범〉에서 주인공 살리나 왕자도 이를 눈치챕니다. 그는 궁전에 걸린 이 작품을 바라보며 자신이 죽음을 맞이할 때는 딸이 그보다 자제력을 보여 주길 바라지요. 그러자 그의 무표정했던 얼굴 위로 한 줄기 눈물이 흘러내립니다. 이 그림에서 자신의 죽음을 읽은 그는 지독한 슬픔을 느끼며 자신과 함께 저물 한 시대의 종말을 감지합니다.

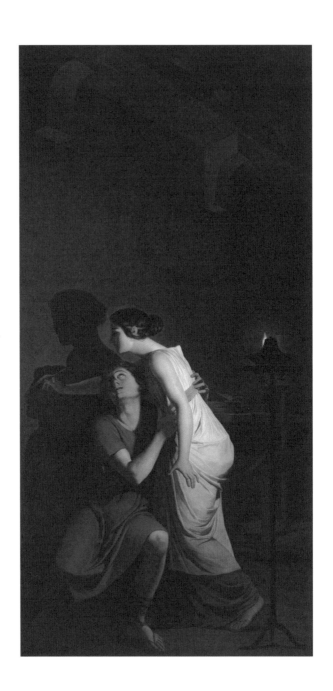

🔵 **두** 사람은 뭘 하고 있나요?

여자가 남자 쪽으로 몸을 기울여 벽에 드리워진 그림자의 윤곽을 따라 선을 덧그리고 있습니다. 자세가 조금 어설퍼 균형을 잃지 않도록 남자가 여자의 허리를 잡아 주고 있지요. 벽과 가까워지거나 멀어지기라도 하면 그림자 모양이 바뀔 테고, 그러면 여자도 처음부터 다시 그려야 할 테니 남자는 여자를 잡고 있는 동안 절대 움직여서는 안 됩니다.

🔵 **밤**이에요.

그래서 등잔불이 켜 있습니다. 오른편에 세워 둔 등잔불은 주위를 환하게 밝혀 주진 않아도 벽에 그림자를 드리우기에는 충분합니다. 이 여성은 디부타데스입니다. 그녀는 연인의 그림자를 유심히 지켜보다 문득 목탄으로 남자의 윤곽선을 그려 두어야겠다고 생각하지요.

🔵 **여**자가 새하얘요.

빛이 디부타데스를 직접 비추고 있는 데다 흰 드레스까지 입고 있어 하얀색이 한층 더 강하게 도드라집니다. 피부도 창백하군요. 옛날에는 남성보다 여성의 살결을 더 창백하게 묘사하는 경우가 많았습니다. 창백한 피부의 여성은 들판에 나가 일을 하느라 피부가 햇볕에 검게 탈 수밖에 없었던 일반 여성보다 더 고상하고 우아해 보인다는 게 그 이유였지요.

🔵남자가 걱정스러운 표정을 짓고 있어요.

물론 당황스럽겠지요. 군인인 그가 이튿날 먼 길을 떠나는 터라 둘만의 마지막 밤을 보내던 중에 벌어진 일이니 그럴 만도 합니다. 서로 나직하게 얘기를 주고받다 남자가 두 팔로 껴안으려는 순간, 벽에 나타난 그림자에 불현듯 사로잡힌 여자가 보이는 행동이 남자는 다소 엉뚱하게 느껴집니다. 창작에 몰두한 예술가와 함께하기란 쉬운 일이 아니지요. 그런데 디부타데스 역시 당황스럽긴 마찬가지인가 봅니다. 넋이 나간 듯 무의식 중에 왼손을 활짝 펼치고 있으니까요.

🔵자기 그림자를 같이 그려도 되잖아요.

물론 자신의 윤곽선도 얼마든지 그릴 수 있었겠지만 지금은 아닙니다. 우리는 그저 지켜볼 뿐 디부타데스가 현재 느끼는 내면의 감정까지는 알 순 없습니다. 편하게 훈수를 두는 입장이라면 무슨 말이든 할 수 있겠지요. 그녀는 지금 당장은 연인의 윤곽선을 그리는 일에 너무나 몰두한 나머지 다른 건 생각할 겨를이 없습니다. 바로 이 순간, 그녀는 난생 처음 그림을 그립니다. 그녀에겐 색다른 표현 방식이었지만 그 누구도 시도하지 않은 일이라 더 매력적으로 느껴진 것이지요. 우리도 그녀가 한 번에 모든 걸 소화해 낼 수 없다는 사실을 깨닫습니다. 자화상은 나중으로 미뤄도 상관없습니다.

🔵그림자는 흔하잖아요.

중요한 건 그림자의 발견이 아니라 디부타데스가 그림자를 보는 시각입니다. 그림자를 그리는 것은 차별화되는 특징을 부여하는 일입니다. 그녀는 그림자를

주목받을 가치가 있는, 다른 사람들 눈에 더 잘 띄고 더 오래 각인될 만한 것으로 변모시키고 있습니다. 수세기 동안 예술가들은 특별할 것 없는 일상적인 주제와 디자인, 형태, 재료를 화폭으로 (그리고 예술 전반에) 옮겨왔습니다. 그 뒤로 너 나 할 것 없이 모두가 이를 본보기로 삼았지요. 레오나르도 다빈치의 풍경화 속 멀리 떨어진 흐릿한 배경이나 드가가 뒤틀린 도형으로 표현한 목욕하는 여인들, 앤디 워홀이 광고에서 차용한 디자인, 세자르 발다치니의 압축된 자동차 등 일상적인 풍경을 예술로 승화시킨 예를 들자면 끝이 없을 것입니다.

화가가 지어낸 이야기인가요?

서기 1세기 로마의 저술가였던 플리니우스의 저서 《박물지》에 나온 이야기를 그림으로 옮긴 것이지요. 이 책에는 코린토스의 점토 공예가였던 디부타데스의 아버지가 이 그림자 그림을 보고 점토로 본떠 독특한 형상의 부조로 빚어냈다는 이야기가 실려 있습니다. 쉬베는 대다수 당대인들처럼 신고전주의자였습니다. 신고전주의자들은 이 그림에서처럼 선을 정확하게 그려 내는 작업을 중요시했으니 그에게는 더없이 좋은 주제였던 거지요. 그는 이 그림을 통해 회화 예술은 색으로 만들어 내는 우연의 산물이 아니라 세심한 선으로 나타낸 데생에서 탄생한다는 사실을 증명해 보입니다.

남자가 떠나지 않았다면 그림자 그림을 그리지 않았을 거예요.

그럴지도 모르지요. 연인이 떠난다는 말에 디부타데스가 갑작스레 보인 반응이 니까요. 이대로 떠나 보낼 수는 없었으니 어떻게든 곁에 둘 방법을 생각해 내야 했고, 그러다 그림을 떠올린 것이지요. 얼굴과 몸의 윤곽을 그대로 따라 그려서 남자와 꼭 닮아 보이는군요. 이 단순한 일화는 결핍이 예술을 탄생시킨다는 사실을 일깨워 줍니다. 그런 점에서 예술은 자연을 모방하는 것 이상의 훨씬 심오한 목적을 지닙니다. 이를테면 여백에 생명을 불어넣거나 추억을 간직하게 해 주거나 천상의 세계를 창조해 내거나 꿈과 악몽을 구현해 내기도 하지요. 디부타데스는 이 같은 그림의 목적에 대해서는 전혀 알지 못했지만 나름의 직관을 발휘해 하나의 세계를 창조하고 있습니다.

실제로 그림을 발명한 사람은 누구예요?

그림이 수천 년 전 선사 시대의 동굴에서 맨 처음 발견되기는 했지만 언제 누가 최초로 그린 것인지는 알려진 바가 없습니다. 사물의 기원에 관한 이야기들이 생겨나는 것도 이 때문이지요. 문학 작품들도 이처럼 아직 밝혀지지 않은 것들에 대한 설명을 보태려는 시도로 볼 수 있습니다. 이 그림에 담긴 이야기는 그리스 예술의 특징을 보여 줍니다. 플리니우스가 기원전 630년에 등장한 일명 '흑색상 도기black-figure pottery'의 유래를 상상력 넘치는 감성적 이야기로 풀어낸 것이지요. 흑색상이란 황토색 점토에 검은색으로 나타낸 형상을 말합니다. 코린토스에서 들여온 이 기법은 곧 아테네 전역으로 퍼져 나갔고, 이 때문에 플리니우스도 이곳을 디부타데스의 사랑 이야기가 펼쳐지는 배경으로 설정합니다.

신고전주의자는 사실적인 그림을 왜 중요시한 건가요?

중세인들은 주문하는 대로 그림을 그려 주는 화가를 장인으로 여겼습니다. 이들의 솜씨를 높이 평가하긴 했지만 그뿐이었지요. 하지만 이탈리아 르네상스 운동으로 이런 풍조가 바뀌었고 17세기로 접어들면서 작품의 지적 요소도 차차 인정받기 시작했습니다. '회화는 정신적인 것이다'라는 말을 남기기도 한 레오나르도 다빈치의 관점을 빌리면 세 가지 주요 미술 형식(건축, 조각, 회화)의 공통도구인 데생은 기술적인 창작물이자 머릿속 생각을 시각적으로 구현해 내는 일입니다. 그런 의미에서 이탈리아어 '디세뇨_disegno_'도 '디자인'뿐만 아니라 '데생'을 뜻하기도 하지요. 수백 년에 걸쳐 다양한 미술교육기관에서는 데생을 최우선으로 지도해 왔습니다. 화려한 색채와 동적인 운동감을 강조한 18세기 미술 양식 _{바로크·로코코 미술을 가리킴-편집자주}에 대한 반발로 등장한 신고전주의는 품위와 도덕성을 강조했지요.

지금도 벽에 그림을 그리는 사람들이 많아요.

길거리 예술은 도시에서 점차 흔해지고 있습니다. 그리스 예술과는 완전히 다른 길거리 예술은 수단이나 결과물을 떠나 공간에 대한 권리를 주장하고 의미 있는 메시지를 전하는 데 그 목적이 있습니다. 집단에 대한 소속감을 드러내거나 개인의 존재감을 나타내거나 기억의 수단이 되기도 하지요. 1978년 에르네스트 피뇽 에르네스트는 파리 시내 담벼락에 요절 시인 아르튀르 랭보의 전신 그림을 전시하는 길거리 예술을 선보였습니다. 랭보가 흰 바탕에 검은 형상으로, 과거에서 회귀한 듯 어깨에 가방을 둘러맨 채 기약 없이 떠도는 여행자의 모습으로 등장하는 이 작품은 디부타데스의 그림자 그림처럼 갑작스레 나타나 움직이는 듯하지요.

서재에 있는 나폴레옹

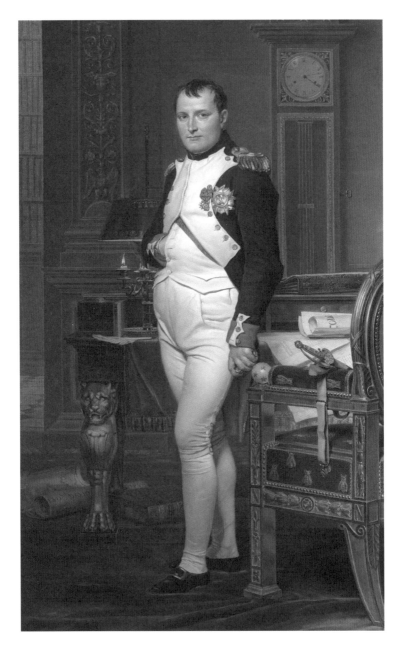

군인이 서 있어요.

이 군인은 프랑스 황제 나폴레옹 1세입니다. 흰색 상하의에 붉은 소맷부리가 달린 군청색 군복은 주로 일요일에 착용하는 옷으로, 제국 근위 보병대 대령 복장입니다. 팔걸이 의자에는 검이 놓여 있군요. 그는 지금 서재에 서 있습니다.

가구가 금으로 만들어졌어요!

목재에 금박을 입혔을 뿐인데도 퍽 화려해 보이는 데다 붉은색 벨벳과 어우러져 더욱 눈부시게 빛납니다. 서재의 일부에 불과하지만 여기가 어딘지는 충분히 짐작할 수 있겠군요. 이곳은 바로 튀일리궁입니다.

어딜 가려는 것 같아요.

근위병을 살피러 나서는 참입니다. 조각상에서처럼 초상화도 이렇게 한쪽 다리를 살짝 구부린 모습으로 그려질 때가 많지요. 두 다리를 쭉 편 모습보다 우아하고 역동적으로 보이기 때문입니다. 눈이 이쪽을 향하고 있는 걸 보면 예의 바른 사람이 으레 그렇듯 우리를 맞이하려고 자리에서 막 일어선 듯하군요.

양탄자가 구겨져 있어요.

팔걸이 의자를 밀어내다가 양탄자가 밀린 건지도 모르지요. 이런 세부 묘사는 화가가 연출한 것입니다. 나폴레옹의 힘찬 기상을 나타내면서도 그림에 자연스러운 느낌을 더해 주리라 생각한 거지요. 나폴레옹도 우리와 같은 평범한 사람임을 보여 준다는 점에서 이런 사소한 무심함이 다소나마 위안이 되는군요.

🔵 다리 뒤에 사자 조각상이 보여요.

책상 다리에 새겨진 장식물입니다. 나폴레옹은 수년 전 이집트 원정을 떠났을 때 피라미드와 거대한 사자 머리 석상을 처음으로 마주하지요. 사자 석상을 본 뜬 이 의자는 당시 최신 유행이었습니다. 어두침침한 구석 자리에 놓인 황금색 사자는 충견인 양 주인을 지켜 주는 것처럼 보입니다. 생일이 8월 15일이었던 나폴레옹의 별자리(사자자리)를 상징하기도 하지요.

🔵 왼손에 쥐고 있는 건 뭐예요?

서명한 문서를 봉인할 때 쓰는 도장을 쥐고 있군요. 도장을 꽉 쥐고 있는 모습은 나폴레옹의 결정이 막대한 영향력을 갖고 있으며, 한번 내린 결정은 번복하지 않는다는 사실을 보여 줍니다. 방금 이 도장을 썼으니 들고 있는 걸 테고, 또 쓸 일이 곧 생길 테지요. 그는 업무를 아직 마치지 못했습니다.

🔵 탁자 위에 종이가 어질러져 있어요.

대부분 꼼꼼히 들여다봐야 할 서류임을 알 수 있습니다. 큰 두루마기에는 '법전 code'이라고 쓰여 있는데, 이는 황제 나폴레옹의 주재 하에 제정된 민법전Civil code 을 가리키지요. 이 나폴레옹 법전은 프랑스 법률의 토대가 되었고 유럽 내 프랑스 식민지에도 공포되었습니다. 아래쪽에 '1812년'이라는 연도가 쓰인 두루마기에는 화가의 서명이 적혀 있군요. 자신의 이름은 하등 중요하지 않다고 생각하는 듯 바닥에 나뒹굴고 있습니다.

촛불이 꺼지려고 해요.

날이 밝고 있으니 촛불을 켤 필요는 없을 테지요. 시계 바늘이 4시 13분을 가리키는 걸 보니 나폴레옹은 밤을 지새우며 업무를 본 모양입니다. 지금도 잠을 청하기는커녕 또다시 집무를 보러 나서는 참이지요. 다비드는 괘종시계 측면에 태엽을 감는 열쇠를 세심하게 그려 넣었습니다. 이 시계가 문제없이 돌아가고 있고 시간을 정확히 알려주리라는 건 의심의 여지가 없겠군요.

팔걸이 의자가 자리를 많이 차지해요.

왕좌에 버금가는 상징적인 의자입니다. 엠파이어 스타일의 이 팔걸이 의자는 다비드가 디자인한 것입니다. 그는 그림만 그린 게 아니라 가구도 제작했으며 대규모의 공공행사도 주관했지요. 실제론 나폴레옹의 서재가 아닌 베르사유 궁전 그랜드 갤러리에 놓여 있었으니 다비드도 무척 자랑스러웠겠지요. 그는 이 의자의 빨간색 바탕에 황금색으로 꿀벌 문양을 그려 넣었습니다. 꿀벌은 민족의 단결과 공공의 일을 상징하며, (여왕벌과 같은) 최고 통치자의 권력은 최대 다수의 뜻대로 행사됨을 나타냅니다. 다비드가 엄선한 장식품 덕분에 나폴레옹은 권력의 상징인 사자와 끊임없는 노동의 상징인 꿀벌 중간에 끼어든 셈이 됐군요.

나폴레옹은 이 포즈를 오랫동안 취하고 있었나요?

그러기엔 너무 바빴답니다. 아주 드물게 모델로 서기도 했지만 그마저도 아주 잠깐 동안에 불과했지요. 사실 포즈를 취할 필요조차 없었습니다. 나폴레옹은 이 그림을 의뢰한 적이 없었으니까요. 이 그림은 스코틀랜드 수집상이자 나폴레옹의 열렬한 숭배자였던 더글라스 경이 주문한 것입니다. 이 같은 초상화는 밑그림이나 단숨에 그린 대략적인 스케치만으로도 완성할 수 있었습니다. 스케치

에 모델의 얼굴을 덧그리고 필수적인 세부 묘사(여기서는 철관훈장과 레종 뒤뇌르 휘장)를 덧붙이는 식이었기 때문이지요. 실내 장식도 연출한 것입니다. 궁정화가들은 평소에도 이렇게 작업했습니다. 그가 초상화를 승인받기 위해 나폴레옹에게 보여 주자 매우 만족하며 이렇게 말했다고 합니다. "친애하는 다비드, 날 정확히 봤소. 짐은 밤에는 민족의 안녕을 위해, 낮에는 민족의 영광을 위해 일한다오."

11~13세 눈높이

나폴레옹은 왜 조끼에 손을 넣고 있나요?

당시 품격 있는 남자라면 이런 자세로 서 있었습니다. 아무것도 들고 있지 않을 때는 두 팔을 아무렇게나 두고 서 있는 것보다 나아 보였기 때문에 예절 지침서에서도 이 자세를 추천했지요. 한편으론 개방적이면서도 숫기가 없어 보이기도 합니다. 이 자세는 고대 그리스 로마 시대 조각상에서 기원을 찾을 수 있습니다. 기원전 4세기 아테네의 군인이자 뛰어난 웅변가이면서 정치가였던 아이스키네스의 석상도 이 자세를 취하고 있지요. 이 자세를 취하고 있는 나폴레옹의 모습은 1801년 장 밥티스트 이자베이가 처음으로 그렸고, 1803년에는 장 오귀스트 도미니크 앵그르가 바통을 이어받았습니다. 앵그르는 1805년, 부르주아 상류층이었던 리비에르 부인의 초상도 이런 모습으로 묘사했지요. 예의범절을 보여 주는 이 자세가 황제의 전매특허는 아니었지만 나폴레옹의 대표적인 이미지로 점차 굳어졌습니다.

왜 의자에 앉은 모습을 그리지 않았나요?

왕좌에 앉은 듯한 모습을 그린 좌상화였다면 권력을 암시했겠지만, 이 같은 입상화는 행동을 환기시킵니다. 그는 더 이상 젊지 않았고 군복도 풍만한 체형에 어울리지 않았지요. 당시 불면증 때문에 불안증과 피로에 시달렸다고 전해진 나폴레옹은 다비드가 10년도 더 전에 그린, 늠름한 군마에 올라 생 베르나르 협곡을 넘던 활기 넘치는 모습과는 퍽 달라져 있었습니다. 그 그림에는 선인들의 영예로운 발자취인 양 한니발과 샤를마뉴의 이름이 바위에 새겨져 있었지만, 지금은 빨간색과 초록색 가죽으로 장정된 두툼한 《플루타르코스 영웅전》만 곁에 놓여 있지요. 1세기 무렵 철학자 플루타르코스가 집필한 이 책은 수세기 동안 사상가들의 참고서였습니다. 다비드는 역사적 위인들의 전기를 나폴레옹의 발치에 두어 역경을 상징적으로 전달하고 있는 것이지요. 알렉산더 대왕, 줄리어스 시저, 키케로를 비롯한 수많은 인물들이 영원토록 그의 곁을 지켜 주고 있었으니 그도 서 있을 수밖에 없었습니다.

요즘 왕족이나 대통령 사진은 이보다 단순해요.

초상의 변치 않는 목적은 중요 인물을 생생하게 포착하는 것입니다. 공식 사진이 전 세계 모든 사람들에게 배포되는 요즘은 더더욱 그렇지요. 따라서 구도가 효과적이어야 합니다. 서가가 보이는 집무실이나 바람에 나부끼는 깃발을 배경으로 서 있는 모습은 지식과 권력, 문화적 취향, 패기, 가동성 등 그때그때 다른 인상을 전달합니다. 모델의 일반적인 자세(서 있는 자세, 앉은 자세, 관객을 마주보는 자세 등)는 이런 암시를 더욱 부각시키지요. 하지만 이 초상화에서 확인할 수 있듯 하찮은 디테일이란 없는 법입니다.

전함 테메레르

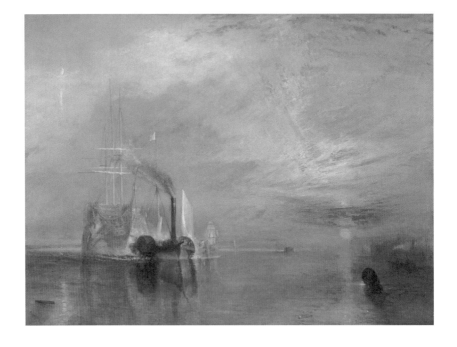

바다에서 전쟁이 벌어지고 있나요?

화가는 물론 삼엄한 분위기를 연출하고 싶었습니다. 심각한 일이 벌어지고 있으니 우리도 순간 긴장하게 되지요. 그런데 바짝 붙어 있는 세 척의 선박은 서로 충돌한 것도, 무기를 쓰는 것도 아닙니다. 어두운 색의 작은 배가 흰색의 거대한 테메레르호를 템즈강을 가르며 예인하는 중이지요.

무거운 배를 끌고 오기가 힘들었을 거예요.

그렇긴 해도 이제 돛이 없어 홀로 나아갈 수 없으니 끌고 올 수밖엔 없었습니다. 반면, 증기선인 작은 배는 연통으로 연기를 내뿜으며 전력을 다해 나아갑니다. 작은 배가 더 힘이 센 셈이니 무리 없이 이 일을 해내겠지요.

테메레르호가 햇빛에 반짝이고 있어요.

정확히 말하면 사실과 다르게 묘사하고 있습니다. 원래 모습대로 짙은 노란색과 검은색으로 그리지 않고 화려한 색으로 윤색한 것이지요. 화가가 직접 보살펴 주고 싶었던 듯 퇴역을 기념하기 위해 말끔히 '단장한' 모습입니다. 흰색과 황금색으로 나타낸 테메레르호는 지금 막 덧칠한 듯 눈부시게 빛나고 있군요.

배에 사람들이 많이 타고 있나요?

옛날엔 선원이 많았지만 이젠 아무도 타지 않고 형체만 남았습니다. 40년 동안 활약한 이 거대한 함선은 이제 너무 낡고 닳아 수명을 다했지만 무용지물이 된 난파선처럼 바다에 그냥 둘 순 없었으니 육지로 가져와 해체하려는 것이지요.

●● 화가는 왜 이 배에 관심이 있었나요?

화가뿐만이 아니었습니다. 트라팔가르 해전에서 프랑스를 격퇴하는 데 결정적인 역할을 해냈으니 영국인이라면 누구나 역사에 길이 남을 전함으로 기억하지요. 당시 긴박했던 상황은 이랬습니다. 영국 해군을 지휘하던 넬슨 제독이 르두터블호에서 날아온 적탄에 치명상을 입자 단 15분만에 빅토리호는 프랑스-에스파냐 함대에 함락될 위기에 놓입니다. 하지만 구조선 테메레르호가 르두터블호와 포격전을 벌여 수병들을 전멸시키지요. 넬슨 제독은 이미 숨을 거둔 뒤였지만 빅토리호는 굳건했고, 1805년 10월 21일 프랑스는 대패하고 맙니다. 나폴레옹은 두 번 다시 영국 해군에 도전장을 내밀지 못했지요.

●● 테메레르호를 한가운데에 그려도 되잖아요.

테메레르호에 경의를 표하는 그림인데도 정작 테메레르호는 측면에 작게 그려져 있군요. 테메레르호가 외면당하는 현실을 강조하기 위해 일부러 그렇게 그려넣은 것이지요. 테메레르호는 더 이상 스타가 아니었습니다. 한복판에 그려 전면에 부각시켰다면 테메레르호의 실상과는 동떨어진 그림이 됐겠지요. 화가는 테메레르호가 점차 시야에서 사라지며 남길 공허감을 오른쪽의 드넓은 빈 공간으로 표현하고 있습니다.

●● 저녁놀이 배만큼 커다래요.

해가 질 무렵에 일어난 일이니 미묘한 빛의 변화에 늘 민감했던 화가가 이 기회를 빌려 더욱 풍부한 효과를 만들어 낸 것이지요. 숨막히게 아름다운 일몰이 테

메레르호가 엄숙하게 퇴장하는 최후의 모습을 부각시켜 그림에 담긴 의미를 한층 더 강조하고 있습니다. 터너가 당시에 느낀 격렬한 감정이 이 화려한 황혼빛에 고스란히 담겨 있는 셈이지요. 이 순간을 놓치고 싶지 않았던 그는 자연 풍광을 모두 동원해 이 영웅의 장엄한 장례식을 거행하고 있습니다.

⬤ 자세히 보이지 않아요.

우리도 다른 이들과 마찬가지로 멀리 떨어져 있습니다. 그저 수수방관할 수밖에 없는 상황이라 저 먼 곳에서 벌어지는 일을 자세히 알 순 없겠지요. 망원경이 없으니 눈이라도 가늘게 뜨고 가늠해 보지만 색칠한 부분 말고는 잘 보이지 않습니다. 터너도 테메레르호를 자세히 묘사할 생각이 없었습니다. 그러기엔 이미 늦었으니까요. 그가 연출하는 장면은 기념식이 아니라 작별 인사입니다. 눈물을 참으면 눈에 눈물이 그렁그렁하게 차 올라 앞이 잘 안 보이지요. 나중엔 눈에 보이던 것마저 기억과 뒤섞이면서 과거와 현재가 겹쳐집니다. 노인의 모습에서 문득 젊은 시절이 스칠 때가 있듯 터너도 이날 그런 경험을 한 건지도 모르겠군요. 실제론 하나만 남은 돛대를 세 개로 그려 넣었으니 말입니다.

⬤ 아무 일도 일어나지 않는데 그림이 움직이는 것처럼 보여요.

터너는 색채와 빛, 움직임의 대비 효과에 공을 들여 역동적인 장면을 연출하고 있습니다. 범선과 증기선의 속도, 하늘에 떠다니는 구름, 바다의 잔물결, 바다에 반사된 모습, 불타는 하늘을 한데 융화시켜 이 사건과 그림 모두에 생기를 불어넣고 있지요. 그는 낭만주의 화가답게 긴장감과 힘의 균형을 중시했습니다. 불안정해 보이는 이 장면은 생동감을 부여하는 동시에 감정을 동요시키고 격정을 불러일으킵니다. 화가 내면의 풍경이 자연 풍광으로 승화된 것이지요.

● 역사화로 볼 수 있나요?

터너가 작품으로 남기기도 했던 트라팔가르 해전에 비하면 보잘것없는 장면이지요. 하지만 트라팔가르 해전 직후가 아닌 30년 뒤에 일어난 일을 묘사하고 있어 그만의 시각이 더더욱 독창적으로 느껴집니다. 테메레르호는 소임을 다했고 그 무용담도 이제 옛날 이야기가 되었습니다. 더 이상 중요한 일이 아니기에 그리지 않은 것이지요. 하지만 그는 이 일화가 어떻게 기억에 각인돼 긴 여운을 남기는지를 보여 주고 있습니다. 테메레르호의 퇴역식을 지켜보는 것은 영원한 작별임을 잊지 않은 채 영광의 승전을 마지막으로 축하해 주는 것입니다. 역사화는 맞지만 화가의 깊은 애착이 드러나는 역사화라는 점이 다르지요.

● 이 그림은 인기가 많았나요?

큰 인기를 끌기도 했고 터너가 개인적으로 좋아하는 작품으로 꼽기도 했지요. 이 그림은 아직도 영국인들의 많은 사랑을 받고 있습니다. 영국 역사의 주요 시기를 다루고 있다는 주제도 그렇지만, 어제의 용사들에 보답하고픈 마음과 말년에 이들이 느꼈을 고독감, 이들에게 보내는 찬사, 이후 방치된 이들의 삶이라는 근원적인 인간사를 담고 있기 때문이지요. 테메레르호 이야기는 영광의 순간부터 말년의 쇠퇴에 이르는 인간의 생애를 나타냅니다. 당시 터너도 더는 청년이 아니었습니다. 이 노령의 화가는 (작은 증기선의 힘이 상징하는) 산업 발전에 매혹되는 한편으로, 이제는 쓸모를 다한 이 아름다운 배에 연민을 느끼고 있습니다. 하나의 일화를 묘사하는 데 그치지 않고 죽음에 대한 성찰로 주제를 확장시키고 있는 셈이지요.

20세기 추상화가들은 때때로 자연을 있는 그대로 모방하지 않는 터너의 대담성을 높이 샀습니다. 뚜렷한 형체 없이 순수한 물감만으로 나타낸 부분들이 특히나 두드러지는 그의 작품들에서 그가 진정으로 표현하고자 했던 건 육안으로 보이지 않는 순간들이었습니다. 터너는 그림이란 눈에 보이는 것을 묘사하는 게 아니라는 듯 불시에 모습을 드러내는 순간과 그 무엇도 보이지 않는 찰나의 순간이라는 두 극단을 묘사해 내기 위해 부단히 노력하며 기존의 한계를 뛰어넘으려 했습니다. 이 그림도 우리가 이 세계에 살고 있음을 뜨겁게 실감하는 감성, 즉 낭만적인 직관을 보여 줍니다. 터너의 작품 세계와 추상성을 잇는 연결 고리가 바로 여기에 놓여 있지요.

5~7세 눈높이

왜 길바닥에 앉아 있는 거예요?

자매는 지금 길가에서 쉬는 중입니다. 비 온 뒤 흐릿하게 갠 날씨로군요. 폭풍우가 잦아들면서 하늘에는 쌍무지개가 떴습니다. 옷은 아직 젖어 있겠지만 차츰 온기도 돌기 시작합니다. 자매는 옷도 말릴 겸 햇빛을 받으며 쉬고 있지요.

언니는 아코디언을 갖고 있어요.

둘의 옷차림과 동생의 닳은 신발만 봐도 자매가 매우 가난하다는 걸 알 수 있습니다. 손을 뻗으면 닿을 수 있는 무릎 위에 올려 둔 걸 보니 아코디언은 언니가 가장 아끼는 물건인가 보군요. 눈이 안 보이는 언니는 길거리에서 아코디언을 연주하며 푼돈을 법니다. 자매는 행인들이 좋아할 만한 노래도 알고 있겠지요.

둘이 손을 잡고 있어요.

무슨 일이 있어도 자매는 함께합니다. 둘은 있는 힘껏 서로를 보살피고 있지요. 언니는 어떤 상황에서도 어린 동생을 지켜 주고 싶은 듯 외투로 폭 감싸 안고 있습니다. 동생은 언니에게 길을 안내하는 역할을 해내야 하지요.

주변에 새가 많아요.

눈먼 소녀가 악기를 연주하지 않는데도 그림에는 나름의 배경 음악이 흐릅니다. 바로 새가 지저귀는 소리이지요. 우리 귀에 들리진 않지만 눈먼 소녀는 들판의 낟알을 쪼아 먹는 새들이 지저귀는 소리에 귀를 기울이는 듯합니다. 자연의 섭리에 따라 그날그날 먹고사는 하루살이 인생임은 새나 자매나 마찬가지로군요.

머리색이 달라요.

형제자매 사이라도 머리카락 색깔은 다를 수 있습니다. 게다가 머리색이 다르면 그림의 단조로움을 피할 수 있지요. 당시 화가들은 희귀한 빨간 머리를 빼어난 미의 징표라 생각해 그림에 자주 그려 넣었습니다. 언니와 달리 햇살에 반짝이는 금발로 묘사된 동생은 영적인 존재로 변하는 듯하군요. 화가는 언니를 구릿빛 머리로, 동생은 금발로 표현해 제각기 경탄할 만한 개성 있는 아름다움을 부여하고 있습니다.

언니가 장님인 건 어떻게 아나요?

화가는 언니의 목에 '장님을 불쌍히 여겨 주세요'라고 쓰인 작은 푯말을 그려 넣었습니다. 이것만으로도 충분히 알 수 있지만 자세도 세심하게 표현했기 때문에 굳이 푯말을 읽지 않더라도 상황을 대략 짐작할 수 있지요. 인적이 드문 외진 곳이라 경계를 늦춰선 안 될 텐데도 눈을 감고 있으니 장님임을 쉽게 알아차릴 수 있는 것입니다. 언니는 새가 지저귀는 소리를 들으며 태양의 온기를 받으려 얼굴을 내밀고 있는 듯합니다. 아니면 손가락 사이로 스치는 풀잎의 향기를 맡고 있는 걸까요. 시각을 잃은 까닭에 그녀의 청각과 촉각, 후각 같은 그 외 감각들은 더더욱 예민하게 반응합니다.

언니가 입은 숄에 나비 한 마리가 앉아 있어요.

나비 덕분인지 평화로운 분위기가 느껴집니다. 눈먼 소녀가 미동도 없이 앉아 있으니 나비가 기꺼이 숄에 내려앉은 모양이군요. 사실 화가는 일부러 나비를

그려 넣었습니다. 나비는 고대 그리스 로마 시대에는 영혼을, 이후 그리스도교 전통에서는 영생의 약속을 상징합니다. 지상에서 가엾은 애벌래처럼 살아갈지 언정 죽음이라는 '탈바꿈(변태)' 과정을 거치면 나비만큼이나 아름답고 홀가분하며 자유로운 존재가 되리라는 구원을 의미하는 것이지요. 자매는 비참한 생활을 견디고 있겠지만 화가는 두 사람을 자연과 완벽하게 어우러져 신에 가까워진 존재로 묘사하고 있습니다. 언니가 입은 옷과 나비의 날개를 똑같은 색으로 칠한 세심함도 돋보이는군요.

왜 쌍무지개를 그린 건가요?

화가는 보기 드문 쌍무지개를 그려 넣어 자칫 단조로운 장면이 됐을 뻔한 그림에 깊이를 더하고 있습니다. 두 주인공이 발산하는 신비로운 품격을 자연이 최대한 돋보이게 하려는 듯 진귀한 광경이 펼쳐지고 있는 것이지요. 시적 주제로 삼는 경우가 많긴 하지만 무지개는 사실 성경에 일찌감치 등장합니다. 대홍수 끝에 하느님이 인간의 죄를 사하고 화해하는 장면에서 하느님과 인간의 회복된 관계를 가리키는 상징으로 언급되기 때문이지요. 신화에서는 희소식의 전달자인 무지갯빛 여신 이리스를 상징합니다. 이 그림에서는 이 두 상징을 동시에 나타내는군요. 아니면 무지개 끝에 보물을 묻어 두었다고 전해지는 레프러콘 이야기(아일랜드 민담)에서 영감을 받은 걸까요.

👤 언니는 예수를 안고 있는 성모처럼 보여요.

숄을 두른 모습 때문인지 베일을 쓴 성모 마리아와 실루엣이 비슷해 보입니다. 게다가 자매는 〈성모 마리아와 아기 예수〉나 〈성(聖)가족〉 같은 성화에서 볼 수 있는 삼각형 구도를 이루고 있습니다. 언니의 머리 바로 위에 그려진 쌍무지개가 하늘에 가까워지는 모습을 강조하는 데서 알 수 있듯 밀레이는 두 자매를 성스러운 존재로 그리고 있습니다. 전체 화면에 비치는 강렬한 빛은 이런 분위기를 더욱 고조시키지요. 빗물에 씻겨 티 하나 없이 청명한 풍경이 사진처럼 선명하게 펼쳐진 장면을 보노라면 앞을 볼 수 없는 소녀의 처지가 더더욱 잔인하게 느껴집니다. 하지만 밀레이는 눈에 보이는 빛과 소녀 내면의 (그보다 더 강력한) 빛을 극명하게 대비하려는 듯 소녀에게 특유의 평정심을 부여하고 있지요.

👤 실제로 있는 곳인가요?

영국의 여느 풍경과 다를 바 없는 평범한 배경이라 생각하기 쉽지만 사실 밀레이는 자신이 가장 좋아하는 곳 중 하나인 서섹스 지방의 윈첼시를 화폭에 옮기고 있습니다. 그의 친구였던 윌리엄 홀먼 헌트와 단테 가브리엘 로제티를 비롯해 많은 작가와 화가 들이 이 고요한 마을의 낭만적인 풍경에 반해 이곳을 찾았지요. 윈첼시의 진면목을 알아본 터너도 과거 이곳에서 작품 활동을 한 적이 있습니다. 밀레이는 윈첼시를 수없이 드나들다 결국 가족과 정착하기로 합니다. 아코디언 풀무에 비친 파란 하늘처럼 상징성을 강조할 의도로 상상을 덧댄 부분도 없진 않지만 실제로 존재하는 곳을 그린 셈이지요. 이후 그는 이 그림을 일부 수정합니다. 처음에는 두 개의 무지개색 순서를 똑같이 그렸다가 바깥쪽 무지개

색깔은 안쪽과 정반대라는 지적을 받곤 이내 정정한 것이지요.

●화가는 빈곤 문제를 비판하고 싶었던 건가요?

그렇진 않습니다. 당대 현실과 밀착된 주제를 골랐음에도 오히려 신비롭게 느껴질 만큼 빈곤을 이상화하고 있지요. 이 그림이 인기를 끈 것도 일부는 이런 이유 때문이었습니다. 양심에 가책을 느끼게 하거나 거북한 기분을 들게 하지 않고도 사람들의 눈길을 사로잡았던 것이지요. 그런 점에서 빅토리아 시대 작가인 찰스 디킨스나 조지 엘리엇의 소설처럼 영국 사회의 온갖 병폐를 적나라하게 그리며 빈민의 고통을 비판한 작품들과는 전혀 달랐습니다. 밀레이가 자매에게 연민을 느낀 건 분명하지만 이 작품에 드러난 그의 관점은 감정보다는 미학에 가깝지요. 예술은 가난을 얼마든지 초월할 수 있다는 듯 빈곤은 멀게만 느껴질 뿐입니다.

클로드 모네 Claude Monet
1866년 | 캔버스에 유채
225×205cm | 프랑스 오르세 미술관

산책하는 중인가요?

먼 데까지 나가 산책하는 건 아닙니다. 그저 정원을 거닐면서 한 번씩 발길을 멈추고 꽃을 꺾고 있지요. 한 사람은 편하게 자리를 잡고 앉아 꺾어 둔 꽃을 종류별로 골라내고 있군요. 서두를 일이 없으니 나무 그늘에서 한가롭게 담소를 나누는 이들도 있습니다.

날씨가 좋아요.

화가는 연중 가장 온화한 계절을 배경으로 인물들을 그려 넣었습니다. 지금은 봄이고 따뜻한 미풍도 불어옵니다. 화가에겐 야외에서 몇 시간이고 작업하기에 좋은 계절이지요. 봄꽃을 그리며 밝은 색상을 마음껏 써 볼 수도 있습니다.

풍성한 드레스를 입고 있어요.

당시 유행하던 드레스를 입으려면 허리를 꽉 조이는 코르셋과 크리놀린(치마가 넓게 퍼진 형태를 유지시켜 주는 단단한 후프 모양의 틀)을 착용해야 했습니다. 크리놀린이 넓으면 넓을수록 더 고급스러워 보였지요. 하지만 잔디에 앉아 있는 우아한 여성처럼 드레스에 폭 싸여 한가운데 덩그러니 혼자 있으면 다가가기가 난감할 수밖에요. 그래도 이 치마폭은 그리 과하진 않은 편이군요.

왜 여자만 있는 건가요?

남자가 있었다면 편하게 대화를 나누지 못했겠지요. 편안한 분위기로 보아 특별한 목적이 있는 건 아닌가 봅니다. 중요한 건 화가가 밝은색을 마음껏 써 볼 수 있다는 점입니다. 모네는 흰색과 옅은 노란색 바탕에 줄무늬와 물방울 무늬 등을 그려 가며 밝은 색감을 표현하고 싶었습니다. 당대 남성들은 주로 어두운 검은색 정장을 입었기 때문에 그리지 않기로 한 것이지요.

이 사람들은 누구예요?

누군지는 중요하지 않습니다. 인물의 감정을 담을 의도가 아니었으니 딱히 주인공이라 할 만한 사람은 없지요. 여성을 그리면 실루엣과 형태, 색을 조화롭게 쓸 수 있어 작품의 균형미를 꾀할 수 있었습니다. 모네가 그린 인물은 실은 두 명입니다. 뒤편에 있는, 이름을 알 수 없는 빨간 머리 숙녀는 이전에도 모네의 그림에 모델로 선 적이 있습니다. 다른 세 사람은 훗날 그의 아내가 된 카미유입니다. 그녀에게는 이런 드레스가 없었으니 의상 화보를 보고 그린 것이겠지요.

그림이 선명하지 않아요.

정원 산책로를 거니는 경험을 화폭에 옮기고 싶었기 때문이지요. 우리도 나뭇잎이 전부 몇 개인지 세거나 꽃송이와 수많은 꽃잎의 윤곽선을 정확히 구분해 낼 일은 없습니다. 우리가 알고 있는 지식과 실제로 우리 눈에 보이는 것이 다르듯 모네도 형태를 흐릿하게 처리해 눈에 보이는 그대로를 전달하고 싶었던 거지요. 얼굴 생김새마저 희미하군요. 모네는 어린 시절 실물과 꼭 닮은 인물화를 그려

카페에서 판매한 적은 있지만 화가가 된 후로는 형체를 암시하는 기법을 선호했기 때문에 얼굴이 가려지도록 인물을 배치할 때가 많았습니다.

멋진 그림이에요.

요즘이야 그런 평이 많지만 당시엔 이 그림을 마음에 들어한 사람이 거의 없었기 때문에 1867년도 살롱전에서도 낙선하고 말았습니다. 유명인도, 극적인 사건도 없어 딱히 주제가 드러나지 않는다는 혹평을 받았지요. 감정도, 이국적인 풍경도, 새로운 시도라 할 만한 것도 없는 데다 심지어 현실을 충실히 묘사한 그림도 아니라고 본 것입니다. 사람들은 집밖으로 나가면 누구나 마주치는 풍경을 묘사한 이 그림이 터무니없다고 생각했습니다. 더군다나 정원처럼 흔해 빠진 장소와 누군지 모를 인물들을 그리려고 그렇게 큰 판형을 골랐다는 데 놀라움을 금치 못했지요. 큰 판형은 역사, 종교, 신화처럼 '품격 있는' 주제만을 위한 특권이었기 때문입니다. 이 그림이 외면받았던 이유는 이처럼 한두 가지가 아니었습니다. 다행히도 동료 화가들을 비롯한 많은 이들이 모네의 독창성을 알아보았고, 화가이자 친구였던 프레데리크 바지유는 이 그림을 직접 구입하기도 했지요.

화가는 이 그림을 정말 야외에서 그렸나요?

화실에서 완성하긴 했지만 첫 작업 장소는 자신이 살고 있던 빌 다브레의 한 정원이었습니다. 하지만 캔버스가 워낙 커서 정원에 도랑을 판 후 도르래를 이용해 그림을 올렸다 내렸다 하며 작업을 이어가야 했지요. 이 작품은 화가가 젊은 시절, 큰 캔버스가 눈에 더 잘 띄었던 살롱에 출품할 목적으로 그린 것입니다. 그 뒤로는 옮기거나 가지고 나가기에 편하고 호사가가 아닌 수집상들도 쉽게 구입할 수 있는 적당한 크기를 사용했지요.

인상주의 그림에는 정원이 자주 보여요.

산업화가 급속도로 진행되던 당시에는 원예가 유행이었습니다. 모네의 동료였던 카유보트는 유독 원예에 열성을 보였지요. 인상파가 다루는 주제들은 이미 확립돼 있었지만 '인상주의'라는 용어는 제1회 인상주의 전시회가 열린 1874년에야 통용되기 시작했습니다. 일찍부터 자연에 애정을 보였던 모네는 아르장퇴유와 베퇴유, 지베르니에서 한평생 정원이 딸린 집을 주제로 그림을 그렸습니다. 동선을 짜 가며 이동하거나 다른 사람의 길을 막지 않고도 야외에서 풍경을 그릴 수 있다는 게 그 이유였지요. 나중에는 꽃과 덤불 등의 정원 화초들을 원하는 색깔로 배열해 채색하기도 했습니다. 그에게 정원은 시시각각 변화하는 빛에 종속된 작업실이자 주제였습니다. 그러니 단순한 산책 코스도 덧없는 시간의 흐름을 보여주는 데는 좋은 소재가 되지요.

왜 한 명만 양산을 들고 있나요?

양산을 여러 개 그려 넣었다면 그림이 어수선해 보였을지도 모릅니다. 게다가 어떤 이야기를 담아 내기보다 시각적인 리듬을 구현해 내는 것이 이 그림의 의도였던 만큼 단 한 개의 양산으로도 전체 그림의 조화를 한눈에 드러낼 수 있었지요. 핸들과 곡선 모양의 직물로 구성된 이 양산의 기하학적 형태(축과 원)는 한가운데에 놓인 나무(몸통과 잎사귀)와 여성의 곡선(가슴과 둥그런 모양의 스커트)을 닮았습니다. 이 유사성을 포착하면 그림의 통일성이 한눈에 들어옵니다. 서로 닮은 이 형태들을 중심으로 모든 요소들이 빙 둘러져 있는 이 그림은 넓은 원형 구도를 이루고 있습니다. 그러고 보니 음악에 맞춰 원을 그리며 빙빙

도는 모습을 묘사한 푸생의 그림p. 96과도 닮은 듯하군요.

○ 그림 앞에 서 있으면 그늘 안에 들어와 있는 느낌이 들어요. 어찌 보면 모네는 우리를 그림 바깥의 그늘진 곳에서 바라보게 하는 듯합니다. 하늘도 거의 보이지 않고 태양도 닿을 수 없는 먼 곳에 떠 있어 사실상 햇빛은 여성들의 드레스에만 비치고 있지요. 땅에 드리워진 그늘이 그림의 전경을 차지하고 있고, 일부는 잔디에 앉은 여성의 드레스에 슬며시 드리워져 있습니다. 요즘이야 이런 세부 묘사가 눈에 거슬리지 않겠지만 1860년대만 해도 사람들은 이처럼 그림자가 사물의 미관을 '해치는' 모습을 몹시 거북해했습니다. 양산을 쓴 여자의 잿빛 안색이나 뒤쪽에 선 여자의 얼굴이 초록빛 반사광을 받고 있는 모습도 쉽게 설명할 수 있는 자연 현상이지만 당시만 해도 인물의 '본질'이 외부 요소에 의해 훼손된 것으로 여겨졌지요. 당대 대중은 그림이 영원불멸의 절대적인 진실을 담아야 한다고 생각했습니다. 그런데 이 그림은 찰나의 순간에 드러나는 실제 모습들을 포착하고 있었던 거지요.

에두아르 마네│Édouard Manet
1868년 | 캔버스에 유채
146.5×114cm | 프랑스 오르세 미술관

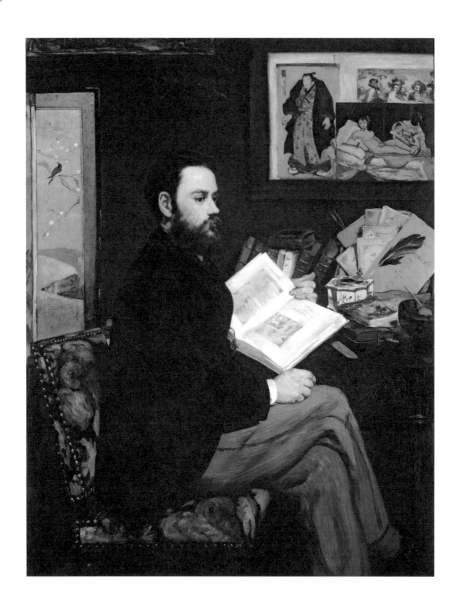

이 사람은 누구예요?

프랑스 유명 작가인 에밀 졸라입니다. 그는 마네의 그림을 좋아해 바로 전해에 자신이 쓴 글에서 그의 작품을 호평한 일이 있었지요. 마네는 감사를 표하기 위해 졸라의 자화상을 그려 그에게 선사합니다. 《MANET》라는 글자가 한눈에 들어오는 하늘색 잡지가 책상 위에 놓여 있군요. '마네'는 에밀 졸라가 쓴 글의 제목이자 이 초상화에 써 놓은 서명이기도 합니다.

커다란 책을 들고 있어요.

그에게 가장 중요한 건 책이라는 사실을 금세 알 수 있습니다. 이 책은 그림 한복판에서 환하게 빛납니다. 관람자의 눈길은 졸라의 얼굴에 닿기도 전에 글자가 인쇄된 이 커다란 책의 넓고 새하얀 지면에 쏠리게 되지요.

불편한 자세로 일하고 있어요.

실은 마네의 화실에서 연출한 장면입니다. 책상 위에 올려 놨다면 책이 잘 보이지 않았을 테니 책장을 펼친 채 졸라가 왼팔로 들고 있는 것이지요. 독서 중인 모습이라기보다 고개를 들고 생각에 잠겨 있는 모습이라 이목구비를 묘사할 수 있었습니다.

책상에 빈자리가 없어요.

책상은 졸라에게 필요한 책과 물건들로 뒤덮여 있습니다. 글도 많이 썼지만 관심사도 다양해서 그런지 여러 권의 책을 동시에 읽는 것 같군요. 언론인이었던

그는 수백 편의 기사를 썼으며 장·단편 소설을 발표하기도 했지요. 이 초상화를 제작한 이듬해부터는 장장 20권에 달하는 《루공 마카르 총서》 집필에 착수합니다. 앞에 놓인 근사한 자기 잉크병에는 커다란 깃펜 하나가 꽂혀 있고 책상 가장자리에는 상아로 만든 편지칼이 보입니다.

8~10세 눈높이

벽에 그림이 걸려 있어요.

사람들은 이렇게 그림을 되는대로 걸어 놓는 경우가 종종 있습니다. 여기에서처럼 그림이 하나 둘 늘어날수록 빈 공간도 줄어 들어 나중에는 아래위로 겹쳐지게 되지요. 책상 위에 걸어 둔 세 점의 그림은 졸라의 취향과 마네의 작품을 한눈에 보여 줍니다. 올랭피아 복제화(누워 있는 여성의 누드화)는 졸라가 가장 아끼는 마네의 작품이지요. 그 뒤로는 스페인 화가 벨라스케스가 그린 〈바쿠스의 승리〉가 걸려 있고 왼편으로는 2대 우타가와 구니아키의 판화 작품이 보입니다. 스페인 미술과 일본 목판화가 큰 열풍을 끌었던 당대의 경향을 엿볼 수 있는 그림들이지요.

왼쪽에 있는 건 그림인가요, 창문인가요?

일본식 병풍이랍니다. 실내 공간을 분리해 주는 장식용 가림막이자 세련된 미술품이기도 하지요. 당시 유럽에는 일본미술이 새롭게 유입되고 있었습니다. 마네를 비롯한 동시대 화가들은 그림자를 무시한 채색 목판화의 단순한 색감과 화면

상하좌우 또는 귀퉁이에서 바라보는 시점을 다양하게 활용한 일본 화풍에서 영감을 얻고자 했지요. 밝은 색감의 가림막 문양은 졸라가 앉아 있는 이 비좁은 공간에 산뜻한 대비 효과도 더해 주고 있습니다. 풍경이 흐릿하게 드러나고 있고 과일나무 가지 몇 개도 보일 듯 말 듯합니다. 나뭇가지에 앉아 있는 새 한 마리가 그림을 완성해 주는군요.

⬤ 언뜻 보면 흑백 그림 같아요.

마네는 때론 눈에 거슬릴 정도로 강한 대비 효과를 즐겨 썼습니다. 그는 빛과 그림자를 단계적으로 밝고 어둡게 표현하는 기존의 음영법(키아로스쿠로)에는 그다지 관심이 없었지요. 17세기 스페인 회화 〈바쿠스의 승리〉도 이런 작업 방식에 영향을 주었습니다. 졸라의 초상화 역시 대비 효과로 한층 강렬한 인상을 풍깁니다. 글을 쓰는 작가인 졸라는 흑과 백, 즉 검은색 잉크와 흰색 종이의 본질적인 관계를 상징합니다. 마네는 가장 단순한 방식으로 졸라의 직업을 나타내고 있는 셈이지요.

⬤ 물건 색깔이 다양해요.

그렇게라도 색감을 보완하지 않았다면 단조로운 그림이 됐을지도 모릅니다. 이 물건들 덕분에 졸라의 옷차림만으로는 상상할 수 없는 밝은색을 풍부하게 표현할 기회가 생긴 것이지요. 〈올랭피아〉 그림 속 침대 커버, 부채, 터번, 장신구 등을 무채색으로 나타낸 것과 달리 양장본 표지들은 푸른색과 노란색, 초록색과 적갈색을 가미한 다채로운 색으로 묘사되고 있습니다. 화려하게 장식된 천 소재 의자는 색조를 누그러뜨린 덕에 은은한 분위기를 더해 주고 있군요.

마네는 관람객의 눈을 즐겁게 해 주는 모델이 아니라 깊은 사색에 잠겨 있는 한 남자를 보여 주고 싶었습니다. 그러니 졸라도 관람객의 시선을 의식할 필요가 없지요. 당장은 독서만이 전부였기에 관람객과 '대화를 나누는' 데는 관심이 없습니다. 게다가 그는 책에서 눈을 들어 방금 읽은 내용을 되새기며 자기만의 분석을 보태 곰곰이 곱씹고 있는 중입니다. 예술에 대한 기존의 지식과 방금 알게된 내용을 접목시키고 있는 것이지요. 이 책은 샤를 블랑이 쓴《전 세계 화가의 역사》로, 마네 역시 이 책의 열혈 독자였습니다.

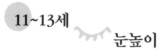

11~13세
눈높이

졸라는 마네한테서 이 초상화를 받고 무척 좋아했을 거예요. 품격과 인정을 담은 성의 표시에 고마워했을 테지요. 하지만 실제론 이 그림을 그다지 좋아하지 않아 집에도 걸어 두지 않았답니다. 그림에서 유일하게 마음에 들었던 점은 그 무엇보다 세심하게 그려 넣은 오른손이었습니다. 바로 전해에 마네의 진솔한 작풍을 격찬하며 그 근거로 들었던 '화가로서의 재능이 느껴지는 대담한' 화법을 이번에는 찾아볼 수 없었던 거지요. 자신이 더 생생하게 표현되지 못한 데 실망한 걸까요. 당대 유명 예술가였던 오딜롱 레돈은 안타깝다는 투로 졸라가 흡사 정물 같다고 평하기도 했습니다. 사실 정적이고 무표정한 얼굴은 마네의 작품에서 일관되게 나타납니다. 그림을 심리적 감상적으로 바라보는 경향에 대한 반발로 등장한 이 화풍은 당시에 큰 인기를 끌었지요.

그렇답니다. 글을 쓰는 사람을 주제로 한 그림의 역사는 신약성서 4대 복음서 저자(마가, 누가, 마태, 요한)가 그림에 등장하는 중세 시대로 거슬러 올라갑니다. 이 주제의 주요소(필기 도구, 책 또는 양피지 두루마리, 책상)는 최초의 그림에서 일찌감치 확립되지요. 이 원리는 얀 반 에이크에 이르러 한 단계 더 발전합니다. 지금은 소실됐지만 그가 1440년경에 화실에서 그린 〈서재의 성 예로니모〉의 또 다른 버전은 이를 여실히 보여 주지요. 그 이후로도 지성인, 과학자, 철학자(16세기 중반 홀바인이 그린 에라스무스), 작가 등의 인물 그림에서 이 원리는 유감없이 발휘됩니다. 졸라의 초상화도 이 계보에 속하는 셈이지요.

이 그림에서 졸라는 확고한 전통을 따르고 있습니다. 18세기 저술가이자 철학자인 디드로가 미술 비평 분야를 개척한 이래로 수많은 작가들이 앞다투어 살롱전을 다룬 기사를 써 냈고 각자 나름의 미술 평론을 발표하면서 이 분야를 장악하게 되지요. 19세기에는 샤를 보들레르와 마르셀 프루스트를 위시해 테오필 고티에, 알렉상드르 뒤마, 조리스 카를 위스망스가 활발히 활동했습니다. 이들의 미술 비평은 역사가가 아닌 동료 예술가의 시선으로 한 개인의 가장 내밀하고 민감한 부분까지 간파해 냈기에 의미가 더 컸습니다.

오페라의 관현악단

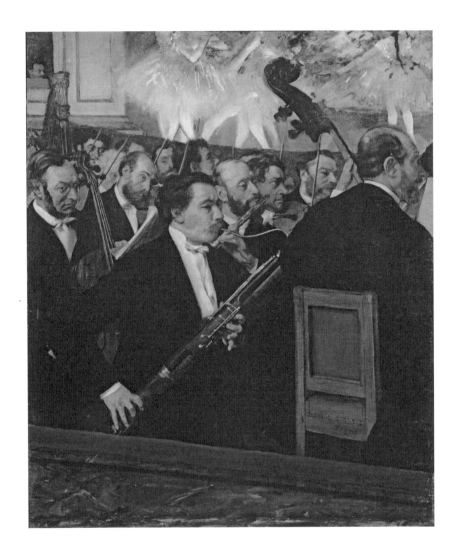

음악을 연주하고 있어요.

연주자들은 손만 뻗어도 닿을 듯한 매우 가까운 거리에 있습니다. 우리는 지금 화가와 함께 맨 앞 줄에 앉아 있지요. 이곳은 가장자리를 붉은색 벨벳으로 마감한, 오케스트라석 바로 뒷자리입니다.

뒤편에 무용수들이 보여요.

그런데 발레단의 공연은 거의 안 보이는군요. 좌석이 너무 가까워도 이런 단점이 있지요. 무대에서 펼쳐지는 공연을 보려면 목을 길게 빼야 하니까요. 핑크색 발레복을 입은 네 명의 무용수와 푸른색 발레복을 입은 무용수의 팔다리만 보입니다. 그래도 사뿐사뿐 옮기는 발걸음이 우아해 발레 동작을 상상하기란 어렵지 않습니다.

무용수들 머리가 안 보여요.

드가는 무용수를 그리는 데는 그다지 관심이 없었습니다. 대신 연주자들의 얼굴에 초점을 두고 싶었지요. 연주자들이 있어야 할 이유가 필요했으니 무용수들을 빼놓을 수는 없었지만 얼굴까지 드러낼 필요는 없었던 것입니다. 그랬다면 무용수들의 얼굴이 더 돋보였을 테니 오케스트라 단원에 집중하지 못했겠지요. 드가는 주제를 훼손하는 모험을 감행하고 싶지 않았습니다. 하지만 발레복이 생기를 더해 주고 아름답기도 했으니 아쉬움은 전혀 없었지요.

왼쪽에 관객이 한 명 보여요.

이 사람은 무대 쪽을 향한 귀빈석에 앉아 있습니다. 멀리 떨어져 있지만 새빨갛게 채색돼 있어 금세 눈에 띄는군요. 드가는 작곡가이자 친구였던 엠마누엘 샤브리에를 위해 이 특별석을 마련했습니다. 그의 음악이 연주되는 공연이기 때문이지요. 우리보다 공연이 더 잘 보이는 곳에 앉아 있다니, 조금 약이 오르는군요.

발레 공연장에서는 연주자들을 자세히 보지는 않잖아요.

그렇지요. 하지만 이 연주자들은 드가의 친구들입니다. 게다가 묘사하는 대상이야 화가가 정하기 나름이지요. 공연장이 아닌 더 익숙한 환경을 배경으로 설정할 수도 있었지만 드가는 색다른 상황을 연출하고 싶었습니다. 모두가 무대에서 펼쳐지는 공연에 눈길을 줄 때 드가는 관현악단을 빤히 쳐다봅니다. 청중의 시점과는 다른 자신만의 시점으로 그리고 있는 것이지요. 사실 드가의 모든 그림이 이처럼 남들과 다른 곳을 바라보는 시점을 보여 줍니다.

이곳은 어디예요?

파리에 있는 르 펠레티에 오페라 극장입니다. 이제는 사라지고 없지요. 이 그림이 제작되고 수년이 지난 1873년, 하룻밤 사이에 화재로 전소되고 말았답니다. 드가는 이 극장의 무용연습실도 여러 차례 화폭에 담았습니다. 이후 파리에는 금세 또 다른 오페라 극장이 들어섭니다. 실은 이미 1861년부터 훨씬 더 고급스러운 극장을 짓고 있던 터였지요. 건축가의 이름을 따 가르니에라고 이름 붙인 이 극장은 1874년에 개관합니다.

사진 같아요.

사진으로 착각할 만큼 매우 정교해서 묘사에 충실한 작품이라고 생각하기 쉽습니다. 하지만 드가의 기교가 뛰어나다고 해서 현실을 있는 그대로 묘사하고 있다고 단정할 수는 없습니다. 여기서 드가는 오케스트라의 악기 배치를 무시하고 있습니다. 금관악기가 현악기 앞에 잘못 놓여 있고, 바순 연주자이자 화가의 절친한 친구였던 데지레 디오는 첼로와 더블 베이스 뒤가 아닌 맨 앞줄에 앉아 있지요. 사실 이 그림에 묘사된 드가의 몇몇 친구들은 실제론 연주자가 아닙니다. 가령 왼편에 빼꼼히 드러난 백발의 남자는 테너인 로렌조 파간입니다. 그림의 각 요소를 따로 떼놓고 보면 정확해 보이지만 한데 모아 보면 그야말로 상상의 산물인 것이지요.

무용수가 안 보여서 아쉬워요.

실은 이 장면이 당대의 현실과 더 일치합니다. 당시 파리인들은 지금처럼 발레에 그다지 관심을 보이지 않았습니다. 오페라에 포함된 오락물에 불과하다고 생각했기 때문이지요. 드가는 발레에 비교적 무관심했던 당시의 경향을 이 그림에 반영하고 있습니다. 이 발레극이 어떤 작품인지 굳이 밝히지 않은 것도 그래서입니다. 〈악마 로베르〉, 〈라 수스〉 같은 발레 작품은 워낙 유명했던 터라 그림에 명시한 적도 있지만 이 작품들에서도 다큐멘터리처럼 발레극을 충실히 묘사하지는 않았습니다. 그에겐 전체적인 분위기나 밝은 색감, 눈이 휘둥그레지는 조명의 효과가 더 중요했지요.

● 너무 작은 캔버스에 그린 것 같아요.

드가는 이 그림을 그린 후에 캔버스를 줄입니다. 작업을 시작하고 나서 상단과 측면을 잘라낸 것이지요. 그렇게 하면 주요 대상(연주자들)을 자세히 들여다볼 때 주변의 다른 대상들은 흐릿하게 보이는 효과를 얻을 수 있었습니다. 온전히 그리지 않은 무용수들은 이 같은 주변 배경에 해당합니다. 지금으로선 무용수들의 얼굴은 전혀 중요하지 않은 데다 발도 바닥조명기에 가려져 있습니다. 드가는 이런 식으로 그림의 틀을 짤 때가 많았습니다. 일본 목판화의 영향이 엿보이는 이 그림들은 한편으론 현실을 바라보는 그의 시각이 반영된 결과물입니다. 그림은 오로지 단편만 보여 준다는 사실을 잘 알고 있었던 그는 스치는 인상을 포착해 내기 위해 항상 서둘렀습니다. 이후 현대미술가 피에르 보나르도 그림의 논리가 캔버스의 규격을 결정한다는 듯 그림을 그린 후에 캔버스를 잘라 내는 방법을 썼지요.

● 드가는 왜 무용수들을 자주 그렸나요?

유명 무용수들을 주제로 한 그림들은 기존에도 있었으며, 특히 판화가 많았습니다. 이들은 신비로운 영물에 가까운 존재로 묘사됐지요. 이와 달리 드가는 이들이 연습하는 모습을 즐겨 보며 동작의 메커니즘을 체계적으로 분석하는 데 중점을 뒀습니다. 당대 여성들은 발끝부터 턱까지 몸을 가려 주는 옷을 주로 입었기 때문에 코르셋과 크리놀린에 감춰진 몸을 상상하기가 어려웠습니다. 게다가 일반인의 몸동작은 예절이라는 규범의 제약을 받았지만 무용수들은 다양한 발 동작을 해 보이거나 다리를 들어올리고 회전하는 등 일반 모델들은 하지 못하는

몸짓을 해낼 수 있어 드가에게는 무궁무진한 소재가 돼 주었지요. 그는 무용수들이 쉬는 자세에 나타난 특이점이나 아주 미세한 연습 동작까지 충실하게 묘사했습니다. 발레 공연 음악과 곱디고운 발레복에 대한 감수성이 남달랐던 드가에게 무용은 자신의 열망을 아낌없이 충족시켜 주는, 궁극의 미학이 펼쳐지는 세계였습니다. 하지만 목욕하는 여인이나 질주하는 경주마들 같은 여타 주제들에서 볼 수 있듯 움직임 자체도 그의 마음을 강하게 사로잡았지요.

드가는 왜 인상주의 화가라고 하나요?

인상주의가 주로 풍경화가의 작품을 가리키긴 하지만 꼭 그런 건 아닙니다. 특히 모네, 시슬리, 피사로는 자연광의 효과에 새롭게 눈뜨면서 야외 작업을 선호했던 화가들이지요. 드가도 자연광에 그 못지않은 관심을 보였지만 극장의 인공 조명을 더 선호했습니다. 1840년 전후로 태어난 인상파 화가들은 역사적 문학적 주제가 아닌 현대적인 주제를 다뤘다는 공통점을 지닙니다. 또한 그림의 배경이 무엇이든 한결같이 현실 세계의 덧없음을 보여 주는 작업에 몰두했지요.

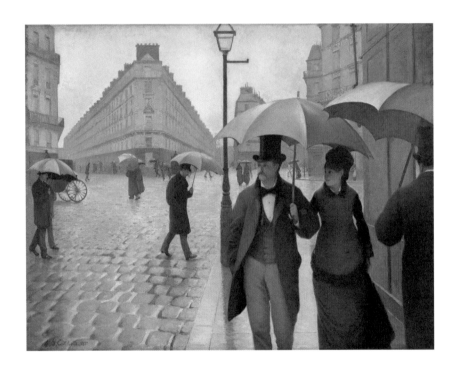

전부 우산을 쓰고 있어요.

멀리 뒤편으로 우산을 쓰지 않은 행인도 보입니다. 실제로도 그런 것처럼 비를 막아 줄 도구가 변변치 않아 빗속을 거닐 수밖에 없는 사람들로 화면을 채울 수도 있었겠지요. 하지만 화가의 관심사는 우산의 기하학적 형태가 만들어 내는 크고 작은 곡선이었기 때문에 우산을 쓴 모습을 더 많이 그려 넣은 것입니다.

바닥에 빗물이 고여 있어요.

비에 젖은 포장 도로와 큰 돌을 깐 길바닥이 반질반질 빛납니다. 바닥 틈새에 빗물이 고인 걸 보니 한동안 비가 내린 모양이군요. 서둘러 비를 피하느라 정신이 없는 사람들은 그런 세세한 부분까지 눈여겨보진 않겠지요. 이 그림을 앞에 두고 편하게 감상하는 우리는 이들을 여유롭게 지켜볼 수 있습니다.

다들 검은색 옷을 입었어요.

당대에는 사회적 지위가 높은 사람, 특히 남성들은 주로 검은색이나 회색 옷을 입었습니다. 반면 여성들은 가정에서 친구와 모임을 가질 때, 외출할 때 등 장소와 때를 가려 가며 옷차림을 달리했지요. 물론 계절에 따라 옷차림이 바뀌기도 했습니다. 정면에 보이는 이 여성은 모피를 댄 짧은 외투를 멋스럽게 차려입었군요. 그림 속에 등장하는 인물들은 중산층 사람들이라 옷차림이 단정합니다. 반면 노동자들은 사정이 달랐습니다. 화가는 조악한 린넨 작업복을 입은 노동자들을 주제로 한 그림을 그린 적도 있지요.

우산이 전부 똑같이 생겼어요.

19세기 후반에는 우산이 꽤 점잖은 물건이었습니다. 수수한 검은색이 위엄 있어 보이기도 했고 우산의 주인도 그만큼 위신 있는 사람이라는 신뢰감을 주었기 때문이지요. 루이 필리프 왕이 외출 시 꼭 지참하던 물건으로 알려진 후로는 안락하고 평온한 삶의 징표로 여겨졌습니다. 색색의 우산이 다양하게 나오는 요즘에도 남자들은 거의 예외 없이, 특히 출근할 때 검은색 우산을 씁니다.

그림 한복판에 가로등이 있어요.

가로등 그림자가 캔버스 하단 끝까지 길게 드리워지면서 그림을 좌우로 분할하고 있습니다. 왼편으론 드넓은 공간과 군데군데 비어 있는 거리가, 오른편으론 바짝 붙은 인물들과 행인들의 움직임이 대비를 이루지요. 얼핏 자연스러워 보이지만 매우 치밀하게 분할된 구도인 셈입니다. 이 가스등은 화면의 좌우 공간뿐 아니라 화가가 강조하고자 했던, 근대 도시를 바라보는 두 가지 시각을 가르는 장치나 마찬가지입니다. 1870년대 초, 파리의 가로등은 이미 3만 개에 달해 수도 파리의 모습을 변모시키고 있었지요.

건물들이 어마어마하게 커요!

정말 그렇군요. 화가는 아찔한 원근법으로 깊이감을 더해 건물의 크기를 부각시킵니다. 당시 파리는 오스만 남작이 추진하던 대개조 사업을 통해 대대적으로 변화하던 중이었지요. 이 사업의 목표는 구불구불하고 좁고 어둑한 도로를 긴 직선 대로로 정비하는 것이었습니다. 화가는 20년 전, 자신이 어릴 적에 완공된

투린 거리를 비롯한 파리의 유럽 구역Quartier de l'Europe이 새단장하는 모습을 보여
줍니다. 근처에 있는 생라자르 역은 이제 막 개통한 참이었고 그도 이 투린 거
리에서 멀지 않은, 긴 발코니가 달린 신 주거단지에서 살고 있었지요. 화가는 이
그림을 통해 생애의 한 토막인 어린 시절의 이야기를 전하고 있습니다.

화가는 회색을 좋아했나 봐요.

그보다는 정확한 묘사를 더 중시했습니다. 슬레이트 지붕 색깔이 대개 회색인
까닭에 파리는 '회색 도시'라는 별칭으로도 불리지요. 습한 날씨 때문에 푸르스
름한 색감은 더 도드라지고 때로는 목탄색에 가까워 보이기도 합니다. 하늘에
먹구름이라도 끼면 회색빛은 더욱 짙어지지요. 회색은 흑백이라는 양극단의 두
색이 미묘하게 뒤섞이면서 균형을 이룰 때 나타나는 색이기도 합니다. 여기서는
그림의 평온한 분위기와 완벽하게 어우러지는 이상적인 농도로 표현되고 있습
니다. 그래서인지 우리 쪽으로 걸어오는 남자의 윗옷도 풀 냄새를 풍길 듯 더 새
하얗게 보이는군요.

길 끝에 쇠발판이 보이는 것 같아요.

뒤쪽에 있어 거의 보이진 않지만 수도 파리가 탈바꿈하는 모습을 보여 준다는
점에서 매우 중요한 장치로 볼 수 있습니다. 파리 건설은 한창 진행되던 중이었
습니다. 17세기 프랑스 화가 니콜라 푸생은 초창기 로마 시대의 전설을 묘사한
〈사비니 여인들의 약탈〉(루브르 박물관 소장)에서 건물 앞면에 발판을 그려 넣
어 로마가 건설되는 과정을 암시합니다. 카유보트도 고전주의 화가였던 푸생의
작품처럼 화면의 구도를 이용해 일차적인 주제 이면의 역동성까지 포착해 내고
있지요.

왜 이런 풍경을 그리는 건가요?

카유보트는 현대적 주제, 즉 널찍한 공간들이 들어선 도시에서 오고가는 사람들을 화폭에 담아 새로운 도시 풍경을 생생히 보여 주고 있습니다. 곧 액자를 벗어날 것처럼 우리 눈앞으로 성큼 다가오는 남녀 한 쌍, 중산모를 쓰고 바삐 지나가는 사람, 멀리 제 갈 길을 가고 있는 낯 모를 행인들, 도로와 마찰하며 내는 바퀴 소리가 귓가에 들릴 듯 삐걱대며 굴러가는 마차. 나아가는 방향도, 속도도 모두 새롭기만 합니다. 게다가 이 모든 게 현실이 됐습니다. 이제 너 나 할 것 없이 누리는 파리의 일상이 된 것이지요. 당대의 거리를 새롭게 연출해 보이는 작업은 분명 짜릿한 경험이었을 겁니다. 20세기 조각가 자코메티도 바삐 움직이는 파리 사람들에서 영감을 얻어 홀로 이름 없는 광장을 걸어다니는 기다란 청동 형상(〈걷는 남자〉)을 특유의 기법으로 빚어낸 바 있지요.

비가 거의 안 내려요.

궂은 날씨 때문에 도시민들이 겪는 거북한 소동을 풍자만화가들이 회화화하는 일은 빈번했지만, 보통은 비 내리는 풍경이 썩 유쾌하지 않은 데다 흔하다고 생각해 잘 그리지 않았습니다. 터너도 〈비, 증기, 속도〉(1844년)에서 비를 직접적으로 표현하지 않고 물감으로 부옇게 처리했지요. 르누아르도 〈우산〉(1880년)에서 빗줄기를 그리지 않고 우산의 곡선 위주로 전체 화면을 구성해 비 오는 풍경을 묘사합니다. 19세기 중후반 큰 인기를 끌었던 일본 목판화는 이 주제를 한 단계 끌어올리는 데 지대한 영향을 끼쳤지요. 우타가와 히로시게는 소나기를 주제로 한 다수의 목판화를 제작했는데, 그중 하나인 〈명소 에도 100경〉 연작의

한 작품을 반 고흐가 모사하기도 했습니다. 고흐의 모사작에서는 사선으로 쏟아지는 장대비가 화면 전체를 메우고 있지요.

카유보트는 왜 다른 인상파 화가들보다 덜 알려졌나요?

인상파 화가들과 의기투합해 전시회를 열기도 하고 그들처럼 문학 또는 옛날 이야기에서 탈피해 근대의 현실이라는 주제를 다루긴 했지만 정교한 밑그림과 붓질의 흔적이 보이지 않는 카유보트의 작풍은 다른 인상파 화가들의 기법과 꽤 동떨어져 보이긴 합니다. 하지만 정작 그의 이름이 널리 알려지지 않은 이유는 따로 있었지요. 그의 작품이 동료들의 작품보다 전시회에 노출될 기회가 적었기 때문입니다. 부유했던 카유보트는 생계를 유지하기 위해 그림을 판매할 필요가 없었습니다. 사후 프랑스 정부에 기증하여 뤽상부르 미술관으로 돌아간 〈마루를 닦는 사람들〉을 제외하면 그의 작품은 대부분 가족이 소장하고 있기 때문에 대중에게 알려지지 않은 것입니다. 카유보트가 다른 인상파 화가들을 돕기 위해 구입한 주요 명화들은 현재 오르세 미술관에 소장돼 있지요.

Irises
붓꽃

빈센트 반 고흐 Vincent van Gogh
1889년 5월 | 캔버스에 유채
71×93cm | 미국 폴 게티 미술관

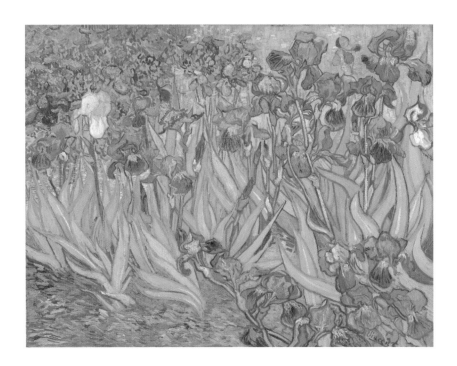

하얀 꽃이 딱 한 송이밖에 없어요!

그림을 자세히 들여다보지 않았는데도 그림이 전하는 이야기를 금세 이해할 것만 같습니다. 보랏빛이 감도는 푸른 꽃들이 흐드러지게 핀 꽃밭에 홀로 선 새하얀 꽃 한 송이가 눈에 띄는군요. 화가는 복잡할 것 없는 단순한 그림을 그렸지만 어쩐지 이상해 보입니다. 이 화사한 붓꽃 한 송이만 귀한 보물처럼 유달리 튀어 보이니까요. 이 붓꽃만 옆으로 밀려난 채 푸른 꽃들 사이에 외롭게 서 있습니다.

꽃이 아름다워요.

고흐는 화병에 꽂혀 있든 이 그림에서처럼 무리지어 피어 있든 모양을 가리지 않고 꽃을 즐겨 그렸습니다. 위에서 보면 꽃잎이 활짝 펼쳐진 모습이 드러나니 세부를 더 자세히 묘사할 수 있었지요. 네덜란드에 살던 어린 시절, 그의 어머니는 정원을 꽃을 돌볼 때 그를 데려가곤 했습니다. 고흐는 어머니 덕에 꽃을 관찰하는 법을 터득했고 꽃에 대한 지식을 빠짐없이 전수받았지요.

정원이 다 보이지 않아요.

산책을 하다 보면 으레 발길을 멈추게 하는 것이 있지요. 무언가 시선을 붙잡아 가까이 다가가서 고개를 숙여 들여다보면 다른 건 더 이상 눈에 들어오지 않습니다. 고흐도 그렇게 자신 앞에 펼쳐진 장면만으로, 바로 그 순간 자신을 사로잡은 장면만으로 캔버스를 채우고 있습니다. 뒤편에 있는 주황색 금잔화도 놓치지 않고 화폭에 담아 그림 상단에 포근한 분위기를 가미하고 있군요.

붓꽃이 사람처럼 보여요.

사방으로 어수선하게 피어 있어 마구 날뛰는 사람들처럼 보이기도 합니다. 전체적으로 왼쪽으로 기우는 듯한 모습이지만 이에 시위하듯 멀어지려는 인상도 느껴집니다. 꽃잎 모양도 덩달아 이 풍부한 효과를 거들고 있지요. 월트 디즈니 사의 영화 〈판타지아〉(1940년)에도 꽃들이 차이코브스키 발레곡 〈호두까기 인형〉에 맞춰 이와 비슷한 동작으로 춤추는 장면이 나옵니다. 반면 고흐는 이 작품에서 꽃을 고통받는 영혼을 지닌 사람처럼 묘사하고 있지요.

흰 붓꽃에는 잎사귀가 없어요.

없다기보다 숱이 적을 뿐이지요. 다른 꽃들은 더 풍성한 듯, 더 많은 보살핌을 받는 듯 잎사귀가 수북이 감싸고 있습니다. 흰 붓꽃 주위로는 허전한 공간이 드러나 주변 꽃들보다 더 연약해 보입니다. 그래도 힘들이지 않고 다른 꽃들보다 꽃봉우리를 더 잘 지탱할 수 있다는 듯 줄기가 꼿꼿한 편이군요.

흰 붓꽃을 잘 그렸어요.

고흐는 흰 붓꽃에만 온 신경을 집중하고 있어 관람자도 이내 이 붓꽃에 사로잡힙니다. 이 그림은 순식간에 마음을 뒤흔듭니다. 붓꽃을 집중 조명한 캔버스에는 나머지 풍경이 드러나지 않습니다. 캔버스를 장악한 붓꽃은 가만히 있을 뿐인데도 실물만큼이나 강렬한 존재감을 드러내지요. 하지만 식물 도감에 실린 삽화와 비교하면 붓꽃의 형태가 다소 왜곡돼 있다는 걸 알 수 있습니다. 고흐는 본연의 모습과 다른 붓꽃을 묘사하고 있습니다. 윤곽선이 충분히 두꺼운데도 두텁

게 칠한 물감 탓에 파르르 떨고 있는 듯 버거워 보이지요. 고흐는 자신의 피로감과 걱정거리를 붓꽃에 투사합니다. 그러고 보니 고흐를 닮은 것 같기도 하군요.

● 고흐는 왜 붓꽃을 고른 건가요?

눈부시게 빛나는 해바라기의 노란색에 매료돼 작품으로 승화시켰듯 붓꽃의 짙푸른색이 그의 예민한 감수성을 매혹한 것이지요. 하지만 그게 유일한 이유는 아니었습니다. 심각한 신경 장애를 앓고 있어 몸이 편치 않았던 그는 이 그림을 그릴 당시에도 생 레미 드 프로방스에 있는 요양원에 일주일째 입원한 상태였지요. 이 붓꽃은 요양원의 정원 산책로를 따라 심겨 있었고, 그는 발작 증세가 가라앉을 때마다 그림을 그렸습니다. 그 순간만큼 자연이 생생하고 강렬하게 다가왔던 적이 없었던 거지요. 그는 매 순간 자연을 재발견했고, 자연도 친근한 목소리로 그에게 말을 걸었습니다. 꽃의 상징적인 의미를 꿰고 있었던 그에게 붓꽃은 고통을 의미했습니다. 1차 세계대전 당시 모네도 지베르니 자택의 수련으로 뒤덮인 연못가에 서서 같은 이유로 붓꽃을 주제 삼아 그림을 그립니다.

● 이름이 비뚤어져 있어요.

고흐는 그림의 구도에 따라 서명을 요리조리 옮겨 가며 써 넣을 때가 많았습니다. 도예가라도 된 듯 꽃이 한아름 꽂혀 있는 화병에 서명을 써 넣은 적도 있었지요. 캔버스 하단 가장자리에 걸쳐 있는 잎사귀 결을 따라 비스듬히 써 넣은 서명은 이 그림의 일부처럼 보이기도 합니다. 자신을 드러내지 않으면서도 최소한의 공간만으로 존재감을 보여 주는 방식이지요. 흡사 한 마리 곤충 같군요. 그는 자신의 그림을 썩 좋아하지 않는 부모님을 곤란하게 만들고 싶지 않아 성도 써 넣지 않았습니다.

● 흰 붓꽃이 얼핏 백합처럼 보여요.

꽃말은 비슷하지만 백합은 무엇보다 절대 순수를 의미합니다. 기독교에 따르면 아담과 이브가 원죄를 저질러 낙원에서 쫓겨나면서 이브가 흘린 눈물이 백합이 되었다고 전해지지요. 수태고지를 묘사한 그림에서도 천사 손에 들린 백합은 성모의 순결을 상징합니다. 천사는 남녀의 관계(원죄) 없이 처녀 마리아를 수태시켜 인간을 구원해 줄 예수의 탄생을 알리지요. 고대 그리스 로마 신화에서는 이 이야기가 또 다르게 변주됩니다. 고흐가 그린 흰 붓꽃은 이런 배경과 무관하게 고통과 순수를 동시에 상징합니다. '산골짜기의 백합'도 예수를 상징하는 말입니다. 이 붓꽃은 고흐 자신의 고통을 승화시킨 이미지로, 그보다 보잘것없는 희생을 암시하지요.

● 고흐는 그런 상징들을 생각하면서 이 그림을 그린 건가요?

여느 예술가들이 그렇듯 그도 상징을 의식하면서 이 작품을 그린 건 아니었습니다. 목사를 아버지로 둔 그는 종교적인 가정 환경에서 자랐기 때문에 상징은 그림의 필수 요소였지요. 그래서인지 고흐는 화가라는 사명을 신비롭게 여겼습니다. 그렇다고 상징을 계획적으로 사용했다는 뜻은 아닙니다. 그보다는 개인적인 경험이나 그가 흠모한 작품들이 불러일으키는 추억과 기억이 한데 뒤섞여 나타난 결과물에 가깝지요. 고흐는 어린 시절 유력 화랑이었던 구필 런던 지점에서 일하며 뛰어난 미적 소양을 길렀습니다. 그의 마음속은 다양한 시대에 제작된 온갖 그림들로 가득 차 있었지요. 대상물에만 초점을 맞춘 제한적인 시점은 당시 인기를 끌었던 일본 목판화의 영향을 보여 줍니다.

보통 몇 월에 그린 그림인지는 밝히지 않잖아요.

고흐는 작업 속도가 매우 빨랐습니다. 그는 건강이 허락할 때만 그림을 그릴 수 있었기 때문에 그 기회를 절대 낭비해선 안 된다는 생각에 사로잡혀 있었지요. 사망 전 오베르 쉬르 우아즈에서 보낸 마지막 두 달 동안에는 무려 70점의 그림을 완성합니다. 이들 작품에는 생애의 여러 시절, 아니 오히려 일기처럼 느껴지는 고흐의 일상이 고스란히 담겨 있습니다. 고흐만 이런 방식으로 작업한 건 아닙니다. 피카소도 말년에는 절박감에 쫓겨 빠른 속도로 그림을 그렸고 날짜를 서명으로 남겨 일부 작품은 편지처럼 정확한 날짜를 따져 볼 수 있지요.

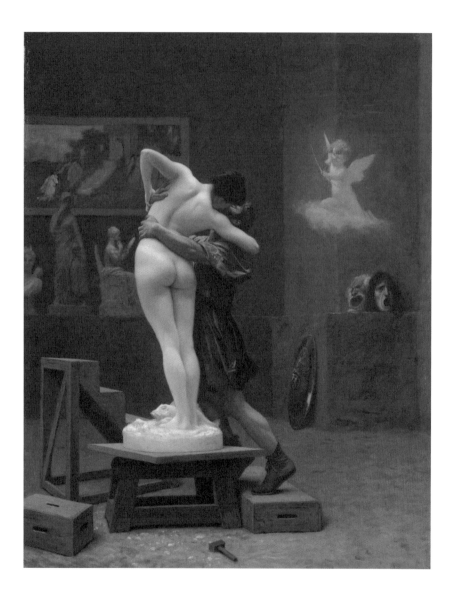

둘이 입맞추고 있어요!

조각가 피그말리온이 아름다운 갈라테이아를 두 팔로 껴안고 있습니다. 갈라테이아도 그를 향해 다정하게 몸을 기울이고 있군요. 단, 한 가지 작은 문제가 있습니다. 곧 해결될 테지만, 피그말리온이 살아 숨 쉬는 사람이라면 갈라테이아는 지금 당장은 조각상이라는 사실이지요. 목재 좌대 위에 선 갈라테이아는 서서히 살아 움직이지만 아직은 대리석 다리 때문에 내려서지 못합니다. 떨어져 부서지는 일은 없어야 할 텐데요.

작은 천사가 화살을 쏘고 있어요.

천사가 아니라 '에로스(큐피드)'로군요. 에로스의 화살을 맞으면 누구든 사랑에 빠지고 맙니다. 에로스를 보지 못한 피그말리온과 갈라테이아는 자신들에게 무슨 일이 벌어지고 있는지 알지 못합니다. 꼬마 에로스는 구름을 타고 있군요. 인간이라면 단단한 바닥에 발을 붙이고 서 있어야 할 테니 큐피드가 신이라는 사실은 누구나 짐작할 수 있겠지요.

갈라테이아의 발 옆에는 왜 물고기가 있나요?

이 물고기는 두 인물이 사는 곳이 어디인지를 알려 주고 있습니다. 이들의 이야기는 한 섬에서 벌어집니다. 갈라테이아는 바다의 요정 '네레이드'로, 평소에는 물고기가 그녀의 곁을 지켜 주지요. 이곳은 미와 사랑의 신인 아프로디테(비너스)의 고향 사이프러스 섬입니다. 꼬마 에로스는 아프로디테의 아들이지요.

○ 인간 여성을 찾으면 되잖아요?

서기 1세기 오비디우스가 쓴 《변신 이야기》에는 피그말리온 이야기가 수록돼 있습니다. 천박하고 허영심이 많다는 이유로 여자를 불신했던 그는 여자와 결코 사랑에 빠지지 않으리라 맹세합니다. 마음에 드는 여자를 찾지 못하자 스스로 이상형을 조각하지요. 이를 지켜본 아프로디테는 에로스를 시켜 피그말리온이 자신의 맹세를 깜빡 잊고 맥없이 사랑에 빠지게 만듭니다. 그리고 피그말리온을 안타깝게 여겨 조각상을 진짜 인간으로 변하게 하지요. '우유 빛깔의 여자'라는 의미의 갈라테이아는 서서히 사람의 피부색을 띄기 시작합니다.

○ 발판사다리를 쓰면 더 편할 텐데요.

충동에 사로잡히면 가장 손쉬운 방법조차 떠올리지 못하는 법입니다. 화가도 적잖이 당황한 피그말리온의 심리를 이렇게 암시하고 있지요. 이 긴박한 순간에 가엾은 피그말리온은 발판사다리를 쓸 생각조차 하지 못합니다. 우리로선 다행인 셈이지요. 그랬다면 갈라테이아의 애정 어린 몸짓을 보지 못했을 테니까요. 갈라테이아의 얼굴이 가려져 있으니 감정을 알아채기도 어렵습니다. 그러니 상황을 파악하려면 차라리 이편이 낫습니다. 갈라테이아는 아직 완전한 인간의 몸으로 변하진 않았지만 자신을 조각한 피그말리온을 향해 몸을 기울여 한 팔로 그의 목을 감싸고 있습니다. 그녀도 그를 사랑하는 모양이군요.

○ 연장을 바닥에 놔 뒀어요.

조각용 목재 망치가 바닥에 널린 대리석 파편들 사이로 나뒹굴고 있습니다. 이젠

쓸 일이 없겠지요. 피그말리온은 공들여 작업한 끝에 생각지도 못한 뜻밖의 결실을 얻게 된 상황입니다. 아프로디테가 보상으로 사랑을 이룰 수 있게 해 주었지만 먼저 최선을 다하는 모습을 보여야 아름다운 작품을 누릴 자격도 생기지요. 망치는 이 사실을 일깨워 줍니다.

● 오른쪽 벽에 잘린 머리가 보여요.

고대 그리스 로마 시대 미술품이랍니다. 실물로 착각할 만큼 사람을 꼭 닮은 공연용 가면이지요. '예술과 현실의 흐릿한 경계'라는 주제를 단적으로 보여 준다고 생각했는지 일부러 그려 넣은 듯하군요. 과장되게 벌어진 입은 감정을 표현하고 있습니다. 옛날에는 무대에서 멀리 떨어져 배우의 얼굴을 잘 볼 수 없었던 관객들이 줄거리를 따라가기 쉽도록 가면을 사용하기도 했지요. 여기서 이 가면들은 고대 그리스 연극에 등장하는 코러스 역할을 합니다. 갈라테이아가 인간으로 변하는 경이로운 순간, 이들이 떠들썩하게 감탄하는 소리가 들리는 듯하군요.

● 다른 조각상들도 나중에 인간으로 변하나요?

그렇진 않답니다. 갈라테이아는 여러모로 특별했기 때문에 인간으로 변한 것이지요. 작업실 뒤쪽에 보이는 다른 조각상들은 두 사람의 인생 행로를 연상시킵니다. 맨 왼쪽에 있는, 머리에 초승달 장식을 단 여신 디아나의 흉상은 피그말리온이 처음으로 발견한 육체적 순결을 상징합니다. 가운데에 아이를 안은 여성은 남편에게 딸을 안겨 주게 될 갈라테이아의 출산을 암시하지요. 거울 속에서 자신의 얼굴을 쳐다보며 앉아 있는 조각상은 피그말리온이 경멸해 마지 않는 허영심 강한 여성을 나타냅니다. 이 조각상들은 이 그림을 그린 제롬이 만든 실제 조각상을 본뜬 것들이지요.

아마 그렇겠지요. 그렇다면 화가이자 조각가였던 제롬 자신을 주인공에 빗댄 셈이군요. 그림 속 갈라테이아 조각상도 그가 다색 대리석으로 만들어 낸 작품입니다. 고대 그리스 로마 시대와 중세, 그리고 17세기까지는 조각상에 색을 입히는 일이 흔했지만 제롬이 활동하던 시절에는 극히 드물었습니다. 제롬은 피그말리온 이야기를 그림으로 옮기며 채색을 더해 조각상이 점차 '살아 있는' 생명체로 변하는 모습을 보여 주고 있습니다. 그러려면 살결, 머리카락, 눈동자를 비롯한 모든 것을 최대한 실제와 가깝게 모방해야 했지요.

11~13세 눈높이

제롬을 왜 아카데미즘 화가라고 하는 건가요?

제롬에게는 '미술교육기관academy'의 규범에 따라 익힌 데생 실력과 미술 전통이 가장 중요했습니다. 자연 풍경의 찰나적 인상을 포착하고 그에 따라 묘사 기법을 바꾼 인상파 화가들p.132과는 대조적이지요. 아카데미즘 회화는 주로 영웅을 소재로 한 이야기나 감상적인 이야기를 주제로 삼았고, 이는 현대 모험영화에서나 볼 수 있는 요소들을 원했던 당대 대중의 취향에 부응하는 것이었습니다. 실제로도 고대 그리스 로마 역사를 다룬 제롬의 그림들은 일찍이 1950년대에 이탈리아와 미국에서 제작된 최초의 장편 서사 영화들(대규모 예산을 쏟은 역사 영화)에 영감을 제공하기도 했지요.

벽에 세워 둔 방패는 영웅 페르세우스를 암시합니다. 페르세우스는 고르고네스 세 자매 중 하나였던 무시무시한 메두사를 죽여 그 얼굴을 방패에 붙여 두지요. 실수로라도 메두사와 눈이 마주친 사람은 돌로 변해 버린다는 전설이 전해집니다. 제롬은 이와는 정반대로 무생물인 돌을 다듬어 생명을 불어넣습니다. 그는 폭력과 죽음, 생명을 불어넣는 예술과 사랑이라는 두 가지 개념을 병치시킴으로써 이 그림이 감상적 소재를 다룬 일화 이상임을 암시합니다. 달리 말해 신화의 주제를 빌려와 예술의 극치라는 주제를 구현해 낸 것이지요. 현실을 모방하는 건 어디까지 가능할까? 예술은 자연과 대등할까? 이런 질문이 늘 제롬의 가슴 한편에 맴돌고 있었던 것입니다.

공 위에서 묘기를 부리는 소녀

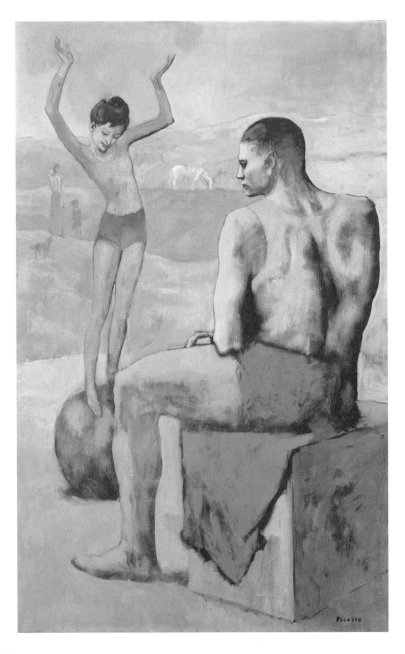

여자아이가 공 위에서 놀고 있어요.

서커스 곡예사인 소녀는 공 위에 올라 균형 잡는 연습을 하고 있습니다. 움직이지 않고 똑바로 서 있어야 하니 무척이나 힘들겠지요. 소녀는 발밑에서 끊임없이 흔들리는 공에 올라선 채 아슬아슬하게 버텨야 합니다. 그런데 따분해하는 표정이 아니라 오히려 미소를 짓고 있군요. 화가는 소녀의 마음을 이해하고 있었기에 고된 연습에는 초점을 두지 않습니다.

남자는 분명 힘이 셀 거예요.

근육이 울퉁불퉁하군요. 비스듬히 앉은 모습인데도 근육을 더 부각시킬 생각에 떡 벌어진 어깨를 묘사하려다 보니 몸통이 조금 변형된 것처럼 보입니다. 하지만 체격이 워낙 커 가만히 앉아 있어도 얼마나 힘이 센지 짐작할 수 있지요. 저렇게 몸집을 키우려면 오랫동안 몸을 단련했겠지요.

배경에 말 한 마리랑 사람이 보여요.

서커스단은 주로 이 마을 저 마을을 전전하면서 커다란 천막을 치고 공연을 펼칩니다. 연습과 공연에 치여 사는 단원들은 휴식을 취할 틈도 없습니다. 텅 빈 듯한 배경은 두 사람이 여유를 느낄 수 있게 해 줍니다. 이들에게는 분명 흔치 않은 귀한 시간이었을 테지요. 긴 치마를 입은 여자가 어린아이를 데리고 산책을 하고 있습니다. 곁에는 목줄을 하지 않은 작은 개 한 마리도 보입니다. 저 멀리 말 한 마리가 평온하게 풀을 뜯고 있군요. 사방이 쥐 죽은 듯 고요하고 주변에는 집 한 채 보이지 않습니다. 두 사람은 누구에게도 방해가 되지 않지요.

● **서커스 공연 같지는 않아요.**

무대 장식이나 공연 소품 하나 보이지 않는군요. 말은 인근 농장의 가축일 테고, 개는 가까운 시골 마을에서 살고 있겠지요. 하지만 두 사람은 누가 봐도 곡예사가 분명합니다. 화가는 왜 이들을 다른 단원들과 유랑하거나 공연을 펼치고 있는 전형적인 모습으로 그리지 않은 걸까요. 이름도 언어도 알 수 없고 나이도 성별도 체격도 다르지만 어디서나 볼 수 있는 평범한 두 사람에게 인간적인 흥미를 느꼈던 거지요.

● **진짜 공이 아니에요.**

소녀가 올라서 있는 공은 돌로 만들어진 건지도 모릅니다. 피카소는 사물을 정확히 묘사할 생각이 없었습니다. 이들이 모르는 사이에 포착한 듯 즉흥성이 엿보이긴 하지만 정작 그에게 중요했던 건 평범한 기하학적 모양들의 배치였지요. 가령 공은 원 모양으로, 남자가 앉은 돌덩이는 반듯하게 깎아 낸 육면체 모양으로 묘사됩니다. 화가는 부피, 곡선과 직선, 각도와 둘레를 세심하게 살피고 있습니다. 가장 중요한 연장들 없이는 튼튼한 물건을 만들지 못한다는 사실을 잘 알고 있는 뛰어난 장인이 꼼꼼하게 연장을 점검하듯 작업에 임하고 있지요.

● **전부 파란색 옷을 입고 있어요.**

파란색은 하늘처럼 닿을 수 없는 먼 곳을 나타내면서도 서늘한 분위기를 연출합니다. 피카소는 파란색의 밝기를 다양한 단계로 표현하고 있습니다. 가령 남자가 앉은 자리는 채도가 높아 유난히 선명해 보입니다. 이 그림에서 가장 강한 파

란색이라 그런지 강인한 남자와 어울리는군요. 소녀는 앙상하게 말라 몸집이 언뜻 그림자 같습니다. 파란색 하의는 가난과 피로에 찌든 듯 잿빛에 가까운 색으로 바랬고, 배경에 그려진 여성의 치마도 이와 비슷하게 흐릿한 파란색입니다. 배경 속 아이가 입은 옷과 소녀 곡예사의 머리에 달린 리본은 똑같이 주황색으로 칠했군요. 이처럼 그림 속의 색깔들은 서로 조화를 이루고 있습니다. 색도 사람도 한데 어우러지는 모습이지요.

풍경이 분홍빛이에요.

분홍색은 당시 피카소가 가장 좋아한 색이었습니다. 그는 한동안 온 세상이 얼어붙은 듯 파란색만 사용하며 내면의 깊은 슬픔을 표현했지요. 마음을 추스리던 그는 몸을 유일한 생계 수단으로 삼은 외줄타기 곡예사와 곡예단을 발견하고, 살빛과 몸의 열기를 상징하는 분홍색으로 조금씩 캔버스를 채워 나갑니다. 이 작품의 두 주인공은 파란색과 분홍색의 세계에 동시에 속해 있지요.

이 그림은 왜 바랜 것처럼 보이나요?

형체나 색깔을 단번에 알아보기는 어렵습니다. 윤곽이 뚜렷한 곳이 있는가 하면 흐릿한 곳도, 색이 서로 스며드는 곳도, 군데군데 칙칙해 보이는 곳도 있습니다. 피카소는 이런 식으로 작품 속 현실을 보여 주고 있습니다. 그는 무엇 하나 뚜렷하게 묘사하지 않고 붓 가는 대로 그려 가며 의미를 발견하고 분명한 결론을 내리지 않은 채 캔버스를 더듬어 나갑니다. 확실한 것도, 완성된 것도 없습니다. 그는 세상을 완전히 새로운 시각으로 제시해 보이고 있는 것이지요. 피카소의 혁신은 앞으로도 계속될 테지만 지금 당장은 이곳에서 부단히 정진할 뿐입니다. 공에 올라 완벽하게 묘기를 익히려 애쓰는 어린 곡예사처럼 말입니다.

⬤ 소녀가 연습하는 동안 남자는 가만히 앉아 있어요.

휴식을 취하는 걸까요. 아니면 소녀가 너무 어려 아직 배울 게 많으니 경험에서 우러나온 조언을 해 주려는 걸까요. 그건 알 수 없지만 피카소는 높은음과 낮은 음이 잘 어우러지도록 이끄는 지휘자처럼 저마다 다른 자세를 취하는 인물들을 그려 넣었습니다. 화가는 부피(남자)와 또렷한 선(소녀)을 마음가는 대로 그려 가며 자신이 사용하는 도구를 보여 줍니다. 짙은 색조와 고조된 색조, 무게의 경중, 평면과 입체, 움직임과 정지 상태라는 도구들은 피카소가 사용하는 어휘나 마찬가지입니다. 이 어휘들로 표현한 두 곡예사는 작품의 정수를 드러냅니다.

⬤ 소녀는 무거운 물건을 떠받치고 있는 것 같아요.

위로 뻗은 두 팔은 보를 대신해 신전을 떠받치는 고대 여인상인 카리아티드caryatid 를 연상시킵니다. 피카소의 그림은 고전고대(그리스로마 문명)를 암시하는 경우가 많아 과거의 정서를 충만하게 느낄 수 있지요. 그런데 뼈가 앙상해 각이 진 몸은 카리아티드 조각상의 매끄러운 몸과는 정반대인 것처럼 보이는군요. 어찌 보면 바로 위의 하늘을 떠받치는 모습 같기도 합니다. 지구라고 봐도 좋을 커다란 공 위에 서 있는 셈이니까요.

⬤ 꿈속 한 장면 같아요.

그림 속 세상은 현실처럼 보이지 않습니다. 있는 그대로를 충실하게 묘사한 그림이 아니라 밑그림이나 머릿속에 그린 허구의 세상에 더 가깝기 때문이지요. 등장인물들은 저마다의 일에 몰두해 있어 현실과 유리된 듯합니다. 이들은 서로

의 존재를 알고 있을까요? 자기만의 생각에 깊이 잠겨 있는 걸까요? 강인해 보이는 남자는 마음을 딴 데 두고 허공을 응시하는 모습입니다. 그에게서는 육체적인 에너지가 아니라 사색의 깊이, 즉 내면의 에너지가 우러나오고 있습니다. 혹은 공상에 빠져 있는 건지도 모르지요. 이 작품은 우리가 사는 세상이 겉보기보다 훨씬 더 복잡하고 다채로운 까닭에 인간이 처한 현실도 제 모습을 감추고 있다는 사실을 일깨워 줍니다.

●피카소는 서커스 공연을 무척 좋아했나 봐요.

드가부터 보나르까지, 19세기 후반에서 20세기 초반 사이에 활동한 수많은 프랑스 화가들처럼 피카소도 메드라노 서커스단의 저녁 공연을 자주 관람했습니다. 당시 파리로 막 이주했던 그에게 메드라노 서커스단은 마르지 않는 영감의 원천이 되었지요. 미국 조각가 칼더도 철사와 천 조각으로 이 서커스단을 본뜬 모빌 작품을 제작한 적이 있습니다. 이 세상을 빗댄 원형 서커스 무대에서 펼쳐지는 공중 곡예, 광대의 희비극 공연, 조련된 야생동물의 포효, 공포, 담력, 외줄타기 곡예 등은 모두 무언가를 상징합니다. 우리도 오락물로 위장한 이 관념들의 힘을 알아봅니다. 피카소는 결코 평범한 구경꾼이 아니었습니다. 인간의 숙명을 향해 돌진하는 이 유랑 곡예사들을 관찰하며 자신도 그들과 같은 처지임을 깨달았기 때문이지요.

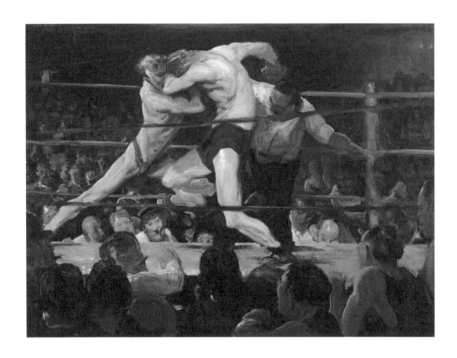

두 사람이 싸우고 있어요!

두 사람은 권투 시합 중입니다. 화가가 링과 가까운 곳에 자리해 우리도 덩달아 경기가 잘 보이는 곳에 자리를 잡았습니다. 캔버스의 너비는 로프로 둘러쳐진 사각 링인 셈이군요. 흰색 윗옷을 입은 심판은 경기장 한복판에 서 있습니다.

권투 선수들 얼굴이 빨개요.

두 선수의 얼굴을 자세히 알아보기는 어렵습니다. 아무리 들여다봐도 뚜렷한 형체 없이 칠해진 물감 자국밖엔 안 보이지요. 둘 다 피범벅이 된 걸 보니 흠씬 두들겨 맞은 모양입니다. 오른쪽 남자의 목 뒤쪽을 따라 흘러내리는 핏자국도 보이는군요.

한 사람이 우리 쪽으로 돌아보고 있어요.

우리도 다른 사람들과 마찬가지로 관중석에 앉아 있으니 돌아본 사람도 자연히 우리 쪽을 향하게 된 것이지요. 흰색 소매가 그림 하단에 한 점의 빛을 더하고 있습니다. 우리의 주의를 링에서 펼쳐지는 경기로 유도하려는 듯하군요. 그는 담배를 질겅질겅 씹으며 훈수를 두고 있습니다. 권투를 잘 아는 전문가일까요. 어느 경기장에나 이런 사람이 꼭 있지요. 되는대로 품평을 늘어놓으며 자기 생각을 말하지 않곤 못 배기는 호사가들 말입니다.

　　　　　　　　　　　　　그림 때문에 연기를 하는 건지도 모르잖아요.

실제로 벌어지고 있는 진짜 권투 시합이랍니다. 벨로스는 실제 경기 모습과 현장의 분위기, 관중의 반응을 있는 그대로 묘사하고 싶었지요. 치고받는 몸짓도, 선수들이 입은 부상도 다 진짜 일어난 일입니다. 경기장을 바라보는 관객의 눈높이에 맞춘 낮은 시점으로 그려 한 편의 다큐멘터리를 보는 듯하군요.

　　　　　　　　　　　　　누가 이기고 있나요?

누구라고 말하긴 어렵습니다. 우리 쪽으로 등을 보인 남자가 라이트 훅을 날려 상대의 갈비뼈를 가격하기 직전이니 곧 알게 되겠지요. 상대가 금세 회복해 경기를 이어갈지는 그림만 봐서는 알 수 없습니다. 판정을 내리기 위해 심판이 주시하는 중이군요. 하지만 화가는 승패에 그다지 관심이 없습니다. 그는 선수들의 체력과 끈기에 넋이 빠져 있지요. 강제로 경기를 종료하지 않는 한 누구도 포기하지 않으리라는 것을 알고 있습니다.

　　　　　　　　　　　　　둘 다 근육질이에요.

두 선수가 쉬지 않고 싸우는 모습을 보면 벨로스가 해부학적 묘사에 능통하다는 사실을 알 수 있습니다. 그는 신화에 등장하는 신이나 영웅을 그리기보다 동시대인을 관찰하는 편을 선호했지요. 오른쪽 선수가 몸을 비트는 모습은 유명한 그리스 조각상 〈벨베데레의 토르소〉를 닮았습니다. 15세기에 발견된 이 조각상은 1세기가 지난 후에야 미켈란젤로의 극찬을 받으면서 미술가들의 이목을 끌게 되지요. 19세기 후반에는 조각가 로댕도 이 작품에서 영감을 얻습니다. 벨로

스는 이 선수의 몸짓을 〈벨베데레의 토르소〉와 비슷한 자세로 묘사해 기품을 더하고 있습니다. 고유의 미국 문화를 기록하는 동시에 남성 누드화의 계보를 잇고 있는 셈이지요.

너무 어두워요.

환한 조명이 링을 집중적으로 비추고 있어 관중의 이목을 한몸에 받고 있는 두 남자의 기상이 한층 더 부각됩니다. 실제 현장에서도 이런 식으로 링을 집중 조명하긴 하지만, 상징적인 의미도 있습니다. 바로 이 순간, 관중의 눈에는 오로지 경기만 보입니다. 그것만이 이들이 유일한 관심사이지요. 한편, 경기장의 어둠 속에 파묻힌 관중들은 개개의 사람으로 보이지 않고 어둠에 스며들어 순식간에 사라지는 듯합니다. 심판 왼편에 앉아 있는 대머리 관중이 사실 화가 벨로스임을 겨우 알아본다 해도 그의 존재감 역시 다른 관중들과 별반 다르지 않습니다.

관중이 움츠린 모습처럼 보여요.

두 선수는 영웅이나 검투사를 닮은 데 반해 주위 사람들은 캐리커처에 가깝습니다. 벨로스는 관중을 최대한 거친 형체로 간단히 묘사해 이들에겐 이성도, 선수에 대한 존중심도 없다는 걸 보여 주고 있습니다. 두 선수는 자신의 몸뚱이로 끝까지 싸워야 하는 처지이지만 이를 지켜보는 구경꾼들은 이들의 고통엔 별 관심이 없습니다. 어쩌면 눈앞에서 한 사람이 죽어나가기를 바랄지도 모르지요. 벨로스는 관중에 더 많은 공간을 할애해 이 장면을 한층 더 생생하게 묘사하고 있어 우리도 선수들이 아닌 이곳에 모인 관중에 한눈을 팔게 됩니다. 그림 속 현장에서 벌어지는 일은 구경거리에 지나지 않는다는 점에서 드가의 그림p.144과 비슷해 보이는군요.

●두 사람은 유명한 권투 선수들인가요?

그렇진 않습니다. 당시만 해도 권투는 천대받는 스포츠였지요. 뉴욕에서 이런 격투 종목은 1911년까지 불법이었습니다. 그래도 특별히 훈련받지 않은 아마추어를 비롯해 누구나가 이런 은밀한 경기에 참가할 수 있었습니다. 위험을 감수하더라도 푼돈이나마 벌 수 있으니 혹시나 하고 요행을 바랐던 거지요. 수년이 지난 뒤 벨로스는 실제 유명 선수들을 화폭에 담게 됩니다. 아르헨티나 출신 루이스 앙헬 피르포가 헤비급 우승자인 잭 뎀프시에게 펀치를 날려 링 밖으로 떨어뜨리는 모습을 그림으로 남긴 것이지요. 잠시 후 링으로 다시 올라온 뎀프시가 결전 끝에 역전승을 이끌어 낸 이 경기는 1923년도 '올해의 경기'로 선정돼 권투 역사상 가장 유명한 시합 중 하나로 손꼽히고 있습니다.

●화가는 세부 묘사에 관심이 없었나 봐요.

있는 그대로 충실하게 묘사하는 그림이었다면 뭉뚱그린 인물들의 형체는 물론, 그림의 목적도 달라졌겠지요. 주제를 전달하고 긴박감을 부각시켜 매우 실감나는 장면을 연출하는 데는 이 정도도 충분합니다. 선수들은 민첩하게 움직입니다. 그러다 순간적으로 동작을 멈춘다면 긴장감은 배가되겠지요. 굵은 붓질은 이 긴장감을 보여 줍니다. 한 방의 펀치를 한 번의 획으로 표현한 데서 볼 수 있듯 캔버스를 거칠게 가로지르며 그 무엇도 뚜렷하게 포착하지 않는 물감 자국은 '사진같은' 극사실적인 이미지보다 훨씬 더 큰 감흥을 불러일으킵니다. 두 선수의 몸과 머리카락까지 복제하듯 똑같이 그리지는 않았어도 땀과 피로 뒤범벅된 이들의 살결과 흥분의 도가니에 빠진 관중들이 오롯이 느껴지지요.

권투를 직접 하지는 않았고 야구를 더 좋아했답니다. 그래도 이런 격투 경기를 관전할 때가 많아 여러 점의 그림으로 남긴 것이지요. 화가의 집 맞은편에 있었던 샤키 클럽은 지하에 격투장을 운영했습니다. 그를 비롯한 일단의 미술가들은 이처럼 뉴욕 사회의 한 단면을 보여주는 일상적인 장면을 더 선호했지요. 이들 애쉬캔 화파20세기 초 뉴욕 빈민층의 일상을 사실적으로 묘사함으로써 당대 사회 현실을 예술에 반영하고자 했던 미술 운동-편집자주는 당시에 유행하던 청초한 풍경화나 감정을 자극하는 주제에 흥미를 느끼지 못했습니다. 추한 그림을 그리는 게 목적이라기보다 아무리 가혹하다 하더라도 진실을 표현하는 것이 더 중요하다고 생각한 것이지요. 그런 까닭에 당시에는 참신하게 느껴졌던 이런 주제를 다룬 그림들이 미술계에서는 드문 편이었습니다. 때론 아름다운 겉모습 이면에 극단적인 폭력성이 숨어 있다는 사실을 처음으로 보여 준 이 작품의 직설어법이야말로 오늘날 미국인들이 가장 사랑하는 작품 중 하나로 꼽는 이유이지요.

궁수가 있는 그림

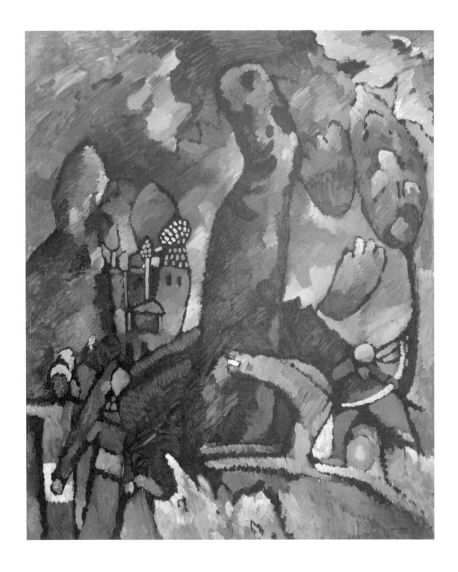

5~7세 👁 눈높이

전쟁이 일어났나 봐요!

확실히 알 순 없지만 전쟁이 벌어진 건지도 모릅니다. 오른쪽에 활을 쏘는 기마병을 보니 아주 먼 옛날에 일어난 일이겠군요. 반대편에 있는 몇몇 사람들은 이 기마병을 지켜보고 있는 듯합니다. 혼란스러운 상황이라는 건 분명합니다. 자연도 이 알 수 없는 상황에 전부 동참하고 있지요.

색깔이 예뻐요.

러시아 출신 화가인 칸딘스키는 밝은색과 어두운색을 가리지 않고 모두 좋아했습니다. 숄이나 마트료시카 나무 인형 같은 러시아 공예품에 주로 쓰이는 그림 속 색깔들은 그에겐 삶의 일부나 마찬가지였습니다. 러시아 전통 가옥인 이즈바의 실내외를 장식할 때 쓰는 색상이기도 하지요. 인물과 건물의 윤곽은 흰색과 검은색으로 나타냈고 나머지는 빨강, 파랑, 초록, 주황, 분홍, 보라 등 갖가지 색으로 알록달록하게 채색했습니다. 하늘은 굳이 색칠할 필요가 없겠군요. 다양한 색들이 자유롭게 바람에 흩날리며 서로 한없이 섞여들고 있으니까요.

배경에 마을이 보여요.

산에는 작은 집들이 아슬아슬하게 매달려 있습니다. 빨간색 지붕을 얹은 집과 돔 모양의 지붕이 덮인 교회도 보이는군요. 뒤편에 한 채가 더 있는지 황금빛 노란색으로 칠한 뾰족한 지붕이 보입니다. 칸딘스키는 동심으로 돌아간 듯 이 집들을 그려 넣었습니다. 단색의 담벼락과 자그마한 창문, 지붕 등 어린 시절 기억을 그대로 끄집어내고 싶었던 거지요. 누군가 살고 있다는 사실을 알게 됐으니 이 정도만 그려 넣어도 충분해 보입니다.

한가운데에 큰 파이프처럼 생긴 건 뭐예요?

어떤 장소를 빠르게 지나치면 세부는 잘 보이지 않고 머릿속에 전체적인 인상만 남습니다. 이 길다란 모양도 얼핏 탑이나 약간 기울어진 굴뚝처럼 보이는군요. 똑바로 서 있는 건지는 잘 모르겠지만 일단 커다랗게 솟아 있으니 한눈에 들어옵니다. 온갖 형체들이 쉬지 않고 움직이는 듯한 그림을 볼 때는 이런 기준점이 하나쯤 있어야 마음이 놓입니다. 그래야 길을 잃거나 균형을 잃지 않으니까요. 갖가지 형체들이 흐릿하게 어우러지면서 혼란스러운 통일체를 이루는 와중에 이 모양만큼은 그 거대한 크기 덕분에 금세 알아볼 수 있습니다.

이 사람들은 이야기에 등장하는 인물들인가요?

여러 이야기에서 따온 인물들인지도 모릅니다. 칸딘스키는 특정 이야기의 삽화를 그릴 생각도, 어떤 일화를 떠올리게 할 생각도 없었습니다. 그저 이야기들의 분위기를 되살려 내고 싶었을 뿐이지요. 그는 배경에 펼쳐진 산과 말 타는 기수, 밝은색 등 다양한 요소들을 일부러 뒤섞어 중세 시대 기사부터 도상학의 군인 성도에 이르는 수많은 인물과 상황을 한꺼번에 묘사하고 있습니다. 구해야 할 공주나 사람, 지켜야 할 명분, 극복해야 될 끔찍한 난관, 최후의 눈부신 승리는 언제고 빠지지 않는 이야기의 요소들이지요. 이 그림은 수많은 이야기들에 대한 기억들로 뒤죽박죽돼 버린 우리 머릿속 같습니다.

잘 못 알아보겠어요…….

이 그림을 읽어 내려 애쓰는 것도 주제의 일부입니다. 칸딘스키는 혼란스러운

182

세상에서도 알아볼 수 있는 것들, 즉 현실 세계의 파편들과 분명하게 알지 못하는 것들, 그럼에도 기억을 소환하는 미지의 것들을 묘사하고 있습니다. 그러니 알아볼 수 있는 건 꼭 붙잡아 두어야 합니다. 그러다 보면 긴가민가 불확실했던 인상도 점차 사라지고 또렷하게 모습을 드러내기 시작합니다. 그림 속 세상이 우리가 아는 세상과 아무리 다를지라도 우리는 어떻게든 길을 찾아 냅니다. 두 눈이 어떻게든 익숙해지는 거지요. 그림을 보는 관람자는 낯선 땅을 여행하는 사람입니다. 처음 본 풍경이 바뀌고 나면 그 환경에 익숙해지고 언제부턴가 내 집처럼 편안하게 느껴질 테지요.

● 인물과 풍경이 전부 움직이는 것 같아요.

어떤 주제를 다루느냐에 따라 윤곽선만으로도 어느 정도는 움직이는 듯한 형상을 나타낼 수 있습니다. 이 작품의 등장인물들은 내면에서 솟아오르는 힘으로 움직입니다. 질주하는 말, 나무, 소박한 가옥에서 볼 수 있듯 온통 자취를 남기고 있는 붓질에서 그 힘이 느껴지지요. 선명한 붓놀림은 초목의 수액이나 혈관 속에 흐르는 피를 연상시킵니다. 아니, 생기를 불어넣는 숨이랄까요. 칸딘스키는 자연을 우리 눈에 보이는 평범한 모습으로 묘사하지 않습니다. 그보다는 생동하는 세계를, 더불어 칸딘스키 자신의 생동감을 함께 드러내 보이지요.

● 말이 왼쪽으로 달리고 있어요.

그림을 정면에서 볼 때는 책을 읽듯이 눈이 왼쪽에서 오른쪽으로 움직입니다. 붓질의 방향도 왼쪽에서 오른쪽으로 이동하고 있지요. 그런데 말을 타고 왼쪽 풍경으로 내달리는 궁수는 이 방향을 거스르고 있습니다. 일종의 은유이지요. 그는 조물주처럼 보란 듯이 나서 자신을 혁신하고 창조하는 듯합니다. 한 인물

의 결의나 독립성, 개성을 부각시킬 때 이런 기법을 쓰는 경우가 많습니다. 고흐의 흰 붓꽃p.156이 대항하는 힘에 짓밟히지 않으면서도 주변 세계와 어우러지지 못하는 인상을 주는 것도 이 때문이지요.

11~13세 눈높이

궁수가 뭘 조준하고 있는지 안 보여요.

상징을 나타내는지도 모르지요. 궁수의 목표물이 뭐든 그를 쫓는 무리는 뒤쪽과 아래쪽에 있습니다. 이 무리는 그림의 일부가 아닙니다. 과거에 속해 있기 때문에 그림 안으로 들어올 수 없지요. 이 무리는 말 그대로 과거입니다. 칸딘스키는 활을 두꺼운 흰색 곡선으로 강조하고 있습니다. 작품 제목에 나오는 궁수는 바로 이 사람을 가리킵니다. 궁수와 연관된 그 밖의 개념들, 즉 활시위의 장력, 화살의 탄도, 궁수와 그가 올라탄 말이 공간을 가르며 내달리는 힘과 속도도 더불어 강조되고 있습니다. 칸딘스키는 이 그림에서 자기만의 전쟁을 벌이고 있습니다. 그림을 그리는 데 필요한 수단에 대해 성찰하고 있는 것이지요.

칸딘스키의 그림에는 왜 말이 자주 등장하나요?

태고부터 말은 권위를 상징하는 대표적인 동물입니다. 특히 죽은 자의 영혼과 동행해 저승으로 간다고 전해지지요. 기마 초상화와 기마 조각상이 그토록 많이 제작된 이유도 여기에 있습니다. 이런 관습에 얽매이지 않았던 칸딘스키는 이 주제를 변형해 '융합'이라는 형태의 새로운 미학으로 재창조해 냈으며, 독특한

기법으로 말이 질주하는 모습을 자주 형상화했습니다. 1911년 칸딘스키는 독일 뮌헨에서 활동하며 일단의 전위 예술가들과 함께 푸른색과 말을 뜻하는 '청기사 파Der Blaue Reiter'를 결성하기도 합니다. 청기사의 푸른색은 한없이 펼쳐진 광대한 하늘을 연상시키지요. 청기사의 말은 그의 조국인 러시아의 민담과 전설에서 빌려온 상징을 나타냅니다.

이 그림은 추상화인가요?

그렇진 않습니다. 아무리 현실과 동떨어져 보인다고 해도 뭘 묘사하는지는 알아볼 수 있기 때문입니다. 이 그림은 칸딘스키가 처음으로 추상화를 선보인 1913년 이전에 그린 작품입니다. 하지만 형체를 정확하게 묘사하진 않았기 때문에 추상화로 옮겨가는 과정이 엿보이지요. 이 형상들은 곧 그의 손을 떠나 그 어떤 자연물도 가리키지 않는 추상적인 형태로 변하게 됩니다. 이 형상들을 실어 나르는 충동만 남아 아직은 이름 붙여지지 않은 새로운 형태들이 그 모습을 드러내겠지요. 1차 세계대전 발발 직전에 완성한 칸딘스키의 그림은 우리가 알고 있던 세상이 구원 불가능한 상황으로 변하게 될 것임을 일찌감치 예언하고 있습니다.

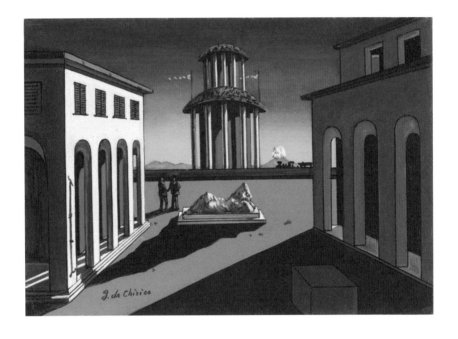

마을이 보여요.

그런 듯하지만 확실히 알 순 없습니다. 주변에 다른 건물이나 길거리가 있는지도 알 수 없지요. 화가는 이탈리아 어딘가에 있는, 햇빛에 온통 물든 광장을 묘사하고 있습니다. 후텁지근해 보이는 날씨지만 공중에 하늘거리는 작은 노란색 깃발들을 보니 다행히 가벼운 산들바람이 불고 있군요. 깃발마저 그려 넣지 않았다면 우리도 숨막히는 인상을 받았겠지요.

사원이 있는 것 같아요.

둥근 지붕을 보니 사원이나 성지 같습니다. 아니면 높이 솟은 탑일까요. 이 그림에서 확실히 알 수 있는 건 하나도 없습니다. 높고 가느다란 흰색 기둥들이 빙 둘러싼 이 건물이 그림 한복판에 놓여 있으니 분명 중요하긴 하겠지요. 화가가 상상해 낸 모습인지 두 개의 돔은 버섯의 갓처럼 생겼습니다. 앞쪽의 웅장한 건물들처럼 빨간색과 흰색으로 채색돼 있어 광장과 조화를 이루고 있군요.

창문이 전부 닫혀 있어요.

왼편에 있는 집의 초록색 덧문은 햇빛과 열기를 차단해 줍니다. 눈에 보이는 사람이라곤 광장에 있는 두 명이 전부이지만 이 덧문은 집안에도 누군가가 있다는 사실을 암시하지요. 이들은 집안에 머물며 햇빛을 피하고 있습니다. 그런데 모두 이 집을 떠난 뒤라면 어떨까요. 아무도 살지 않는 빈집일 테니 덧문도 굳게 닫혀 있겠지요.

두 남자는 누구예요?

이들이 누군지는 알 수 없답니다. 화가는 두 사람을 잘 알아볼 수 없는 너무 먼 거리에 그려 넣었습니다. 양복과 모자 차림인 걸 보니 바쁜 사람들인가 보군요. 한 사람이 상대방 쪽으로 손을 내밀고 있으니 지나가다 우연히 만나 정중하게 인사라도 주고받는 건지도 모릅니다. 아니면 우리가 들을 수 없는 대화를 나누느라 여념이 없는 걸까요. 그래도 두 사람 덕분에 이 도시에 사람이 아예 살지 않는 건 아니라는 사실을 알 수 있습니다.

8~10세 눈높이

멀리 조그만 기차가 보여요.

장난감처럼 생겼군요. 멀리 떨어져 있어서 그런지 조그맣게 보입니다. 탑 앞으로는 철로가 지나는 듯한데, 기차가 이 정도로 바짝 붙어 있다면 탑이 어마어마하게 큰가 봅니다. 아니면 눈속임인 걸까요. 철로가 보이질 않으니 실제 거리가 얼마나 되는지 헷갈립니다. 이 그림에서 확실히 알 수 있는 건 하나도 없습니다. 하나를 안다고 생각한 순간, 또 다른 질문이 꼬리에 꼬리를 물고 생겨나지요.

광장 한가운데에 보이는 건 뭐예요?

〈버림받은 아리아드네〉라는 석상입니다. 그리스 신화에 따르면 테세우스는 아리아드네가 준 실타래 덕분에 미노타우로스를 죽인 후 미로를 빠져나올 수 있었다고 전해지지요. 하지만 그는 미로를 탈출한 뒤 자신을 사랑하는 아리아드네를

홀로 두고 떠나 버립니다. 키리코는 실제로 로마 시대에 제작된 고전 미술품(기원전 3~1세기에 제작된 그리스 조각상을 2세기 로마 시대에 만든 복제품)에서 영감을 받았지요. 여기서 아리아드네는 대리석 조각상이라기보다 뼈와 살로 된 실제 사람처럼 보입니다. 고독의 화신 아리아드네는 신화에서 전해지듯 이 도시 한복판에서 훗날 자신과 결혼하게 될 디오니소스(바쿠스)를 기다리고 있습니다.

땅에 긴 그림자가 드리워져 있어요.

모네가 활동하던 시절 사람들은 자연 현상을 있는 그대로 묘사했음에도 모네가 그린 거대한 그림자p.132를 보고 놀라 술렁댔지요. 그로부터 약 40년 후에 제작된 이 그림에서 키리코 역시 음침하면서도 또렷한 그림자를 커다랗게 강조하고 있습니다. 우리도 이따금 땅에 드리워진 집 그림자처럼 일상적인 풍경을 별 생각 없이 바라보다 문득 그림자가 낯설어 보이거나 꺼림칙해 보이는 인상을 받을 때가 있습니다. 빛이 차단되는 불투명한 막에 불과하다는 사실은 깜빡 잊은 채 살아서 꿈틀대는 듯한 생물처럼 보이기 때문이지요. 이 그림에서도 마찬가지입니다. 아리아드네의 그림자는 스멀스멀 조각상에서 흘러내리듯 뻗어 나가고 있습니다. 마치 돌로 만들어진 몸이 힘을 잃어 가는 모습 같군요. 이 그림자와 건물 그림자 사이로는 또 다른 그림자인 키리코의 서명이 적혀 있습니다. 어찌 보면 그가 도시를 거닐다 이 장면을 지나치며 남긴 발자국 같기도 합니다.

하늘이 초록색이에요!

키리코의 눈에 그렇게 보이는 것이지요. 파란색 하늘과 노란색 태양은 뚜렷하게 대비되는 것이 아니라 서로 스며들고 있습니다. 식물, 봄, 희망을 상징하는 초록색은 소생의 징표인 동시에 썩어 가는 육신의 색깔을 암시합니다. 이처럼 뒤집힌

세상에서는 색깔도 더 이상 본연의 역할을 해내지 못합니다. 그런데 밤이 몰려오고 있어서인지 변화가 감지되는군요. 키리코는 보이는 그대로 묘사하길 거부한 채 그림 속 장면을 불확실성의 장막으로 뒤덮는 듯합니다.

11~13세 ᑐᑐᑐ 눈높이

기관차가 증기를 힘차게 뿜어 대고 있어요.
언뜻 자그마한 흰 증기 구름이 위안이 되기도 합니다. 적어도 기차는 문제없이 운행되고 있다는 뜻이니까요. 이 흰 구름마저 없었다면 기묘한 풍경처럼 보였겠지요. 그런데 기관차에서 뿜어져 나오는 증기 구름과 뒤쪽 산이 나란히 겹쳐 있군요. 순간 의문이 생겨납니다. 증기가 정말 기차에서 나오는 걸까? 실은 용암이 분출되고 있는 건 아닐까? 열차가 저 자리에서 비껴나지 않는 이상 답을 알아내긴 어렵습니다. 하지만 그림은 변함이 없습니다. 기차는 앞으로 나아가지 않고 멈춰 선 상태로 고정돼 있지요. 바람이 불고 있는데도 이 구름은 흔들림 없이 하늘로 곧장 뻗어 나갑니다. 우리가 잠시 헷갈린 걸까요. 아니면 끔찍한 재난을 예고하는 걸까요.

화가는 왜 이렇게 많은 공간을 비워 둔 건가요?
키리코는 밀라노와 피렌체 등 자신이 사랑했던 이탈리아 도시에서 영감을 받아 그곳의 텅 빈 광장과 드넓은 아케이드, 늦은 오후의 정적이 자아내는 분위기를 똑같이 재현하고 있습니다. 이 건물들은 개인적인 추억을 넘어 이탈리아 회화가

남긴 유산의 정수를 담고 있지요. 이 '광장'에 세워진 건물들은 르네상스 시대 회화에 등장하는 이상적인 도시를 떠올리게 합니다. 그런데 이 건물에는 관람자의 시선을 붙잡았던 '완벽한' 소실점이 보이지 않는군요. 과거에는 건물의 각 변을 연장한 평행선이 하나의 소실점에서 만나면서 깊이감을 만들어 내는 기법을 썼습니다. 그런데 이 그림 속 건물들은 제자리를 잡고 있는 듯하면서도 왠지 어긋나 있군요. 과거의 완벽함은 이제 추억에 지나지 않습니다. 완벽함에 잠재된 위험성을 인식하게 되면서 그 기반을 잃고 만 것이지요. 이 건물은 과거의 성취와 현재의 무력감을 동시에 보여 주고 있습니다. 사람들은 자신들이 세운 건물에 에워싸인 채 출구를 찾지 못하는 처지가 된 듯하군요.

무대 세트 같아요.

건축가라면 응당 실내 공간까지 짐작할 수 있게 만들었겠지만 키리코는 정면과 현관만 보여 주고 있습니다. 창문은 모두 닫혀 있군요. 창문 안쪽으로는 아무것도 없는 듯합니다. 드나드는 출입문 하나 그려 넣지 않았지요. 무대 좌우 공간과 유사한 상징적인 형태인지도 모르겠군요. 그렇다면 연극의 무대라도 되는 걸까요? 연극이 시작하는 걸까요, 끝나는 걸까요? 무슨 일이 일어나는 건지 알아낼 시간은 있을까요? 이 그림을 그릴 무렵 화가는 25세의 젊은 예술가였습니다. 그는 이 그림에서 자신이 흠모한 이탈리아 예술의 특징과 철도 부설 기술자였던 아버지에 대한 기억, 자신을 구하러 올 신을 여태 기다리고 있는 아름다운 아리아드네의 관능미를 한데 불러들이고 있지요. 이 세 요소는 어떻게든 들어맞아야 합니다. 이곳은 그가 마음속에 품고 있던 곳, 둘도 없는 그만의 무대인 셈이지요. 이 무대에서 키리코는 자신의 근심과 불안감을 드러내 보입니다. 그리고 1년도 채 지나지 않아 1차 세계대전이 발발하지요.

과일 접시와 카드

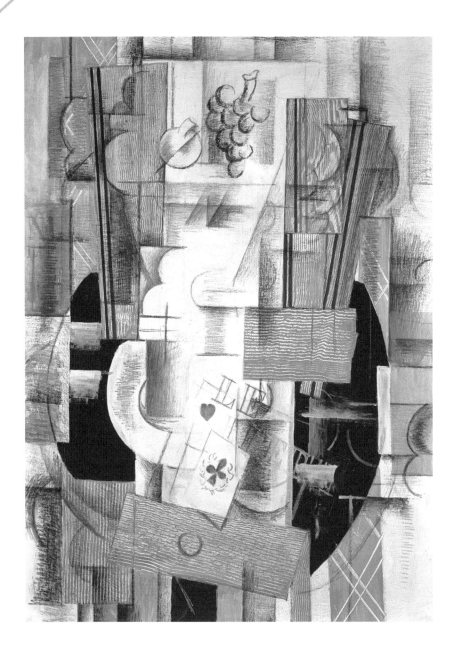

그림이 뒤죽박죽이에요.

사물이든 생각이든 머릿속에 떠오르는 대로 마구 그려 넣은 그림이군요. 그래서 인지 어수선해 보입니다. 그래도 찬찬히 들여다보면 조금씩 이해가 되겠지요. 의미가 잘 읽히지 않는 부분은 여전히 남겠지만 그래도 괜찮습니다. 한번에 이 해하라고 말하는 사람은 아무도 없으니까요(화가라면 더더욱 그럴 테고요).

나뭇조각이 보여요.

화가는 짙은 갈색 물감을 넓적한 빗으로 쓸어 내 나무의 질감을 표현했습니다. 특정 물건이나 가구를 그려 넣지 않고도 원목처럼 보이는 효과를 내고 싶었던 거지요. 옛날에 복도나 계단의 자재로 쓰이곤 했던 가짜 원목을 닮았군요. 젊은 시절 장식미술가 교육을 받으면서 이 전통 기법에 눈을 뜬 화가는 여기서 자신 이 익힌 기술을 마음껏 발휘하고 있습니다.

카드가 보여요.

그림 한가운데에 하트 에이스와 클럽 에이스를 그려 넣었군요. 이 그림도 하나 의 게임이라는 뜻일까요. 카드놀이를 할 때 자기 패를 보여주지 않듯, 브라크도 일일이 설명하거나 모조리 그려 넣을 생각이 없었답니다. 그는 카드가 공중에 떠 있는 모습을 묘사하고 있습니다. 카드 안에 재빨리 다른 카드를 밀어 넣으며 뒤섞는 모습처럼 보이는군요.

⬤ 그림 안에 사람들이 있는 건가요?

가로세로 비율이 초상화와 비슷하긴 하지만 사람을 그려 넣은 건 아니랍니다. 이렇게 사물을 배열해 놓은 모습을 그린 그림을 '정물화'라고 합니다. 그래도 몇 가지나마 알아본다면 누군가 한 손에 카드를 든 채 간식 삼아 상단에 있는 사과나 포도를 먹으려는 모습이 그려지기도 하겠지요. 이 사물들은 어떤 사람에 대해 '말해 주는' 듯하군요. 이처럼 사물은 사람의 몸동작을 쉽게 상상할 수 있게 해 줍니다. 집이나 방에 있는 물건만 봐도 주인이 누구인지 금세 알아채는 것처럼 말입니다.

⬤ 검은 구멍이 둘러싸고 있는 건가요?

검은 구멍이 아니라 물건들이 놓여 있는 작은 식탁 같군요. 이 그림은 구도가 복잡해 수수께끼투성이처럼 보이기도 합니다. 우리는 단순한 사물에 대해서는 의문을 제기하는 법이 없지요. 그러니 얼핏 검은 구멍처럼 보이기도 합니다. 식탁 윗면은 보통 똑바르게 수평을 이루지만 여기서는 위에 놓인 물건이 더 잘 보일 수 있게 우리 쪽으로 비스듬히 기울여 놓았을 뿐 다른 의미는 없습니다.

⬤ 포도를 그리다 말았어요.

어쩌면 덜 익은 건지도 모르지요. 브라크는 색을 전혀 쓰지 않고 차콜로만 명암과 부피를 표현해 포도를 묘사하고 있습니다. 옆에 있는 사과도 마찬가지입니다. 누가 봐도 진짜 사과는 아니지요. 고대 그리스 시대의 유명 화가였던 제욱시스가 새가 쪼아먹을 만큼 실물을 빼닮은 포도 그림을 그려 우쭐해했다는 일화가

문득 떠오르는군요. 하지만 브라크는 실물과 똑같은 그림을 그릴 생각이 없었습니다. 오히려 어떤 대상의 분위기를 떠올리게 하는 것이 그림이라고 생각했으니 이 그림은 트롱프뢰유실물로 착각할 만큼 정교한 눈속임 그림-편집자주와는 정반대인 셈이지요.

11~13세 👁👁 눈높이

왜 이 두 카드를 고른 건가요?

우선 이 두 카드를 그려 넣으면 그림에 검은색과 빨간색을 쓸 수 있습니다. 또 가장 높은 에이스 카드인 걸 보면 중요한 카드라 이 두 개를 고른 것 같기도 합니다. 하트와 클럽은 각각 사랑과 돈을 상징합니다. 점을 볼 때도 이 두 카드를 뽑고 싶어 하지요. 두 카드는 게임 말고도 재물, 모험, 열정의 변화를 암시합니다. 이 그림이 특별히 이야기를 담고 있는 건 아니지만 이 두 카드는 관람자가 짐작하고 상상하고 희망할 수 있게 만드는 중요한 역할을 하고 있습니다.

카드에 글자가 적혀 있어요.

브라크는 카드 바로 옆에 채색하지 않은 블록체로 'LE REVE(꿈)'라고 써 넣었습니다. 이 그림의 인상을 한마디로 표현한 단어이지요. 그런데 자세히 보면 글자가 끊어진 듯합니다. 다시 들여다보니 뒤에 IL이 어렴풋하게 보이는군요. 꿈속(LE REVE)을 헤매던 우리는 불현듯 'REVEIL(깨어남)'이라고 읽어야 한다는 사실을 깨닫습니다. 두 글자를 보탰을 뿐인데 모든 게 정반대로 바뀌어 버린 거지요. 포근함이 느껴지던 그림이 소음에 내며 우리를 깨우는 듯합니다. Reveil은

신문을 가리키는 말이기도 합니다. 이따금 만사태평하게 신문을 들여다보고 있으면 이내 딴 생각에 빠져들어 저도 모르게 허공을 응시할 때가 있지요. 그러다 알람시계 소리에 벌떡 깨어나듯 흠칫 놀라며 몽상에서 빠져나옵니다. 브라크도 공상에 빠져 있을 때 일어나는 일들에 대해 잘 알고 있었던 거지요.

사물들을 내려놓은 상태로 그려도 되잖아요.
그림을 무대 공간 연출하듯 구성하는 경우가 많긴 하지만p.72, p.186 브라크는 이와는 또 전혀 다른 관점으로 그림을 그렸고, 그런 까닭에 이 그림에서 사실적인 묘사를 찾아보기란 어렵습니다. 사물들은 서로 겹쳐져 있어 공간이나 시간의 연속성이 잘 느껴지지 않습니다. 그는 이 그림에서 눈에 드러나지 않는 것들, 즉 특정 사물이나 재료와 마주했을 때, 혹은 특정 장소에 있을 때 마구잡이로 떠오르는 혼란스러운 생각들을 표현하고 있습니다. 우리도 그림의 의미를 전부 읽어 내지 못합니다. 그림 속 사물들이 확고하게 자리잡지 못하고 있기 때문이지요. 사실 우리 머릿속 생각도 이렇게 뒤죽박죽입니다. 브라크의 작품들은 현실 세계를 평범하게 보여 주지 않습니다. 그의 작품은 일부러 구두점을 뺀 한 편의 글과 같습니다. 사물과 감정, 말이 한데 뭉쳐 있는 내면의 독백인 셈이지요.

이 그림을 큐비즘 회화라고 하는데, 큐브는 어디 있나요?
이 그림에는 큐브가 없습니다. '큐비즘', 즉 '입체파'는 브라크와 피카소의 그림을 구성하는 기하학적 입방체를 보고 경악한 비평가들이 짓궂게 조롱하며 부른 데서 나온 말이지요. 특유의 입방체 모양은 이 그림에서 묘사되고 있는 사물과 사람의 바탕을 이루는 요소입니다. 모듈로 건물을 조립하듯 평범한 모습을 재창조해 내는 작업이지요. 이 그림을 구성하는 요소들 중에는 무엇 하나 버릴 게 없

습니다. 그런 의미에서 큐비즘은 그림의 역사를 처음부터 다시 쓰고 있습니다. 이미 정립된 회화 기법에 대해 아무것도 모르는 백지 상태일 때라야 이처럼 본연의 순수한 즉흥성을 담아 낼 수 있을 테니까요.

입체파를 만든 사람은 피카소가 아닌가요?

피카소는 브라크보다 더 사교적이고 더 유명했습니다. 그래서 피카소를 입체파의 선구자라고 생각하는 경우가 많지요. 하지만 입체파는 이 두 화가의 합작으로 탄생했습니다. 피카소는 사물 등 만질 수 있는 것들에 더 민감하게 반응했고, 따라서 단순한 양감量感과 형태를 이끌어 내는 데 집중한 반면, 브라크는 공간을 암시하는 데 더 관심이 많았으며 우리 눈에 비치는 사물들의 겉모습에 드러난 빈 공간, 틈, 불확실성에 더 중점을 두었습니다. 그런 점에서 하나의 시점만 허용하는 원근법을 탈피해 진실된 경험을 묘사하고자 한 세잔의 화풍에 더 가까웠지요. 입체파 화가의 그림 속 사물들은 불안정해 보이고 대충 그린 듯합니다. 하지만 그렇기 때문에 순간순간 달리 보이는(각도, 윤곽선) 모습들을 재창조해 낼 수 있었지요. 브라크는 부분적인 진실을 담고 있는 각각의 사물이 한데 모여 작품의 진실을 창조해 내는 방식이 마음에 들었던 것입니다.

펠릭스 발로통 Félix Vallotton
1917년 | 캔버스에 유채
114×146cm | 프랑스 앵발리드 군사박물관

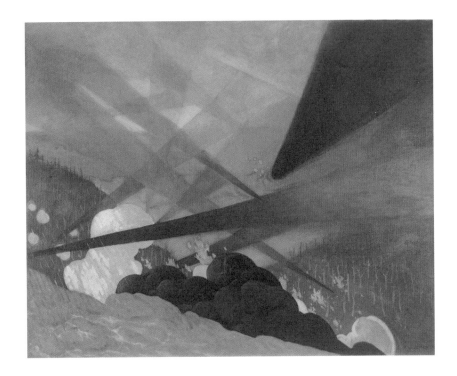

🔵알록달록한 그림이에요.

갖가지 색깔이 폭죽처럼 풍경을 가로지르고 있군요. 그런데 하늘에서 퍼져 나가지 않고 땅에 닿으며 비현실적인 광경을 연출하고 있습니다. 멀리 떨어진 나무, 들판, 골짜기로 보아 이곳은 시골입니다. 하지만 평소와는 사뭇 다른 풍경이지요. 폭풍우도 저런 효과를 만들어 낼 순 없으니까요. 이 그림에서는 한꺼번에 많은 일들이 벌어지고 있습니다. 게다가 금세 끝날 것 같지도 않습니다.

🔵땅에서 커다란 먹구름이 피어오르고 있어요.

검은색 연기가 너무 짙어 뒤에 뭐가 있는지 전혀 보이지 않습니다. 우유가 끓어 넘치듯 빠른 속도로 마구 부풀어 오르고 있으니 이러다 전부 삼켜 버릴지도 모르겠군요. 흰 연기는 가스처럼 사방으로 퍼지고 있습니다. 검은 연기든 흰 연기든 위험하긴 마찬가지니 곧 있으면 숨 쉬기가 힘들겠지요.

🔵들판에 불이 났어요!

이곳에선 지금 전쟁이 벌어지고 있습니다. 들판 여기저기서 아직도 불길이 치솟고 있군요. 자연 풍경이 온통 전쟁터로 변해 버리고 말았습니다. 이미 송두리째 파괴된 자리에 폭탄마저 떨어지면 불길이 풀 한 포기 남기지 않고 죄다 태워 버리겠지요. 한복판에 작은 노란색 불길을 촘촘히 그려 넣은 것도 그래서입니다. 시커먼 연기에 가려 우리 눈에 잘 보이진 않지만 무언가 아직도 불타고 있는 모양입니다. 발로통은 자신이 모든 것을 보여줄 순 없음을, 보이지 않는 건 우리의 상상에 달려 있음을 이렇게 표현하고 있지요.

군인들은 어디 있나요?

단 한 사람도 보이지 않습니다. 전멸한 걸까요, 아니면 참호 속에 깊숙이 숨은 걸까요. 발로통은 한창 전투 중인 군인이나 부상 당한 병사, 심지어 주검조차 그리지 않고 아예 아무도 없는 상징적인 장면을 묘사함으로써 전쟁은 인간성을 말살한다는 사실을 폭로하고 있지요.

비가 내리는 건가요?

왼쪽에 작은 빗금을 그려 넣어 빗줄기를 표현했군요. 마치 땅에 상처를 내는 핀처럼 보입니다. 전경에는 잿빛이 감도는 푸른 빗물이 흘러내리며 조금씩 퍼져 나가고 있습니다. 진흙탕만 더 커질 뿐 불을 끄기에는 어림도 없으니 불행의 씨앗만 더 느는 셈이지요.

색색의 삼각형 모양은 뭘 가리키나요?

사방에 떨어지는 포탄의 궤도를 나타냅니다. 포탄의 윤곽선을 강조해 색색깔의 기하학적 패턴으로 표현한 것이지요. 포탄이 날아가 떨어지는 거리에 따라 색이 진해지기도, 투명해지기도 합니다. 지금 막 땅에 떨어진 포탄은 가장 짙은 군청색 빛줄기로 묘사했군요. 발로통은 포탄을 일정한 모양으로 그려 넣어 살상 무기를 나타내고 있습니다. 포탄의 빛줄기를 교차시켜 한꺼번에 폭발하는 듯한 장면을 연출하기도 하지요. 그러고 보니 색색의 커튼처럼 생겨 만화경을 들여다보는 듯한 신비로운 분위기를 자아냅니다. 우리는 이 아름다운 착시 현상에 잠시 전쟁의 참상을 망각하다가도 이내 현실과 맞닥뜨리지요. 쏟아지는 포탄이 길을 봉쇄

해 이곳을 벗어날 출구가 없어진 것입니다. 우리도 꼼짝없이 갇힌 꼴이 됐군요.

화가는 참전 용사였나요?

아닙니다. 1914년에 발로통은 50세를 바라보고 있었지요. 전쟁 초기에 참전을 자원했지만 나이가 많다는 이유로 입대를 거부당하자 그는 크게 낙담하고 맙니다. 스위스 태생으로 1900년에 프랑스 시민권을 취득했던 터라 그에겐 참전의 의미가 남달랐기 때문이지요. 1917년 7월, 전선으로 간 그는 풍경화 연작을 완성합니다. 전쟁에 나가 싸울 수 없다면 화가답게 전쟁이 초토화시킨 풍경이라도 담아 두는 것이 고통을 분담하는 길이라 생각했던 거지요. 그는 병사를 주제로 한 몇몇 작품을 비롯해 실상을 충실히 묘사한 자신의 그림을 두고 '다큐멘터리 회화'라고 불렀습니다. 이전에는 같은 주제로 판화를 제작하기도 했지요.

언뜻 봐선 뭐가 뭔지 잘 모르겠어요.

그렇습니다. 하지만 그림의 제목에는 늘 진실이 담겨 있는 법이지요. 발로통은 그림에서 잘 알아보기 어려운 것을 설명해 주는 제목을 붙이고 싶었습니다. 이 그림은 현장을 있는 그대로 충실히 묘사한 그림이 아닙니다. 게다가 그는 전쟁의 참상을 떠올리게 하거나 연민을 불러일으키는 그림을 그릴 생각도 없었지요. 그런 까닭에 이 그림은 관람자의 호기심을 자극합니다. 관람자는 눈앞에 보이는 그림을 읽어 내려 애쓸 수도 있고 무의미하고 장식용에 불과한 황당한 그림으로 치부할 수도 있습니다. 그러다 문득 화가는 왜 전쟁을 이렇게 바라보는지 의문을 품게되지요. 이 질문을 던지는 것만으로도 우리는 주제가 담고 있는 진실에 한 발짝 더 다가갑니다. 어떤 시선으로 바라보든 전쟁은 도저히 정당화될 수도, 납득할 수도 없다는 진실에 말입니다.

알록달록한 도형들이 땅에서 솟아오르는 것 같아요.

색색의 삼각형들이 땅에서 솟아오르듯 위쪽으로 퍼져 나가고 있습니다. 실제로는 목표물이 땅에 있을 테니 아래를 향해야겠지만 진행 방향이 반대로 보이면서 주제와 정면으로 배치되는 듯한 유쾌한 생동감을 불러일으키지요. 어쩌면 인적은 그림자도 찾을 수 없는 이곳에서 수많은 사상자가 발생했음을 간접적으로 알리는 건지도 모르겠군요. 각각의 빛줄기를 아래에서 위로 좇다 보면 횃불 같은 원뿔 모양으로 보이기도 합니다. 명중시킨 목표물 하나하나, 탄알이 적중한 곳 하나하나가 집요하게 하늘을 수색하는 시선으로 바뀌는 것이지요.

전쟁 현장을 왜 보이는 그대로 그리지 않았나요?

직접 참전할 수 없었기 때문이기도 하고 병사들에 대한 경의를 표하기 위해서나 겸허한 마음을 표현하기 위해서였는지도 모릅니다. 이 그림은 그가 확보할 수 있었던 유일한 지점에서 멀리 내다본 풍경을 보여 줍니다. 이런 그림을 그릴 때 정작 어려운 점은 두 가지 목적을 모두 구현해야 한다는 사실, 즉 전쟁을 비판하는 동시에 베르됭 전투에서 싸운 용사들에 경의를 표하는 것입니다. 병사들을 그리지 않고서 어떻게 전쟁을 묘사할 수 있을까요? 전쟁터의 현실을 보여 주면서도 이 딜레마를 해결할 수 있는 한 가지 방법은 바로 기하학적 형태로 나타내는 것이었습니다. 당시에는 입체파가 아니었던 수많은 예술가들도 입체파의 기법이 보여 주는 순수한 형식미에 깊은 인상을 받았지요. 과연 발로통도 이 그림의 숨막히는 구도에 입체파의 기법을 적용해 전력투구하는 군인들을 표현하고 있습니다.

그건 확신할 수 없답니다. 발로통은 전쟁이 사람과 장소를 형체도 알아볼 수 없게 황폐화시킨다는 메시지를 이렇게 전하고 싶었던 거지요. 〈베르됭〉이라는 제목이 그토록 중요한 이유도 이 때문입니다. 이 제목은 주제를 담은 동시에 지명을 나타냄으로써 그 무게감을 더해 주고 있습니다. 묘비나 전쟁기념관에 이름을 붙이는 까닭도 이와 다르지 않습니다. 이 낯선 장소들에서 눈에 보이는 거라곤 얼굴도 모른 채 전장에서 쓰러져 간 병사들의 이름뿐입니다. 베르됭도 세계대전이 터지기 전에는 여느 도시나 다름없는 곳이었습니다. 10개월 동안 이어진 잔혹한 전쟁으로 그 모습도 완전히 달라져 베르됭 요새의 학살을 상징하는 곳으로 변하고 말았지요. '베르됭', 하고 입밖에 내기만 해도 깊은 기억의 구렁으로 빨려드는 듯합니다. 이 그림은 인간이라면 상상조차 할 수 없는 참혹한 전쟁을 기리기 위해 발로통이 마련한 가장 소박한 기념비인 셈이지요.

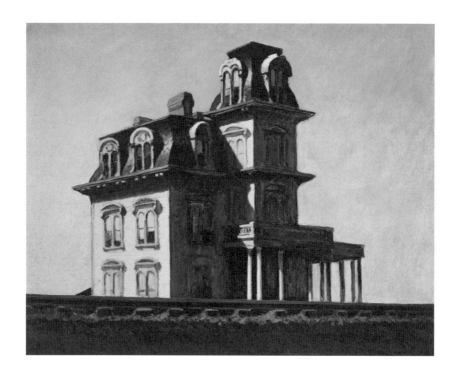

집이 엄청나게 커요!

호퍼가 살던 시대에는 이런 집들을 더 이상 짓지 않았습니다. 그에겐 역사적 유물처럼 의미가 각별했던 옛집이지요. 이 오래된 집에 대한 추억을 간직하고 싶은 마음에 풍경이 아닌 집에 초점을 둔 것입니다.

이 집엔 누가 사나요?

그건 알 수 없답니다. 호퍼도 관심이 없었지요. 이 집 한 채를 그리는 데만도 신경 써야 할 부분이 많았으니까요. 그는 건물 정면, 빛이 드는 곳과 그늘진 곳, 널찍한 현관을 지지하는 돌기둥, 기둥이 떠받치는 베란다, 햇빛에 반짝이는 슬레이트 지붕, 붉은 벽돌로 쌓아 올린 커다란 굴뚝, 밝은색 창문 가리개와 여러 개의 창문을 세심하게 관찰하면서 사람의 이목구비를 그리듯 세세하게 묘사하고 있습니다. 그러고 보니 이 집의 초상화를 그린 셈이군요.

굴뚝에서 연기가 안 나와요.

연기가 난다면 집안에 온기가 돌 테니 사람이 있다는 뜻이겠지요. 그것도 그럴 듯합니다. 어쩌면 불을 땔 필요가 없는 계절인지도 모릅니다. 건물 측면이 햇빛을 듬뿍 받고 있긴 해도 전반적으로 회색과 녹색이 두드러집니다. 둘 다 무더운 여름보다는 서늘함을 연상시키는 색이지요. 굴뚝과 철로의 붉은색이나 하단에 있는 제방의 흙갈색이 그나마 차디찬 느낌을 덜어 주고 있습니다.

집 안에 사람이 있었다면 더 흥미로웠을 거예요.

행인은 단 한 명도 안 보입니다. 외딴 곳에 자리한 이 집은 그 누구의 눈길도 끌지 못하지요. 인적은 없지만 방마다 가리개가 제각각의 높이로 드리워진 모습을 보니 누군가 살고 있고 각자 나름대로 강도를 조절해 가며 햇살을 즐기고 있는 건지도 모릅니다. 아니면 집안에서 우리를 지켜보기라도 하는 걸까요. 아무래도 사람이 있을 가능성이 크군요. 하지만 화가는 이들을 보여 주진 않습니다.

출입문은 어디 있나요?

문을 찾으려면 먼저 그림 아래쪽에 놓인 철로를 건너야 하지만 쉽지 않은 일인데다 매우 위험해 보이기까지 합니다. 사람이 드나드는 문이 분명 있을 텐데, 화가가 알려 주질 않으니 알아서 찾아야겠군요. 우선 철로를 넘어 멋들어진 기둥이 세워진 널따란 현관으로 들어서야겠지요. 하지만 현관문은 보이지 않습니다. 화가는 상황을 복잡하게 만들고 있습니다. 최소한 어둠 속에 문 윤곽이라도 그려 넣을 순 있었을 텐데 그러지 않고 뒤범벅이 된 회색으로 가려 놓았을 뿐이니 말입니다. 쓸모가 없다고 생각한 걸까요. 결국 문이 하나도 없는 셈이니 이 집에서 나오기는커녕 들어가는 일조차 어렵겠군요.

기차역일지도 몰라요.

철로에 바싹 붙어 있으니 그런 생각이 들지도 모릅니다. 하지만 모양이나 크기로 봐서는 살림집이 분명합니다. 실은 철로가 생기기 훨씬 전부터 이 자리를 지키고 있었지요. 철도가 생기면서 평화가 깨졌고 평온했던 주변 풍경도 파괴됐습

니다. 번거롭기만 한 낡은 유물처럼 지난날의 추억을 떠올리게 할 뿐 이 집은 더는 이곳에 어울리지 않는군요. 첨단 기술이 만든 기차의 속도와 소음, 진동과 더불어 '현재'가 이 집을 뒤흔들고 있습니다. 게다가 역을 가리키는 푯말이나 표지판도 보이질 않으니 기차도 이 집이 거기에 없다는 듯 지나쳐 달리겠지요.

집이 조금 흐릿해요.

호퍼는 매끄러운 붓질로 윤곽을 다소 흐릿하게 처리해 주변 공간과 섞여드는 듯한 불확실한 인상을 풍기고 있습니다. 이 거대한 집을 날카로운 윤곽선으로 나타내 행여 경직된 느낌을 주거나 거칠게 다루는 일이 없도록 연약한 노인 대하듯 조심하며 공손한 마음으로 묘사하고 있지요. 강한 대비색을 쓰거나 뚜렷하게 구분해 그리지 않고도 집의 형태가 분명히 드러나는 듯합니다. 호퍼는 건축 도안처럼 딱딱 떨어지는 정밀한 그림을 원하지 않았습니다. 부드러운 형태를 통해 건축의 논리가 아닌 이 집의 연약함과 호흡을 표현하고 싶었던 거지요.

왜 아래쪽에서 바라보는 것처럼 그린 건가요?

도랑이나 철로를 따라 만든 제방에서 올려다보는 듯한 모습이군요. 호퍼는 관람자가 편하게 느낄 만한 시점보다 집을 부각하는 데 더 큰 관심이 있었으니 이 집에 눈길이 쏠릴 수 있는 각도를 선택한 것이지요. 집은 관람자 쪽을 바라보는 동시에 관람자 위쪽으로도 솟아 있습니다. 과거 궁정 초상화도 모델의 권위가 더욱 돋보이도록 이처럼 약간 낮은 시점에서 올려다보는 시점으로 그려졌지요. 영화 촬영 때도 배우를 이렇게 키가 더 커 보이는 시점으로 보여 주면 카리스마 넘치는 인상을 부각시킬 수 있습니다. 이런 전략 덕분에 이 집도 제법 위엄이 서린 모습으로 그림을 장악하고 있군요.

기찻길은 보통 위에서 잘 보여요.

위에서 내려다보는 시점으로 그렸다면 호송 차량이 보이지 않더라도 속도감을 연상시키는 두 개의 길다란 철로를 곧장 알아봤을 테지요. 하지만 여기서 중요한 건 기차가 아니라 철도 침목입니다. 속도가 빠른 기차에 비해 레일을 받치는 침목은 아주 느린 속도로 놓였을 겁니다. 즉, 호퍼는 인간과 기계의 리듬을 비교하며 빠른 속도와 느린 속도의 불균형을 암시하고 있습니다. 침목이 일정한 패턴으로 번갈아 나타나는 모습을 보고 영화 필름 슬라이드 가장자리에 난 구멍을 떠올리는 이도 있습니다. 침목 하나하나에 쉴 새 없이 이어지는 이야기가 담겨 있다고 생각한 걸까요.

호퍼는 집을 자주 그렸나요?

그렇답니다. 그는 수채화를 유독 자주 그렸습니다. 집을 주제로 한 그의 수채화 작품들은 큰 인기를 얻었으며, 건축 유산의 가치를 알아본 미국 대중들이 특히나 좋아했지요. 그렇다고 집만 그린 건 아닙니다. 도시에 있는 높은 층수의 건물도 신구를 가리지 않고 곧잘 그렸지요. 그는 저녁 시간 가로등 불빛에 비쳐 창문으로 언뜻 드러나는 윤곽선으로 간단히 나타내는 방식으로 건물 안에서 벌어질 법한 일들을 묘사하기도 했습니다. 이렇듯 일상적인 풍경도 묘사했지만 극적인 장면을 그리기도 했지요. 알프레드 히치콕 감독은 그의 작품에서 영감을 받아 1954년에 영화 〈비창〉을 연출하기도 했습니다. 철로변에 있는 이 그림 속 집도 히치콕 감독의 1960년도 영화 〈사이코〉의 배경이 되었지요.

겉모습 뒤에는 많은 수수께끼가 감춰져 있음을 암시하는 이 그림은 호퍼의 작품 세계를 압축적으로 보여 줍니다. 이토록 단순한 그림이 수많은 가정과 추측을 이끌어 낸다는 사실은 눈부신 효과에 기대거나 복잡한 주제를 빌려오지 않고도 심도 있는 성찰을 담아 내는 호퍼의 창작 정신을 드러내지요. 특정 시점을 택했을 뿐인데도 이 그림은 관찰과 이야기와 강조와 암시를 동시에 구현해 보입니다. 이 그림은 1930년 그의 작품 최초로 미술관에 전시되면서 미국에서 큰 명성을 얻게 됩니다. 유럽인들은 첫눈에 친밀한 인상을 주는 호퍼의 그림에서 자신들이 상상한 미국의 모습을 발견합니다. 어쩌면 이런 친근함은 수년간 파리에 살기도 했던 그가 직관적인 접근법과 현실에 대한 실용적인 관점, 깊은 우울 사이에서 독특한 균형 감각을 유지한 결과인지도 모르지요.

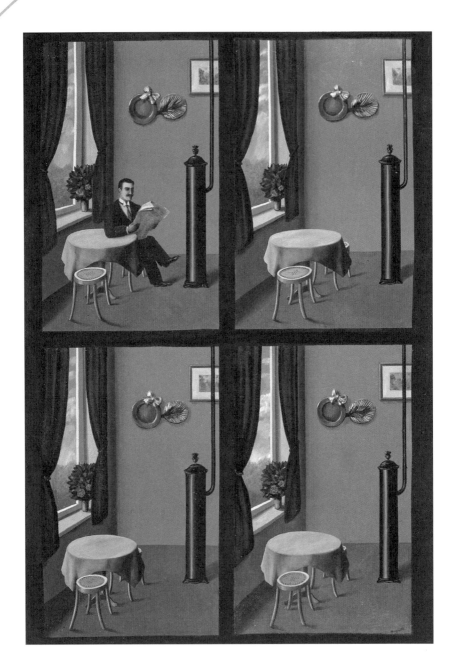

자그마한 사진처럼 보여요.

작은 삽화지만 정교하게 그려진 데다 표면도 무척 매끄러워서 사진처럼 보이는 군요. 마그리트는 이런 광택 효과를 즐겨 썼지요. 그림마다 똑같은 검은색 테두리를 그려 넣어 제각기 다른 그림처럼 보이지만 실은 하나의 그림을 네 개로 분할한 것입니다.

장면이 다 똑같아요.

얼핏 그렇게 보이기도 하고, 꼭 틀린 말이라고 할 수도 없습니다. 네 장면의 치수가 모두 같기도 하고 실내 장식도 똑같이 그려 넣었으니까요. 그런데 딱 한 가지 세부 묘사만 다릅니다. 바로 첫 번째 그림에만 사람이 그려져 있다는 거지요.

남자는 누구예요?

그건 알 수 없답니다. 사실 이 그림에서는 알 수 있는 게 없다시피 하지요. 그래도 몇 가지 단서는 보입니다. 우선 남자는 콧수염이 있고 옷차림도 근사합니다. 신문을 읽고 있으니 아마도 집이겠군요. 정리정돈이 잘돼 있어 집이 무척 깔끔합니다. 벽에 장식용으로 걸어 둔 판화는 일부만 드러나 있습니다. 창문과 난로 사이 오렌지색 벽에는 리본이 달린 밀짚모자와 부채가 걸려 있군요. 아내라도 있는 걸까요. 아니면 실내 분위기를 좀 더 우아하게 연출할 생각으로 걸어둔 장식물인 걸까요.

누굴 기다리나 봐요.

두 개의 의자가 놓여 있으니 그럴지도 모르지요. 아니면 점심 때가 된 걸까요. 그렇다고 하기엔 배치가 불편해 보이기도 하고 탁자 위도 깨끗하게 치워져 있습니다. 기다리던 사람이 오면 함께 외출하려는 걸까요. 그럼 누굴 초대하기라도 한 걸까요. 확인할 수 없는 가능성들을 상상해 보느라 우리도 이런저런 싱거운 생각들을 두서없이 떠올리게 되는군요.

신문에 푹 빠진 것 같아요.

우리가 그림을 이해하려 애쓰듯 남자도 그런가 봅니다. 세상 돌아가는 이야기를 읽고 있으니 적어도 작은 난로와 작은 식탁을 옆에 둔 이 구석진 곳에 갇힌 채 단절된 건 아니로군요. 우리와 달리 그는 정보라도 얻고 있습니다. 새로운 소식이나 연재물을 읽는지도 모르지요. 마그리트가 활동하던 시대에는 신문에 연재물이 실렸습니다. 한 회라도 놓치면 줄거리를 따라잡을 수 없으니 한 편도 빼놓고 싶지 않은가 봅니다.

아무 일도 일어나지 않아요.

누구라도 그렇게 생각하겠지요. 언뜻 지루해 보이기도 합니다. 하지만 실은 그 반대입니다. 한 그림에서 신문을 읽고 있던 남자가 나머지 세 그림에서는 온데간데 없으니, 무슨 일이 일어난 게 분명합니다. 자리에서 일어나 이곳을 빠져나간 게 확실한데, 우리는 아무것도 보지 못했습니다. 금방 일어난 일인데도 전혀 기억나지 않는군요. 남자는 언제 나간 걸까요. 그는 홀연히 사라져 버렸습니다.

이 상황을 수수께끼처럼 보이게 하려고 그랬겠지요. 수염 난 남자가 있는 그림과 아닌 그림, 이렇게 두 개만 있었다면 단번에 알았을 테고, 상황을 파악하기도 더 쉬웠겠지요. 남자가 없는 세 개의 빈방은 시간의 흐름을 암시합니다. 첫 번째에서는 남자가 자리를 비웠고 두 번째에서는 아직 돌아오지 않았으며 세 번째에서는 여태 감감무소식입니다. 반복되는 그림은 우리가 풀 수 없는 문제임을 보여 줍니다. 두 그림만 있었다면 인물이 있고 없고만 알아볼 테지만, 그림이 네 개라 저도 모르게 남자를 기다리거나 어디로 갔는지 찾아보게 되지요. 남자가 나가는 모습을 보지 못했으니 이 빈 공간을 설명해 낼 방법이 없군요. 초조해 하던 우리는 이런 방식으로 관람자를 자신의 게임에 끌어들이는 마그리트의 솜씨에 놀라게 됩니다.

평이하다 못해 따라 그리기 쉽겠다는 생각이 들 만큼 단순해 보입니다. 하지만 마그리트의 독창성은 이처럼 지극히 평범한 사물이나 상황을 낯설게 만드는 데서 발휘됩니다. 눈이 휘둥그레지는 기교 없이도 대상물을 교묘하게 조종해 가며 뜻밖의 접점을 찾아내는 것이지요. 지금 우리도 의문을 품은 채 그의 그림 앞에 서 있습니다. 그림 속 인물은 화가가 즐겨 그린 중절모 차림의 작고 과묵한 남자와 비슷합니다. 그러고 보니 화가와 닮았군요. 이야기 없이 겉모습만 보면 그 어떤 사소한 사건도, 그 어떤 하찮은 드라마도 알아채지 못합니다. 그렇다고 해서 사건이나 이야기가 존재하지 않는 건 아니랍니다.

11~13세
눈높이

> 여러 날에 걸쳐 그린 그림일지도 몰라요.

그런 거라면 창밖으로 보이는 구름과 주름진 식탁보의 그림자 모양이 매번 똑같지는 않겠지요. 남자가 하루는 나타났다가 다시는 돌아오지 않은 거라는 짐작도 해봄직합니다. 혹은 반대로 네 장면이 매우 짧은 시간 동안 펼쳐진 건지도 모르지요. 그렇다면 눈에 거의 띄지 않는 매우 미미한 차이점(여기서는 사물 간 거리의 미세한 변화)이 있는 연속적인 영화 이미지와 비슷하겠군요. 네 장면이 연달아 재빠르게 바뀌면서 움직이는 듯한 환영을 불러일으키니 말입니다. 이 그림이 제작될 무렵에는 영화 촬영 기법이 급속도로 발전하고 있어 마그리트도 관심을 보였을지도 모릅니다. 그래도 그만의 독창성은 여전히 돋보입니다. 영화처럼 연속으로 이어지는 그림이라 해도 남자가 어떻게 사라졌는지는 알 수 없으니까요.

> 그래서 남자는 어디로 간 건가요?

그걸 밝히려면 마그리트가 이 문제를 속시원히 풀어 줄 후속작을 그려야겠지요. 하지만 그는 답을 알려줄 생각이 없습니다. 어차피 만족스럽지 못할 테니까요. 그는 해답이 없는 질문을 더 좋아했습니다. 남자가 이곳에 있다가 사라집니다. 캔버스 밖으로 아예 빠져 나갔으니 어디로 간 건지, 왜 가 버린 건지는 중요하지 않습니다. 문제는 이 그림에 드러나지 않는 것, 즉 남자가 어떻게 사라졌는지가 빠져 있다는 점이지요. 글의 생략 기법이나 마찬가지랄까요. 화가는 겉으로 드러난 것들은 말하지 않은 것, 또는 여기에서처럼 보여 주지 않는 것을 감추기 위해 존재할 뿐임을 보여 주고 있습니다. 무슨 일이 일어났든 목격자는 없습니다. 그러고 보니 주요 목격자인 이 그림의 관람자는 자신의 특권을 빼앗긴 셈이군요.

당시에는 탐정 소설이 유행이었습니다. 대다수 초현실주의 예술가들과 마찬가지로 마그리트도 피에르 수베스트르와 마르셀 알랭이 공동 집필한 범죄추리물이자 동명의 주인공인 《팡토마스》에 푹 빠져 있었지요. 이 소설은 1911년부터 1914년까지 무려 32권이나 출간됩니다. 1913년에는 루이 푀야드가 이를 영화화했으며, 초현실주의 시인 로베르 데스노스는 신출귀몰하는 신비한 능력을 지닌 이 잔혹한 악당을 기려 〈팡토마스의 애가〉라는 작품을 발표하기도 하지요. 전위 예술가들은 팡토마스를 상류층의 지배에 저항하는 급진적인 반란의 상징으로 여겼습니다. 하지만 이 그림의 분위기는 가스통 르루의 《노란 방의 비밀》에 더 가깝다고 할 수 있습니다. 밀실에서 일어난 여성 살인 사건을 다룬 이 유명 소설에서는 룰루타비유라는 뛰어난 기자가 결국 이 미스터리를 풀어냅니다. 끝이 좋으면 과정이야 어떻든 상관없지요. 하지만 마그리트는 결코 결론을 내놓는 법이 없습니다.

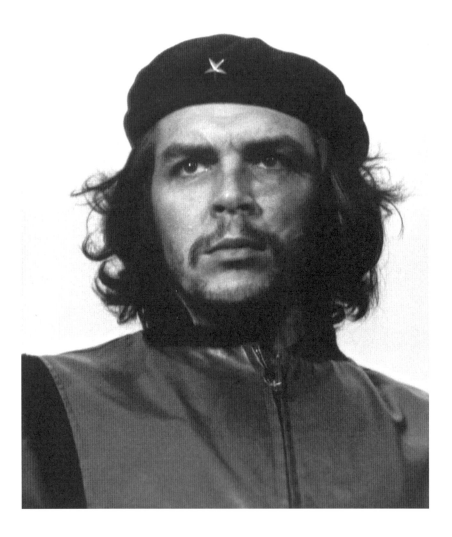

5~7세 👁 눈높이

사진인지 그림인지 잘 모르겠어요.

흑백 촬영은 그 당시에 가장 널리 쓰이던 기법이었지요. 이 사진에서는 양감과 음감의 대비가 극명하게 드러나고 있습니다. 얼굴 윤곽선이나 쌍꺼풀 같은 세부적인 부분들은 그림자에 가려지긴 했지만 흑백의 고대비 효과로 이목구비가 한층 더 뚜렷해 보이는군요.

이 사람은 누구예요?

에르네스토 게바라입니다. 흔히들 '아르헨티나 사람Argentine'이라는 의미의 '체Che' '이봐, 동지, 친구' 등을 뜻하는 호칭으로 더 많이 알려져 있으나 여기서는 원서의 뜻을 살림-편집자주라고 부르지요. 원래 의사였던 그는 민중을 향한 열정으로 정치에 뛰어들게 됩니다. 남미 혁명을 이끄는 지도자로 변모한 그는 쿠바 해방에 결정적인 역할을 해내지요. 이 사진은 대중 집회가 열린 현장에서 찍은 모습입니다.

모자에 작은 별이 달려 있어요.

베레모 앞쪽에 아무렇게나 꽂아 둔 이 별은 원래 쿠바 국기에 그려져 있는 것으로 '고독한 별Estrella Solitaria'이라고 불립니다. 자유를 상징하는 이 별을 배지로 만든 것이지요. 검은 베레모는 아르헨티나의 양치기 '가우초'가 쓰는 모자와 비슷합니다. 그가 각별하게 여긴 두 나라, 즉 조국인 아르헨티나와 자신이 혁명 투쟁을 이끈 쿠바를 이 모자에 한데 결합시켰다고 할 수 있겠군요.

화 난 얼굴처럼 보여요.

체는 끝이 안 보이는 투쟁 중이었지요. 그는 지금 참담하고 비통한 심정입니다. 태업 피해자들의 장례식에 와 있기 때문이지요. 바로 전날, 쿠바를 향해 수 톤의 무기를 싣고 오던 선박 라 쿠브레가 폭발한 사고가 있었습니다. 체도 직접 구조 작전에 참여했지만 상당량의 물자가 손실됐고 사상자도 속출했지요. 이 사건으로 하바나 항구에서는 약 100명이 사망했고 200명이 부상을 입었습니다.

왜 얼굴만 나온 거예요?

원래 가로 구도로 찍은 이 사진에는 오른쪽에 야자나무 잎이, 왼쪽에 누군지 모를 사람의 옆모습이 함께 찍혀 있었습니다. 작가가 강렬한 인상을 고조시키기 위해 어깨 바로 아래까지 사진을 잘라낸 거지요. 이 사진은 상황에 깊이 몰입해 있는 모습을 보여 줍니다. 18미터나 떨어진 꽤 먼 거리에서 망원 렌즈로 촬영한 이 구도에는 사진의 정수, 즉 한 사람의 얼굴과 이 얼굴에 드러난 심리 상태가 담겨 있지요. 작가는 당시를 이렇게 회상합니다. "덜컥 겁이 날 만큼 분노로 가득 찬 얼굴이었습니다. 감동을 느낀 건지 격분했던 건지는 저도 모르겠군요."

뭘 보고 있는 건가요?

그건 알 수 없답니다. 중요한 건 강렬한 투지만이 그를 생동하게 한다는 사실이지요. 무엇을 바라보든 그는 먼 곳을 탐색하듯 빛을 향해 있습니다. 그의 시선은 주변 사람들 너머에 가닿고 있지요. 그는 지평선 위에서 이들의 시선이 미치지 못하는 곳을 바라보듯 전심으로 먼 곳을 주시합니다. 그곳에는 어쩌면 닿을 수 없을, 투쟁의 최후 목표인 정의가 바로 선 사회가 있습니다.

● 얼굴 한쪽에 빛이 더 많이 비쳐요.

오른쪽 얼굴에 빛이 더 잘 들어 오른눈이 더 잘 보이는군요. 고대 그리스 로마 시대 이래로 사람들은 오른쪽을 더 중시했지요. 'sinister사악한'도 '왼쪽'을 뜻하는 라틴어에서 유래한 말입니다. 새떼가 비행하는 모습에서 신의 계시를 읽은 로마 시대 예언가들도 새가 오른편으로 날아다닐 때 상서로운 기운을 느꼈습니다. 대체로 예술가들도 사람의 오른쪽이 천상의 보호를 받는 데 반해 왼쪽은 위험에 노출돼 있다는 사고를 그대로 반영해 왔지요. 여기서는 묘하게도 얼굴이 살짝 오른쪽을 향하고 있어 빛이 '상서로운' 쪽에 들고 있군요. 하지만 이런 사실을 모르더라도 우리는 직관적으로 그림의 상징적인 힘을 느낄 수 있습니다. 지금껏 이런 식으로 그려진 초상화를 무수히 봐 왔기 때문이지요.

● 상징이 별로 없는 사진이에요.

코르다는 아무것도 계획하지 않은 상태였습니다. 순식간에 일어난 일이라 사진기를 점검할 틈도 없었기 때문에 초점이 어긋나 사진이 다소 흐릿해 보입니다. 심지어 그를 모델로 삼을 생각도 없었습니다. 체는 피델 카스트로 총리를 비롯해 일렬로 늘어선 관리들 뒤로 약간 물러나 있었으니까요. 코르다는 장례식장 사진을 최대한 많이 찍어 둘 생각에 정신없이 셔터를 눌러 댔고 그 와중에 갑작스레 일단의 관리들이 옆으로 비껴서면서 체의 얼굴이 드러난 거지요. 그 표정에 사로잡힌 그는 자동반사처럼 냉큼 두 장의 사진을 찍어 둡니다. 그럼에도 이 사진은 의미로 가득합니다. 패션 사진가로 경력을 쌓기 시작한 작가가 눈 깜짝할 사이에 이처럼 진귀한 장면을 포착해 낸 걸 보면 예리한 안목을 가졌다라고밖에 달리 설명할 방법이 없군요. 작가가 글을 쓸 때 문법을 의식하지 않듯 그도 상징을 의식할 필요가 없었던 거지요.

● 정치인 초상처럼 보이지 않아요.

관습이나 형식에 구애받지 않고 즉석에서 찍은 사진이라 그런지 전통적인 초상처럼 보이지 않는군요. 배경에 보이는 하늘과 긴 곱슬머리가 바람에 흩날리는 모습에서는 영원성과 뜻밖의 온화함, 연약함도 엿보입니다. 평범한 재킷을 입고 있지만 역사의 한복판에 서 있는 실천가였다는 점에서 역동성도 느껴집니다. 권력자를 현인처럼 보이도록 그린 초상화에서 몇몇 사물로 그 사람의 덕목을 상징하는 경우p.114와는 딴판이지요. 이 사진은 한 개인의 모범적인 가치만 중시할 뿐 그런 관행에는 관심이 없습니다. 이 초상은 미켈란젤로의 〈다비드〉(1501~4년경) 조각상과 닮아 보입니다. 한 나라를 구해야 하는 임무를 띤 영웅 다비드의 자세는 선(오른쪽의 차분함)과 악(왼쪽의 불안감)이라는 양면성을 모두 드러내 보이지요. 왼쪽으로 돌아선 다비드상이 전투를 앞둔 자의 경계심을 보여 준다면, 체의 눈빛에서는 깨달음을 얻은 자의 통찰력이 빛납니다.

● 요즘엔 흑백 사진을 잘 안 찍어요.

그렇진 않답니다. 현대인들이 컬러 촬영 기법에 익숙하다고 해서 그것이 필수라거나 독점적이라는 건 아닙니다. 사진이든 영화든 흑백으로 표현한 세계는 빛과 그림자의 뚜렷한 대조 효과와 한없는 묘미를 풍부하게 드러내지요. 대표적인 예가 2011년에 제작돼 2012년에 재상영된 토마스 루네크 감독의 체코 영화 〈알로이스 네벨〉입니다. 동명의 만화를 원작으로 한 이 애니메이션 영화는 실제로 촬영한 영상을 바탕으로 각 필름 프레임에 덧그린 그림들을 흑백으로 처리해 독특한 감수성과 극적인 힘을 보여 주지요.

이 흑백 사진은 1961년 체 게바라의 TV 출연을 알리는 쿠바 언론의 기사에서 맨 처음 등장했으며, 1967년 체 게바라가 사망하고 몇 달이 지난 후 이탈리아 출판 업자인 펠트리넬리가 이 사진을 사용하면서 널리 알려졌습니다. 이후 이 사진은 전 세계 곳곳에서 컬러판으로 인쇄되지요. 1968년 아일랜드 미술가 짐 피츠패 트릭은 빨간 배경에 검은색 음영으로 얼굴을 뚜렷하게 대비시킨 포스터를 제작 했고, 앤디 워홀의 조수였던 제라드 말랑가는 다채로운 색상의 초상화를 수없이 만들어 냈습니다. 코르다는 이 사진으로 결코 금전적 이득을 취한 일이 없었지 만 술 광고에 이 사진이 남용되자 결국 저작권 소송에 나서지요. 그가 원했던 건 피츠패트릭의 작품처럼 체의 얼굴이 자유를 위한 투쟁의 절대적 상징으로 알려 지는 것이었으니까요.

우리 모두가 안고 살아가는 문제

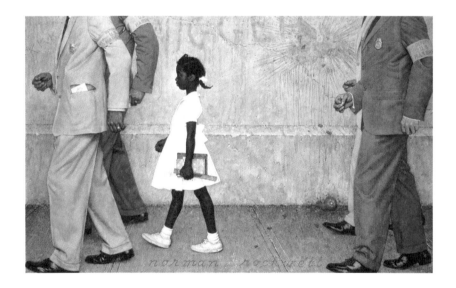

5~7세 눈높이

사진인가요?

사진으로 보일 만큼 정교하게 그린 그림이지요. 실제로도 화가는 사진을 보며 그림을 곧잘 그렸답니다. 이 그림을 보고 있으니 사진인지 그림인지 헷갈리기도 합니다. 하지만 바로 이 점이 핵심이지요. 화가가 방금 일어난 사건을 전달하는 기자나 다름없는 역할을 하고 있으니 말입니다.

여자아이는 학교에 가는 길인가요?

아이는 길을 걷고 있습니다. 수업 시간에 필요한 필기구와 두어 권의 책, 나무 자를 들고 있군요. 필수 학용품만 챙긴 걸 보니 오늘은 입학날인가 봅니다. 나중엔 여분의 공책과 교과서, 필통, 크레용 등 학교 생활에 필요한 학용품을 넣어 다닐 가방이 필요하겠지요.

새하얀 예쁜 원피스를 입고 있어요.

대체로 학생들은 입학날엔 단정하게 차려입습니다. 하지만 오늘은 이 흑인 소녀에게 더 특별한 날입니다. 미 대법원이 흑백 분리 교육 금지 판결을 내리면서 백인 전용이었던 학교에 입학하게 됐기 때문이지요. 여자아이는 교회에 갈 때 입는 '선데이 드레스' 차림처럼 가장 근사한 옷을 빼입었는지도 모릅니다. 머리에는 옷 색깔과 맞춘 작은 리본도 달았고 운동화도 말끔하군요.

진짜 있었던 일인가요?

그렇답니다. 1960년 미국 뉴올리언즈에서 이 사건이 일어날 당시 소녀 루비 브리지스는 여섯 살이었습니다. 인종분리 정책이 시행되던 시절에 흑인은 백인과 같은 학교에 다닐 수 없었고, 버스, 술집, 영화관 등 모든 공공시설에 흑인 지정석이 따로 있었지요. 흑백 통합 교육법이 통과되면서 루비도 백인 학교에 입학하게 된 것입니다.

주위에 있는 어른들은 누구인가요?

당시 많은 사람들이 이 법안에 반대했기 때문에 루비는 보호가 필요했습니다. 연방법원 집행관 견장과 배지를 단 네 명의 남성이 앞뒤로 루비를 호위하며 학교로 걸어가는 중이지요. 아이의 등굣길에 몰려든 군중 속에는 기뻐하는 사람, 반신반의하며 지지를 표하는 사람, 욕을 퍼붓는 사람이 섞여 있었습니다. 루비가 폭행을 당하거나 그보다 더한 일을 당할 수 있었던 거지요. 록웰은 정면을 똑바로 바라보는 아이의 차분한 모습을 그리고 있습니다. 물론 상황의 심각성을 제대로 알지 못할 만큼 어리기도 했지요. 그녀도 성인이 된 후 이날이 마르디 그라 같은 축제인 줄 알았다고 회고합니다.

벽에 글씨가 보여요.

누군가 크게 '검둥이'라고 썼군요. 이 말에 담긴 혐오를 도저히 참고 봐줄 수 없다는 듯 글자 일부가 캔버스 바깥으로 잘려 나갔습니다. 이 글자는 욕설 그 이상을 의미합니다. 누군가 지금 외치고 있는 듯한 느낌을 전달하기 때문이지요. 왼편 모서리에는 백인 '우월주의'를 추종하며 끔찍한 짓을 일삼던 집단을 가리키는

KKK도 보이는군요. 여기에는 사실 의도가 숨어 있습니다. 록웰은 이 글씨를 인물들의 움직임과 대비시키고 있습니다. 글자는 왼쪽에서 오른쪽으로 읽히는 반면, 인물들은 오른쪽에서 왼쪽으로 걸어가고 있다는 사실 자체가 무언의 웅변이자 벽이 상징하는 폭력, 즉 인종차별에 대한 저항을 가장 극명하게 드러내지요.

누가 소녀를 향해 토마토를 던진 것 같아요!

흰 원피스를 더럽히려고 그랬을 테지요. 위험한 행동은 아니지만 빨간색은 흘러내리는 피를 연상시키니 그 자체만으로 참담한 광경입니다. 이런 일이 실제로 벌어진 곳도 있었고 앞으로도 끊이지 않겠지요. 하지만 루비는 토마토에 맞지 않았습니다. 이 어린 소녀는 벽에 맞은 토마토를 뒤로 하고 아무 일도 없었던 듯 가던 길을 걸어갑니다. 록웰은 이런 소동이 아이에게는 이제 지나간 과거임을 상징적으로 보여 줍니다. 물론 현실은 달랐습니다. 루비는 학교에 무사히 도착하지만 백인 학부모들이 아이의 등교를 거부하고 교사들도 학교를 떠납니다. 단 한 명의 교사만 남아 한 해 동안 루비만 가르쳤지요.

왜 남자들의 머리는 다 보이지 않는 건가요?

그림의 주제가 어린 소녀인 만큼 시점을 아이의 눈높이에 맞춘 것이지요. 아이들과 눈을 맞출 때 흔히 하는 것처럼 화가도 루비를 더 잘 보려고 쪼그리고 앉아 있는 듯합니다. 루비는 특별한 개인으로 묘사되고 있지만 집행관들은 임무를 완수하러 온 이들에 불과합니다. 자세히 보니 군대에서처럼 정확하게 발을 맞춰 걷고 있군요. 이들의 사회적 지위나 물리적인 힘은 얼굴보다 중요합니다. 가로를 길게 구성한 화면도 이들의 행진과 구경꾼인 우리의 역할을 한층 더 부각시킵니다. 지금 이 순간만큼은 우리도 군중의 일부이기 때문이지요.

● 서명이 큼직하게 적혀 있어요.

이 서명은 화가의 다짐과 신념을 고스란히 보여 줍니다. 캔버스 좌우로 기다랗게 길바닥에 써 넣은 서명은 인물들과 동행하는 셈이지요. 록웰은 안내선을 따라 똑바르게 글씨를 써 나가는 초등생처럼 그림 하단 가장자리에 서명을 남기고 있습니다. 유난히 크긴 하지만 길에 새겨 둔 이 서명은 무엇보다 루비에 대한 연민과 존중을 드러냅니다. 서명의 역할은 이뿐만이 아닙니다. 또박또박 바르게 쓴 필기체가 벽에 쓰인 낙서와 뚜렷한 대조를 이루면서 고함치며 욕설을 퍼붓는 목소리와 침착하고 조용한 목소리가 하나의 그림 속에 공존하는 듯한 효과도 자아내지요.

● 이런 그림을 역사화라고 하나요?

하나의 일화를 냉철하게 묘사한 그림이긴 하지만 워낙 지대한 영향을 끼친 사건인 만큼 역사화로도 볼 수 있습니다. 단순한 장면인 데 비해 그 실질적인 영향력이 막대하다 보니 효과도 더욱 극대화되고 있지요. 록웰은 누구나 쉽게 이해할 수 있는 직접적인 언어를 사용해 사회를 묘사하는 동시에 사회가 진화하는 방식을 증언하고 있습니다. 당시 미술계에서는 록웰의 화풍이 서민층에나 통하며 사실적인 묘사에만 충실하고 대체로 감상적이라는 이유를 들어 멸시하는 경우가 종종 있었습니다. 인정과 해학이 넘치는 일상을 묘사한 잡지 삽화와 표지로 잘 알려져 있었던 만큼 데생 실력이 뛰어난 화가인 건 분명했지만, 그는 이 그림이 증명하듯 동시대의 예리한 관찰자이기도 했지요. 그를 높이 평가했던 앤디 워홀, 빌럼 데 쿠닝 같은 전위 예술가들은 그의 작품을 수집하기도 했습니다.

민권운동이 한창이던 시기에 일어난 기념비적인 사건을 묘사하면서도 가장 인간적인 관점으로 인종차별이라는 주제를 다루고 있는 까닭에 이 그림은 미국에서 가장 유명한 작품 중 하나로 꼽힙니다. 앞으로 나아가는 이 소녀는 피부색과 인종을 떠나 누구라도 온전한 한 사람의 시민으로 인정받을 수 있다는 희망을 상징합니다. 루비 브리지스가 '어른들의 질병'으로 빗댄 인종차별은 오늘날에도 여전히 만연합니다. 하지만 1964년이었다면 누구도 꿈꾸지 못했을 일이 2008년에 현실이 됩니다. 버락 오바마가 최초의 흑인 대통령이 된 것이지요. 2011년 여름, 오바마가 대통령 집무실 입구 벽에 이 그림을 전시하면서 루비 브리지스의 바람도 마침내 실현됩니다.

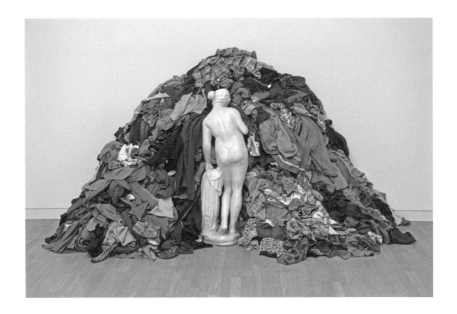

진짜 사람인가요?

아니랍니다. 사랑과 미의 여신인 비너스 조각상이지요. 옷더미에 둘러싸여 있으니 언뜻 살아 있는 사람처럼 보이는군요. 이렇게 진짜와 가짜를 뒤섞어 놓으면 구별하기 어려운 경우가 간혹 있지요.

전부 비너스의 옷인가요?

한 사람의 옷치곤 좀 많은 편이군요. 비너스도 신화에 등장하는 여느 신들처럼 늘 벌거벗은 모습으로 묘사됩니다. 신은 완벽하기 때문에 원래 옷이 필요하지 않습니다. 신은 감기에 걸리거나 다칠 일도 없으니 비너스도 굳이 옷을 입을 필요가 없지요. 더군다나 옷더미를 자세히 보면 도저히 입을 수 없는 누더기에 지나지 않는다는 걸 알 수 있습니다.

색깔이 알록달록해요.

두께도 무늬도 가지각색인 옷들이 쌓여 있습니다. 비너스 손에 들린 대리석 피류 주위로 섬세한 직물과 흔한 면직물이 한데 뒤섞여 있군요. 옷더미가 새하얀 석상과 대비를 이루면서 전체적으로 선명한 색감이 부각되고 있습니다. 이렇게 둘러싸여 있으니 비너스의 맨살도 더욱 뚜렷해 보입니다. 한 손에 든 채 아래로 늘어뜨린 대리석 피류의 주름은 고대 건축물 기둥의 세로 홈을 연상시키지요.

● 뭘 찾고 있는 모습처럼 보여요.

눈앞의 상황을 어떻게든 이해해 보려 애쓰는 중이겠지요. 신인 그녀는 이 누더기의 용도를 알 리가 없습니다. 하지만 자세를 보면 뭘 입으면 좋을지 고민하는 여성처럼 보이기도 합니다. 옷장에서 옷을 남김없이 꺼내 하나씩 헤집으면서 뭘 입어야 할지 여태 마음을 정하지 못한 모습 같군요. 비너스의 얼굴은 옷더미를 향해 있어 어떤 표정을 짓고 있을지는 상상에 맡겨야겠지요. 자신을 쳐다보는 관람객들의 눈을 피하려면 옷더미 속으로 숨어들어야겠다고 생각하는지도 모릅니다. 조각상이 평소와 달리 등을 돌리고 서 있으니 좀 특이해 보이긴 합니다. 이야기를 상상하는 건 늘 흥미를 자극하는 법이지요. 피스톨레토는 이 알쏭달쏭한 작품을 통해 이런 충동을 부추기고 있습니다.

● 이 누더기들은 어디서 난 건가요?

용도를 잃은 천 쪼가리와 자투리 옷감, 윗도리, 침대 시트, 커튼 등 낡고 다 해진 직물들입니다. 반짝했던 우아함과 독특함은 온데간데 없으니 이젠 뭐라도 상관없지요. 이렇게 나란히 두면 모두 똑같아 보이니까요. 한눈에 알아차리긴 어렵지만 작가는 이곳이 자신의 작업실임을 암시하고 있습니다. 이 누더기들은 애초 작가가 작업실에서 사용하고 그러모아 둔 것들이지요. 그가 작품 활동을 하는 동안 불어난 옷더미들은 가려져 있던 실체를 드러내는 동시에 하나의 작품을 만드는 데 얼만큼의 시간을 쏟아부어야 하는지를 보여 주고 있습니다.

옷더미가 비너스 키만큼 높아요.

옷더미는 이미 비너스의 머리를 넘어섰습니다. 비슷한 높이로 서 있으니 옷더미를 배경으로 선 모습이 더더욱 도드라지는군요. 언제라도 와르르 무너질 듯 작은 산을 이루고 있는 이 옷들은 꼼꼼히 설계된 구조물이 아니라 계획도 체계도 없이 쌓아올린 무더기에 불과합니다. 견고성도 내구성도 없이 아무렇게나 쌓은 옷 뭉치일 뿐이지요. 반면, 비너스는 약하고 여려 보이긴 해도 대리석으로 정교하게 빚어낸 형상입니다. 하지만 그녀가 지닌 가치는 스스로를 더더욱 연약한 존재로 만듭니다. 옷더미는 뻥 차서 흩트려 버릴 수도, 얼마든지 다시 쌓아올릴 수도 있지만 이 조각상은 깨지면 그만입니다. 한 번 부서지면 영영 되돌릴 수 없지요.

미술관에서는 이 옷더미를 어떻게 보관하나요?

아주 간단합니다. 옷더미는 한자리에만 머물지 않습니다. 미술관과 박물관을 옮겨다니면서 모양도 조금씩 변하지요. 누더기에 불과하니 작가에게도 아무런 값어치가 없습니다. 단, 그때그때 똑같은 상황을 연출하는 것이 중요합니다. 알록달록한 색감이 잘 드러나도록 비슷한 질감이나 무늬를 다양하게 활용해 조화롭게 배치해야 하지요.

고대 그리스 로마 시대 때 만든 조각상인가요?

그렇진 않습니다. 하지만 그런 분위기를 연출해 비너스의 자태를 재현하는 것이 관건이지요. 이 조각상은 피스톨레토가 이탈리아의 한 장인에게 의뢰해 투스카니산 대리석으로 만든 복제품입니다. 그는 이 작품을 다양한 버전으로 제작했습니다. 맨 처음에는 화원에서 구입한 시멘트 비너스상에 운모(안료)를 덧칠해 눈부신 귀중품처럼 보이게 만들었지요. 1970년에는 똑같은 형상의 석고 모형을 수차례 본떴고, 1972년에는 금박을 씌우기도 했습니다. 1980년 샌프란시스코에서는 조각상이 아닌 실제 사람을 써서 피그말리온과 갈라테이아 이야기p.162를 현대적으로 해석한 설치미술을 선보이기도 했습니다.

아름다운 조각상이 누더기랑 같이 있으니 이상해 보여요.

피스톨레토는 한편엔 박물관의 미술 세계를, 다른 한편엔 쓸모없는 헌 옷더미를 내세워 고대 그리스 로마 시대의 유물과 한낱 낡은 물건을 나란히 배치함으로써 바로 이 모순을 공략합니다. 그 어느 때보다 가장 많은 쓰레기를 양산하는 현대 사회에서 상품이 과잉 생산되는 현상도 비난하고 있습니다. 이는 소비주의가 심화하면서 1960년대 이후로 미술계에 반복적으로 등장하는 주제로, 그가 참여한 '아르테포베라Arte Povera(가난한 예술)' 운동의 특징이기도 합니다. 헌 옷과 대비되는 비너스는 절대미와 문명을 상징합니다. 전설에 따르면 비너스가 인간에게 불어넣은 사랑의 욕망(행복)이 세상을 알고 싶어 하는 욕망(지식)도 함께 일깨웠다고 전해지지요. 어찌 보면 비너스는 물질적인 것으로는 따질 수 없는 사고의 깊이를 인간에게 선사한 셈입니다. 비너스 덕분에 지식과 행복이 동의어가 된

것입니다. 이 작품에서 비너스는 영감을 주는 뮤즈에 가깝습니다. 이 옷무더기처럼 비너스를 제외한 나머지 것들은 언제든 버려질 운명에 처해 있지요.

이 미술가의 작품은 항상 고대 그리스 로마 시대 미술품과 관련이 있나요?
전적으로 의도적이라고 볼 수는 없지만 그의 작품 세계에서 중요한 위치를 차지하는 건 사실입니다. 이탈리아 예술가로서 그가 물려받은 유산이기 때문이지요. 그는 물건만큼이나 과거의 사상을 재료 삼아 작품을 창작할 때가 많습니다. 거울도 그가 즐겨 쓰는 재료 중 하나이지요(해진 누더기가 그토록 많이 쌓인 것도 이 거울을 닦는 용도로 썼기 때문입니다). 그는 지나가는 관람객의 모습이 거울에 비춰지면서 전시된 이미지와 뒤섞이는 순간 거울을 깨뜨려 현실이라는 쇼를 산산조각 내는 작품을 선보이기도 했습니다. 거울은 들여다보는 순간만큼은 성찰을 이끌어 내기도 하지요. 그렇다고 갈기갈기 조각내는 작품만 만들어 낸 건 아닙니다. 오히려 그 반대이지요. 이 작품에서 피스톨레토는 진정한 생기를 발산하는 비너스라는 존재를 통해 향수가 아닌 해학을 자아내고 있습니다. 고전 미술품을 음울한 분위기를 연출하는 장치로 썼던 키리코의 작품_{p.186}과는 정반대인 셈이지요.

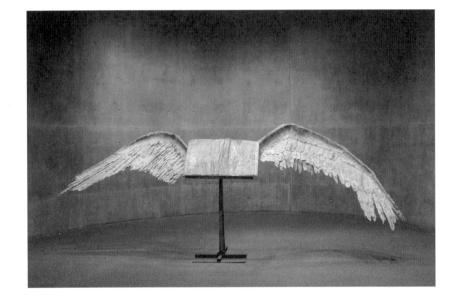

책에 날개가 달렸어요.

책이 날개가 달린 새로 변한 모습입니다. 활짝 펼쳐진 책장에서 두 날개가 길게 뻗어 나와 있고 책도 꽤 큼지막합니다. 글자가 책장에 얽매어 있지 않다는 의미일 테니 책이 날아오르면 글자도 다른 곳으로 이동할 수 있겠지요. 왜가리의 긴 다리를 닮은 기다란 좌대가 책을 떠받치고 있습니다. 썩 어울리는 조합은 아니지만 작가는 오히려 잘 어울린다고 생각했나 보군요.

머리가 없어요!

빠진 건 아무것도 없습니다. 평범한 새라면 눈과 부리가 달린 머리가 있어야겠지만 책은 이미 글자와 생각과 이야기로 가득하니 이 새는 굳이 머리가 필요없습니다. 묘한 몸을 가진 이 새는 몸통이 머리 구실을 합니다. 아니, 적어도 정신을 대신하기에 이 세상 그 어느 새보다 박학다식하지요.

몸이 회색이에요.

원래 온몸으로 빛을 내뿜는 듯한 새하얀 색으로 칠해져 있었지만 쉽게 때가 타는 색이다 보니 가엾게도 금세 잿빛으로 변하고 말았습니다. 이제 나이가 든 것이지요. 조각가의 작품과 더불어 새도 덩달아 늙은 듯합니다. 날아다녀서 그런지 다소 구겨진 깃털에도 지나온 세월만큼이나 더께가 쌓였습니다. 몹시 고단해 보이는군요.

책이 악보대에 놓여 있어요.

이 악보대는 뒤에 다리가 하나 더 받치고 있어 전체 몸통을 지지해 주는 두 번째 다리 역할을 합니다. 그런데 이 책은 진짜 악보인 걸까요. 악보는 아니지만 음악을 암시하는 건 맞습니다. 음악도 날아다니는 책처럼 공기를 통해 전달되기 때문이지요. 새가 날개를 활짝 펼친 모습은 아주 미세한 몸짓으로도 연주 방식을 바꾸어 놓는 지휘자의 팔을 닮았습니다.

받침대가 뒤집힌 푯말처럼 보여요.

언뜻 보잘것없는 받침대처럼 보이지만 푯말을 닮은 것 같기도 합니다. 푯말은 어떤 장소의 지명이나 방향을 표시해 사람들이 길을 찾도록 도와 주지요. 행진하는 시위대가 자신의 신념이나 주장을 분명히 알리기 위해 들고 있는 구호판이 되기도 합니다. 어떤 상황이든 푯말은 특정한 의미를 나타내거나 적어도 정보를 전달해 줍니다. 새의 다리 밑에 놓인 이 푯말에는 무슨 말이 적혀 있을지 알 방법이 없군요. 그저 바닥을 마주한 채 침묵을 지키면서 새를 든든히 받쳐줄 따름입니다.

진짜 책인가요?

그렇진 않습니다. 책 모양을 닮은 것뿐이지요. 책을 떠올릴 만큼 비슷하게 생기긴 했어도 진짜 책을 묘사한 건 아닙니다. 그래도 납으로 만들어진 책장을 넘길 수는 있지요. 책은 키퍼가 다루는 주요 주제 중 하나입니다. 그는 늘 공부하는 걸 좋아했고 역사와 과학 분야에도 흥미를 보였습니다. 특히 위대한 고전 문학

작품들은 가장 중요한 영감의 원천이었습니다. 키퍼의 그림 중에는 다양한 색과 도형들로 채운 화면에 비문을 새겨 책처럼 해독해야 하는 작품도 있습니다. 도서관을 본딴 거대한 작품을 제작하기도 했지요. 때로는 특정한 책이나 성경을 가리키기도 하지만 대체로 지식을 전달하는 매체, 지혜의 상징로서의 책을 찬양한다는 의미를 담고 있습니다.

책은 날지 못하잖아요!

키퍼도 잘 알고 있겠지요. 하지만 책에 담긴 생각들은 세상과 세상을 넘나들 수 있다는 것도 알고 있습니다. 책에는 시공간의 경계가 없습니다. 날아오를 공간은 부족해도 이 책에는 커다란 날개가 달려 있어 그 안에 담긴 내용만큼은 갇혀 있지 않고 자유롭게 떠돌 수 있습니다. 새는 예로부터 독립을 상징합니다. 성화에 그려진 하늘을 나는 작은 새들은 또 다른 의미의 자유, 즉 천상으로 승천해 해방되는 영혼을 상징하기도 합니다. 여기서는 새와 책 모두 키퍼 덕분에 추진력을 얻은 셈이지요.

이 작품은 왜 납으로 만든 건가요?

납의 무거운 이미지가 새와 썩 어울리진 않지만 작품의 의미를 전달하는 데는 없어서는 안 될 요소입니다. 키퍼는 이 책에 어마어마한 날개를 달아 줬지만 무게 때문에 자꾸 바닥으로 가라앉고 맙니다. 관람자 역시 이 새는 날 수도 없고 나는 일도 없으리라는 사실을 깨닫게 되지요. 그래도 고집스레 날개를 펼치려 합니다. 한껏 날개를 펼치고 싶은 이 새는 비행의 우아함이나 자유가 아니라 중력을 거스름으로써 극복할 수 없는 장벽을 끝내 넘어서려는 욕망을 상징합니다.

조각상처럼 보이진 않아요.

흔히 생각하는 일반적인 조각품과는 다릅니다. 여기서 중요한 건 키퍼가 자신의 취향에 따라 재료를 고르고 짜맞춘 결과물이라는 사실입니다. 그가 아니었다면 이처럼 동떨어진 요소들이 모여 작품으로 승화되는 일은 없었겠지요. 그런 의미에서 작품을 창작하는 것은 현실을 재구성하는 작업이나 마찬가지입니다. 작가마다 그 가능성도 다르게 보지요. 키퍼에게는 새로운 정체성과 목적을 불어넣는 일이 '조각'입니다. 전통적인 조각가들이 추구한 목적과는 전혀 다른 셈입니다. 당대 역사와 밀착돼 있을 때 이 목적은 정당성을 획득합니다. 파편적인 재료들을 혼합해 만든 이 피폐한 작품은 인류가 최후까지 이상을 추구함으로써 역사의 참상을 딛고 살아남기도 한다는 사실을 증언하고 있습니다.

받침대에 십자가가 보여요.

평범한 기하학적 모양을 한 십자가는 일상에서 흔히 볼 수 있습니다. 하지만 예술가가 작품에 십자가를 썼다면 십중팔구 상징적인 의미를 띠지요. 금속 막대기 두 개를 교차시켜 만든 이 십자가 모양은 결코 우연의 산물이 아닙니다. 우선 동서남북 네 방위를 형상화한 거라면 갈 길을 정하려는 새가 십자로에 있는 듯한 인상을 줍니다. 십자가가 지닌 신성한 의미도 배제할 수는 없습니다. 서구에서 십자가는 예수의 죽음을 상징합니다. 바닥과 맞닿아 있는 이 받침대는 고난과 구원을 상징함으로써 인류에게 나아가야 할 방향을 제시하는 건지도 모릅니다. 키퍼의 작품에서 반복적으로 등장하는 이 주제는 2차 세계대전 당시 유대인 학살을 자행한 독일의 죄의식에 대한 성찰을 담고 있습니다.

이 책에 슬픈 이야기라도 담겨 있는 걸까요. 어쨌든 살기 위해 발버둥 치고 있으니 아름다워 보이진 않겠지요. 키퍼는 우아한 작품을 만들 생각이 없었습니다. 새의 어설픈 자세는 존재의 고단함, 어쩌면 굴복하지 않으려 버티다 지친 자의 고단함을 보여 주는지도 모릅니다. 이 날개 달린 책은 곤경 속에서 고결함을 지키려다 밝은 모습을 잃고 말았습니다. 깃털 하나하나, 책장 하나하나가 몸을 짓누르고 한때 새하얗던 물감 더께도 감당하기 어려울 지경에 이르렀지요. 심지어 평형을 유지하는 모습도 위태로워 보입니다. 이 새는 샤를 보들레르가 1861년에 쓴 동명의 시에 등장하는 알바트로스와 무척 닮아 보이는군요. '조롱과 야유로 떠들썩한 지상에 유배되니/거대한 날개가 걷기조차 힘들게 하는구나.'

웨민쥔Yue Minjun
1994년 | 캔버스에 유채
100×80cm | 개인 소장품

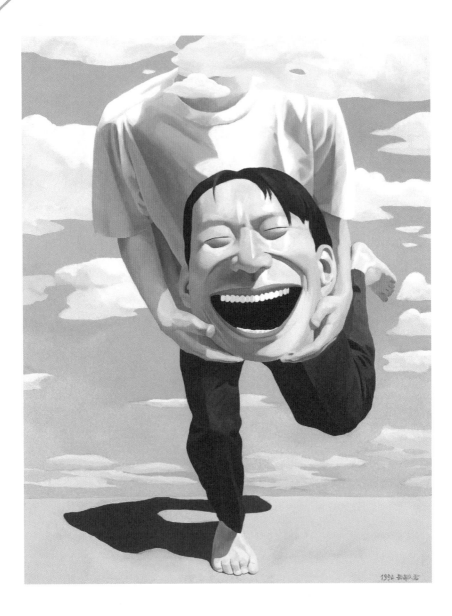

거인이에요!

구름에 닿을 정도니 정말 거인처럼 보이는군요. 어깨도 엄청나게 넓습니다. 공중에서는 구름도 휙휙 지나고 있습니다. 어쩌면 하늘이 아래로 내려와 남자의 목 앞쪽부터 휘감아도는 모습인지도 모릅니다. 아무튼 남자는 전설에 등장하는 허구의 인물이 아닌 진짜 사람입니다. 바로 화가 자신이지요.

머리를 들고 다녀요!

가장 눈에 잘 띄는 각도에서 보여 주려는 듯 양손으로 머리를 똑바로 받치고 있습니다. 놀라운 건 실제로 머리가 잘려 나간 것처럼 보이지 않는다는 점이지요. 상처도 없고 피도 흘리지 않으니까요. 오래전에 벌어진 일이라면 상처가 벌써 다 아물었겠지요. 어쩌면 고통조차 느끼지 못하는 건지도 모릅니다.

크게 웃음을 터뜨리는 것 같아요.

머리가 제자리에 놓여 있었다면 그리 이상해 보이진 않았겠지요. 입을 크게 벌려 한바탕 크게 웃고 있던 차에 머리가 잘려 나가 그 상태 그대로 둔 것인지도 모르겠군요. 아니면 머리를 들고 다니게 된 처지를 생각하니 웃음이 나오는 걸까요. 뭐가 됐든 묘한 상황입니다. 남자는 사람들의 반응이 재미있다고 생각하나 봅니다. 아니면 어떤 상황이 닥쳐도 웃음을 잃지 않는 사람인지도 모르지요. 그런 거라면 머리를 잘려 나간 상황이 됐어도 달라질 건 없겠지요.

립스틱을 바른 건가요?

그런 건 아닙니다. 새빨간 색으로 칠하는 건 입술을 가장 손쉽게 강조하는 방법
이지요. 주로 아이들이 입술을 이렇게 색칠합니다. 날씨나 계절에 상관없이 잔
디도 무조건 초록색으로, 하늘도 파란색으로 나타내지요. 화가는 다 큰 어른이
됐지만 이것이 가장 효과적인 방법임을 기억하고 있습니다. 게다가 빨간색은 남
자가 실제로 살아 있는 사람임을 유일하게 환기시켜 주는 따뜻한 색이지요.

여기는 어디예요?

드넓은 창공을 보니 화가는 풍경 속에 들어와 있습니다. 작은 그림자가 드리워
진 걸 보니 날씨도 화창하군요. 그런데 발밑은 온통 회색빛이고 표면도 매끄럽
습니다. 흙도 먼지도 없고 아무것도 자라지 않는 깔끔하고 메마른 이곳은 새로
포장한 콘크리트 바닥처럼 평평합니다. 그는 여기가 어디든 머무를 생각이 없습
니다. 실은 서둘러 떠나느라 신발을 신을 시간도 없었지요. 수평선에서 곧장 튀
어나온 듯 우리 쪽으로 성큼성큼 내달리고 있습니다.

머리가 엄청나게 커요!

그의 머리는 생각 또는 바람으로 가득 차 있습니다. 우리는 흔히 '마음이 무겁다'
라는 표현을 쓰지만 남자의 머리 크기로 봐서는 '머리'가 무겁다고 해야겠군요.
이렇게 들고 다니느라 무진 애를 쓰겠지요. 남들처럼 머리가 제자리에 놓여 있
어 평범하게 살던 때는 얼마나 무거운지 몰랐을 테지만 이제는 짐이 되었습니
다. 그런데 단순히 원근감 때문에 그렇게 보이는 건지도 모르겠군요. 여윈 다리

가 무척 작아 보이니 말입니다. 이 그림에서는 인물의 신체 부위가 제각기 다른 거리감을 나타내고 있습니다. 첫째는 우리와 매우 가까운 거리에 있는 머리이고, 둘째는 중간쯤 떨어져 있는 몸통, 셋째는 멀찍이 따라오는 듯한 왼쪽 다리이지요. 남자의 관절은 어그러진 것처럼 보입니다. 그의 생각과 감정, 다리가 같은 속도로 움직이는 것이 아니라 하나씩 차례로 도착하고 있으니까요.

혀가 안 보여요.

보이지 않는다고 해서 없는 건 아니랍니다. 웃고 있는 입은 흡사 시커먼 아궁이 같습니다. 혀는 분명 이 칠흑 같은 어둠 속에 숨어 있겠지요. 움직이지도 보이지도 않습니다. 말을 하지 않기 때문입니다. 혹시 말을 못하게 하는 걸까요. 하고 싶은 말이나 표현하고 싶은 생각을 금지당한다면 어떨까요. 혀를 움직여 봤자 소용이 없을 테니 아예 침묵을 지키는 편이 나을지도 모릅니다. 말을 하거나 아예 하지 않거나, 양자 택일의 문제이지요. 그는 영혼과 육체가 분리된 한 남자를 보여줌으로써 이 그림을 자신을 표현하는 수단으로 삼고 있습니다.

머리를 들고 다니면서 살 수는 없어요.

바로 그게 문제랍니다. 화가는 이렇게 살 수는 없지만 그럴 수밖에 없는 상황을 독창적으로 표현하고 있습니다. 잘린 머리는 불의, 무자비, 빈곤 등 삶을 힘들게 하는 모든 문제를 언급하기 위한 장치입니다. 회화나 조각의 역사를 살펴보면 참수당한 성자가 순교 후 잘린 머리를 들고 있거나 성화될 장소에 잘린 머리가 놓여 있는 장면이 자주 등장합니다. 이 그림도 여기서 영감을 받은 걸까요. 생 드니, 생 솔랑쥐, 생 발레리아 리모주 등 케팔로포어cephalophore, 잘린 목을 들고 다니는 사람-편집자주에 관한 전설은 백여 가지에 달합니다.

화가는 스스로를 성인으로 여기는 건가요?

그렇진 않답니다. 회화사에 등장하는 한 가지 주제를 차용했다고 해서 성인과 동일시한다고 장담할 수는 없습니다. 정반대로 이들 성인과는 다르다는 사실을 보여 주는 건지도 모르지요. 영원히 고통받는 처지라는 공통점은 있지만 종교적 의미는 없습니다. '이것 좀 보세요! 머리가 떨어져 나갔는데도 웃어넘기는 게 고작이군요'라고 말하듯 자신의 고통을 이런 식으로 전달할 뿐이지요. 남자의 얼굴만 봐도 중세 성인들의 평화롭고 엄숙한 표정과는 사뭇 다릅니다.

화가는 명랑한 사람인가요?

그림을 보고 화가의 성격까지 짐작해 내기는 어렵습니다. 이처럼 양식화된 화풍이 특징인 작품들은 더더욱 그렇지요. 웨민쥔의 이름을 널리 알린 그의 자화상은 정형화된 형식을 띱니다. 그는 이 얼굴을 여러 번 복제해 군중처럼 보이는 효과를 불러일으키는 그림을 그리기도 했지요. 어떤 그림에서든 화가 자신인 건 맞지만 온전한 화가 자신이라고 볼 수도 없습니다. 그는 인간이라는 존재와 이 세상에서 각자의 자리를 부여받을 권리를 이야기하고 있습니다. 화가의 실제 모습과 그림 속의 얼굴, 그리고 크게 벌린 입은 아무런 관련도 없는 것이지요. 실제 화가는 퍽 내성적이며 그가 다루는 주제만큼이나 진중한 사람입니다. 그는 중국에서 펼쳐진 '냉소적인 리얼리즘'이라는 예술 경향에 정확히 들어맞는 인상을 풍기지요.

한결같은 웃음을 보여 주는 이 초상은 웨민쥔의 작품에 일관되게 등장하는 중요한 요소입니다. 일상적인 주제든 슬픈 주제든 그는 일부러 똑같은 얼굴을 그려 넣습니다. 이 얼굴은 사회 생활을 할 때 더할 나위 없이 좋은 가면이지요. 재미없는 농담에도, 상대방이 싫어도, 진짜 속마음을 숨길 때도 늘 웃는 얼굴을 보여 주니까요. 표면적으로 볼 때 웃는 얼굴은 위선을 나타내지만 효과적인 생존 전략이자 방패가 돼 준다는 심오한 의미를 담고 있습니다. 한편으론 개성을 짓밟는 권력에 맞서려는 본능적인 저항과 내면의 자유를 강조합니다. 그런 점에서 얄궂게도 알베르 카뮈의 '부조리 삼부작' 중 하나인 희곡 〈칼리굴라〉의 마지막 장면을 떠올리게 합니다. 1938~39년경에 쓰여 1944년에야 출간된 이 작품에서 로마 황제 칼리굴라는 칼에 찔려 암살당합니다. 그는 죽어가는 순간에도 "나는 아직 살아 있다!"고 외치지요. 웨민쥔의 자화상에 나타난 웃음도 이 같은 무언의 웅변을 토하고 있습니다.

사이 트웜블리 Cy Twombly
2010년 | 캔버스에 접착
프랑스 루브르 박물관

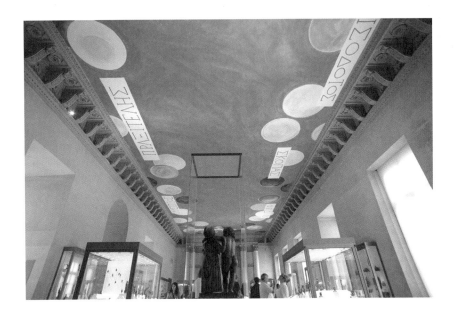

하늘에 풍선이 떠다녀요.

하늘을 유유히 떠다니는 풍선처럼 보이지만 실은 원반 같이 생긴 모양을 그려 넣은 거랍니다. 대체로 노란색 계열로 채색돼 있지만 짙은 은회색도 드문드문 보이는군요. 어두운 색이라고 해서 사뿐히 떠다니지 말란 법은 없지요. 루브르 박물관 천장을 장식하고 있는 이 그림은 무언가가 하늘에 떠 있는 듯한 장면을 연출하고 있습니다.

바다일지도 몰라요.

화가는 하늘색 같기도 하고 바다색 같기도 한 파란색을 골랐습니다. 그러면 굳이 하나를 특정해 묘사하지 않아도 되고 우리 눈앞에 한없이 광활한 공간을 펼쳐 놓을 수 있으니까요. 탁 트인 인상을 받는 사람도 있을 테고 깊은 바다를 떠올리는 사람도 있겠지요. 화가는 공기와 물이라는 두 가지 요소를 묘사하고 있습니다. 따라서 우리도 온갖 풍경을 상상해 볼 수 있지요.

이 그림이 없었다면 심심해 보였을 거예요.

심심하다기보다 벽은 베이지색, 대리석 바닥은 회색이었던 탓에 더 단조로워 보인 건 사실입니다. 그렇다 보니 시선이 분산될 일이 없어 관람객들의 눈길도 진열장에 전시된 청동상 쪽으로만 향했지요. 천장화가 있는 지금은 금세 눈에 띄진 않아도(미술관에서 천장부터 올려다보진 않으니까요) 이곳의 분위기를 완전히 바꿔 놓은 건 분명합니다. 천장화가 이 방을 긴 잠에서 깨운 셈이지요.

이야기가 있는 그림인가요?

그렇진 않습니다. 그보다는 특별한 분위기를 자아내지요. 이곳은 그림으로 실
내를 장식한 극장처럼 보이지만 실은 '전이 공간'입니다. 현실의 장소와 무관한,
어떤 이야기가 펼쳐질 듯한 상상을 자극하는 장소를 말하지요. 천장을 보고 있
으면 박물관이라는 현실을 떠나 다른 세계로 날아가는 듯한 느낌을 받습니다.
그런데 이 세계는 아직 정해진 이야기가 없는 열린 세계입니다. 트웜블리는 딱
히 여정을 정해 두지 않고 관람객에게 평행 세계로 탈출하라고 말하고 있지요.

노란색 원반은 뭘 가리키나요?

원반은 다양한 사물을 가리킵니다. 방패, 메달, 동전을 떠올릴 수도 있겠지요.
멀리서 답을 찾을 필요는 없습니다. 바로 이곳에 전시된 골동품을 가리키니까
요. 노란색 원반은 바다에 빠진 황금 동전이나 달, 또는 별을 나타내기도 합니
다. 하늘과 바다가 융화되는 모습처럼 보이는 이 천장화는 서로 상반되는 개념
들을 한데 결합하고 있습니다. 따라서 관람객은 행성으로 날아오르는 느낌이 들
수도 있고 반대로 심해로 다이빙하는 듯한 느낌에 사로잡힐 수도 있지요.

어두운 색 원반도 보여요.

이 원반들은 청동을 가리킵니다. 이곳에는 다양한 크기의 수많은 청동 유물들이
진열대 안에 조심스레 전시돼 있습니다. 이 문화재들은 고고학자와 예술사가,
박물관 학예사들이 제작 기술, 발굴 장소, 연대 등을 분석하고 검토하고 조사해
분류해 놓은 것들이지요. 하지만 트웜블리가 그린 청동 원반은 진열장도 이름표

도 분류도 필요 없습니다. 이 원반도 과거를 고스란히 간직하고 있지만 학술적인 가치와는 무관하지요. 푸른색 천장은 한 편의 시에 가깝습니다. 따라서 천장의 청동 원반들도 무중력 상태로 자유로이 떠다니는 것이지요.

직사각형 모양은 뭘 뜻하나요?

트웜블리는 단조로운 느낌을 덜어 낼 목적으로 다른 모양을 그려 넣었습니다. 네모난 띠 같은 직사각형은 둥근 원형 일색인 천장화에 불규칙적인 리듬을 만들어 내지요. 네모난 모양은 소장품의 정보가 적힌 이름표를 가리키기도 합니다. 이름표 속 그리스어로 표기된 페이디아스, 미론, 폴리클레이토스, 프락시텔레스는 고대 그리스 로마 시대의 유명 조각가들을 나타냅니다. 트웜블리는 이들의 작품이 이곳에 전시돼 있는지와는 무관하게 기원전 4세기경 완벽한 미의 시대를 연 이 상징적인 인물들을 내세우고 있습니다. 실제로는 천지창조를 상징하는 숫자 7에 해당하는 일곱 명의 이름이 쓰여 있지요.

천장 한복판엔 왜 아무것도 안 그린 건가요?

파란색이 천장을 뒤덮고 있으니 엄밀히 말하면 아무것도 그리지 않은 건 아닙니다. 화가의 붓질은 천장 전면에 뚜렷한 흔적을 남기고 있습니다. 천장을 유유히 넘실거리며 잔잔한 파문을 일으키는 파도처럼 보이는군요. 한가운데에 있는 이 말끔한 공간은 숨통을 틔워 줍니다. 트웜블리는 종래의 회화 기법을 거스르고 있습니다. 보통은 인물이나 집단을 한가운데에 놓고 그 밖의 부차적인 요소들을 주위에 배치해 주인공을 부각시키는 구도로 그리지만 그는 이러한 위계를 무너뜨리고 있지요. 형상을 가장자리로 밀어냄으로써 바깥 세상을 향하는 그림의 개방성을 강조하고 있습니다.

진짜 하늘처럼 보이진 않아요.

하늘은 전혀 아닙니다. 실제로는 무겁고 단단하고 불투명한 천장일 뿐이지요. 트웜블리도 이 사실을 굳이 외면할 생각은 없었습니다. 오히려 천장이라는 캔버스를 제공해 준 건물의 용도를 헤아리고 있지요. 중요한 건 17~18세기 르네상스 양식의 트롱프뢰유(눈속임 그림)를 만들어 낼 의도는 아니었다는 점입니다. 한없이 펼쳐진 광활한 하늘을 바라보는 듯한 착시 현상을 경험하는 것이 관람의 목적은 아니라는 말이지요. 이 그림의 제목 〈천장화〉는 350제곱미터 길이의 직사각형 천장 전면에 그려진 그림의 물성 자체를 강조합니다. 오로지 눈에 보이는 지금 이곳만이 중요할 뿐, 다른 건 아무래도 상관없습니다.

아이가 그린 그림 같아요.

이 작품을 보고 왠지 모르게 유년이 떠오른다면 그리기 쉽다는 점이나 순진무구한 인상 때문은 아닙니다. 천장에 그려진 모양의 '천진난만한' 단순함은 희소성에 대한 갈망과 형식에 대한 거부, 새로운 발견을 암시하지요. 우리는 그처럼 강렬하게 마음을 뒤흔드는 짙푸른색은 처음 보는 듯한 인상을 받습니다. 트웜블리는 지식이라는 형태로 전시하기보다 생생하고 강렬한 경험을 통해 감흥을 불러일으키고자 합니다. 관람객이 위축되는 일 없이 화가에 이끌려 저마다 과거와의 친밀한 대화에 참여할 때 이런 경험을 유도할 수 있다는 걸 잘 알고 있었던 거지요. 자연, 혹은 지중해 바다를 연상시키는 이 푸른색은 14세기 피렌체 출신의 유명 화가인 조토가 표현한 청명한 하늘색을 닮았습니다. 트웜블리는 미국 출신이지만 늘 이탈리아를 흠모했기에 그곳에서 반생을 보내기도 했지요.

현대미술은 현재를 조명함으로써 역사의 발자취에 새로운 흔적을 남깁니다. 현대미술가들은 과거의 관습을 그대로 답습할 필요성을 느끼지 않습니다. 그러니 그림을 꼭 이젤 위에 올려 둔 캔버스에만 그리라는 법도 없지요. 사실 르네상스 시대 이래로 루브르 궁에서는 그림을 의뢰하는 일이 흔했기 때문에 궁정의 삶과 루브르 박물관(루브르 궁전을 개조)의 삶은 서로 겹쳐집니다. 트웜블리이전에는 조르주 브라크가 루브르 박물관 천장에 그림을 그렸고(〈새〉, 1953년) 최근에는 안젤름 키퍼와 프랑수아 모렐레도 루브르의 의뢰를 받아 작품을 제작·전시한 바 있지요. 트웜블리는 이 그림을 그린 이듬해에 83세를 일기로 작고합니다. 유작이 된 루브르의 〈천장화〉는 그래서 더욱 뜻깊습니다. 캔버스에 물감을 흘리거나 얼룩을 남기기도 하고 글이나 낙서에 가까워 보이는 작품을 주로 선보여 온 그였지만 여기에서만큼은 드넓게 펼쳐진 푸른 세계를, 투명하고 평화로운 공간을 보여 주고 있기 때문입니다. 그로선 생전 처음이었던 거지요.

자료 출처

저작권

168 © Succession Picasso /DACS, London 2017
186 © DACS 2017
192, 210, 216 © ADAGP, Paris and DACS, London 2017
198 © Musée de l'Armée, Paris
222 © Norman Rockwell
228 © Michelangelo Pistoletto; Courtesy of the artist, Luhring Augustine, New York, Galleria Christian Stein, Milan, and Simon Lee Gallery, London /Hong Kong
234 © Anselm Kiefer
240 © Yue Min Jun
246 © Cy Twombly Foundation

작품 출처

198 Agence photographique de la Réunion des Musées Nationaux, Paris /Musée de l'Armée
210 Photothèque R. Magritte /Adagp Images, Paris /SCALA, Florence
222 Artwork courtesy of the Norman Rockwell Family Agency
228 Alamy Stock Photo /Peter Horee
234 Collection of the Modern Art Museum of Fort Worth, Museum purchase, Sid W. Richardson Foundation Endowment Fund
240 provided by Yue Minjun Studio
246 Alamy Stock Photo /A. Astes